電腦音樂認真玩

Music Maker ■ 酷樂大師完全征服

溫智皓
呂至傑 著

* 詳盡說明　　* 清楚表達　　* 圖文解說　　* 最佳參考
　軟體功能剖析　　避免錯誤理解　　縮短學習時間　　學習電音必備

● 編審 飛天膠囊數位科技有限公司

推薦序（一）

電腦音樂？認真玩？

提到電腦音樂，我想有不少人還停留在器材昂貴，不是一般人能玩得起或搞得懂的刻板印象裡。拜科技進步所賜，電腦音樂其實已悄悄普及到我們的生活週遭了：手機鈴聲（別懷疑）、iPod（是的）、YouTube（這也算？當然！）等等，網路平台蓬勃發展時，科技大幅度革新時，影音需求也隨之水漲船高。電腦音樂開始以不同姿態大舉進攻您的耳朵！近期教育部也將高中教育加入了數位化電腦音樂的相關課程（放在藝術與人文的領域中），且範圍更廣，舉凡電腦音樂、DJ、配樂及影音製作。種種跡象，身在 21 世紀的您怎能不感受到電腦音樂的威力呢？

以往電腦音樂需要許多硬體及器材輔助，不知是那位仁兄（還是仁姐？）開始將硬體器材虛擬程式化，降低硬體製造成本，也同時造福了之前負擔不起昂貴器材的大眾。器材虛擬化，加上音樂編輯軟體愈來愈人性化，電腦音樂已準備好成為您的囊中物囉！我以音樂教育推廣者的角度看，這又是一大進化（再次感謝上帝）。感謝飛天膠囊公司大力的推動電腦數位音樂，此次邀請溫智皓及呂志傑二位老師共同寫了這本書，我相信這對國內數位音樂教育的貢獻是不容置疑的。 希望藉著本書介紹的 MAGIX 家用音樂編輯軟體

「Music Maker」，經由作者們循序漸進的引導，由入門到進階，您也能從「電腦音樂？認真玩？」的境界進化成正港的：

「電腦音樂認真玩」～

陳明儀

龍城樂府 音樂軟體系統部經理

好快樂配樂樂園 音樂製作

推薦序（二）

　　酷樂大師的中文手冊的誕生，是學習數位概念的音樂人應該感到高興的，我們可以看到軟體要真正能讓人接受，首先就是能有中文的使用說明，雖然在專有名詞的翻譯上，無法那麼傳神的達到英文的意思，但是本手冊的一些製作的用心，卻可以使得操作者有走出迷霧的感覺。

　　也許真正能讓人順手的軟體，才是好的工具，所以我謹在此鼓勵那些首次接觸數位作曲的朋友，只要好好學會這個軟體，那麼製作的概念將會深化，也才能觸類旁通，為自己奠定能走遠路的基礎，而那些已經稍有操作概念的朋友們，我要鼓勵他們把本書做為一個系統化的工具書，因為學習軟體最重要的，往往就是閱讀操作手冊，藉著本書中文化的說明，來熟悉英文與中文的對照，使得自己有更進一步的能力去深入了解任何一個音樂軟體。

monbaza（張耘之）

（作者為〔左耳 leftear〕部落格　站長

網址：http://leftear.blogspot.com/）

3

作者序

在這個數位資訊充斥的年代，不僅是硬體的發展，數位內容產業更是非常重要的一環，這套由 MAGIX 公司所開發的 Music Maker「酷樂大師」，無論是在軟體的專業性或是易用性上，都有非常傑出的表現，因此非常高興有這個機會，能將這套好用的軟體推薦給各位音樂愛好者。

音樂，與其說是藝術，不如說是生活的一部份。利用方便易學的音樂軟體，了解音樂究竟是怎麼一回事，進而增加音樂的鑑賞力，也就能讓我們更懂得如何「生活」。

本書作為軟體與讀者的媒介，希望各位音樂玩家能利用本書發揮軟體的強大功能，創作出更多充滿創意的動人音樂。期待各位讀者能藉由本書，大步地向數位音樂世界邁進！

溫智皓　呂至傑

電腦音樂認真玩
Music Maker 酷樂大師完全征服

contents

前言

玩音樂也要認真！

　　時常看到年輕人手邊握有一堆盜版的專業級音樂軟體，問他為什麼要用盜版？回答通常是：「我現在是學生耶，學生根本就沒有這麼多錢來買軟體啊！」。再問到為何要用那麼多種軟體？又回答：「我不知道哪一種軟體好用，當然要每種都試試看啊！」。又過了一些時候再問他學得如何？卻發現他支支吾吾，說還在「選擇」當中。

　　上述這類的年輕人還不少，由於盜版軟體得來輕鬆容易，所以就很習慣「多」準備一些，但通常是準備著「安心」，並沒有真的想要去鑽研學習，一方面推托說：「我英文不好，指令太複雜，看不懂軟體介面」，但另一方面對於英文介面的電腦遊戲或線上遊戲，卻又能玩得如魚得水。說穿了，其實就在於「學習態度」的不同罷了。

　　MAGIX「Music Maker 酷樂大師」是一款適合初學與配樂人士使用的音樂創作軟體，直覺式的拖拉操作介面相當容易學習，附有上千個 Royalty Free 的音樂素材，專業的效果器以及多款虛擬樂器，最重要的是擺脫一般音樂軟體昂貴的遺憾，它的價格相當低廉，是一般初學者或是學生族群能夠負擔的。

　　但一直有朋友反應關於電腦音樂的參考書籍太少，因此本書的出版目的，是希望能對自認英文不佳的使用者有所幫助，透過本書

的介紹，縮短使用者的學習時間。不過若想要能靈活使用軟體，還是必須下定決心，自己多多接觸練習，否則再好的輔助教材也是沒有幫助的。要想玩電腦音樂，還是必須認真一點才行！

第一章

超強音樂助手

◀◀ Music Editor 音樂編輯師 ▶▶

1.1 前言

鼎鼎大名的專業錄音軟體「Samplitude」，由於它具有超強的專業音頻編輯功能，因此在中國大陸被譽為「當今最偉大的多軌音頻軟件」。而在歐美，特別受到古典音樂錄音室的青睞。「Samplitude」的製造廠商，正是德國的 MAGIX 公司。

音樂編輯工具「音樂編輯師」（Music Editor），可以說是「Samplitude」的簡版程式。即使如此，它仍具有許多專業的音樂編輯功能，可處理許多在音訊上不容易處理的問題。是一款相當專業，但操作上又較「Samplitude」容易的聲音處理軟體，更重要的是它包含在 MAGIX「酷樂大師」的主程式內，您無需另外付費購買它！

比方說有時您想對某個聲音音訊作編輯修飾（譬如去除背景低頻雜音），或是只對音訊某個地方加入效果（例如加上延遲音 delay

或殘響 reverb），那麼使用「音樂編輯師」（Music Editor），就能輕易將這些問題解決。

　　不過要提醒您，在選單或是跳出視窗中，您會發現有些指令是呈現透明無法選取，這是因為「音樂編輯師」是由「Samplitude」所修改而成，因此在功能上不如「Samplitude」那麼多。這些「透明文字」的指令有些是無法使用的。

　　您有三種方式可以開啟 Music Editor：

1. 從 MAGIX「酷樂大師」中＞【Edit】功能表＞「Audio」＞「Edit wave externally」開啟程式。

2. 從「您安裝程式的磁碟機」＞「MAGIX」＞「Music Maker deluxe」＞「musiceditor」資料夾 ＞「musiceditor.exe」開啟。

3. 從微軟作業系統左下角「開始」＞「程式集」＞「MAGIX」＞「MAGIX Music maker deluxe」＞「MAGIX Music Editor 2.0」開啟。

　　好了，就讓我們開始體驗「音樂編輯師」（Music Editor）的強大威力吧！

1.2 主畫面介紹

工具列（一）　　選單區　　　　　聲音編輯區

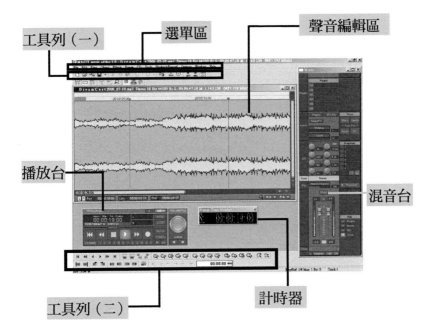

播放台

混音台

工具列（二）　　　　計時器

1.2.1 Wave project （音波專案）視窗：

聲音波形 ——————————————— 時間尺標

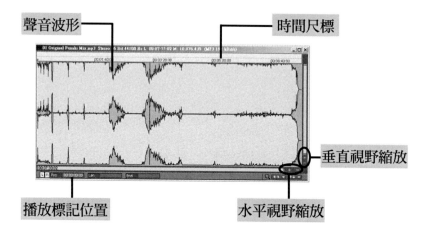

垂直視野縮放

播放標記位置 ——————————————— 水平視野縮放

1.2.2 水平放大鍵選單（ ←→ ▼ ）

滑鼠左鍵點選後會開啟指令選單：

Section to Beginning	至起始區域
Section Left	區域左側
Half Section Left	一半區域左側
Helf Section Right	一半區域右側
Section Right	區域右側
Section to End	至結束區域
Section to Play Cursor/Last Stop Position	至播放游標／上次停止位置的區域
Objectorder Left	物件邊緣左側
Objectorder Right	物件邊緣右側
Marker Left	標記左側

Marker Right	標記右側
Zoom In	放大
Zoom Out	縮小
Zoom to Range	縮放至範圍內
Show All	顯示全部
1 Pixel=1 Sample	1 音格=1 樣本
Zoom level 1s	縮放程度 1 秒
Zoom level 10s	縮放程度 10 秒
Zoom level 60s	縮放程度 60 秒
Zoom level 10 min	縮放程度 10 分

1.2.3 垂直放大鍵選單（ ↑ ↓ ▼ ）

Section to Upper End	至較上面結束的區域
Section Up	區域向上
Half Section Up	一半區域向上
Half Section Down	一半區域向下
Section Down	區域向下
Section to Lower End	至較下面的區域
Zoom In Track	音軌放大
Zoom Out Track	音軌縮小
Zoom to Range	縮放至範圍內
Show All	顯示全部
1 Pixel = 1 Bit （-90dB）	1 音格=1 位元 （-90dB）
Zoom In Wave	放大音波
Zoom Out Wave	縮小音波
Zoom default （0dB）	預設縮放

1.3 播放台

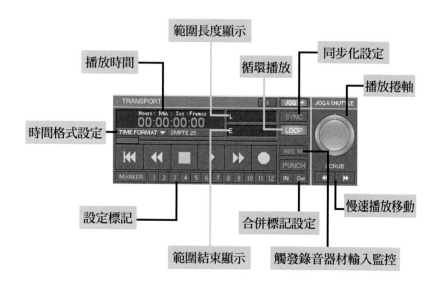

1.4 錄音

1. 請先開啟「音樂編輯師」（music editor 2.0）程式。
2. 按下上方工具列的「建立新檔」 ▢ （或按快速鍵 E）。
3. 按下上方工具列的「儲存檔案」 💾 ，並輸入檔名。
4. 按下位於上方工具列的 ⦿ ，會開啟以下視窗：

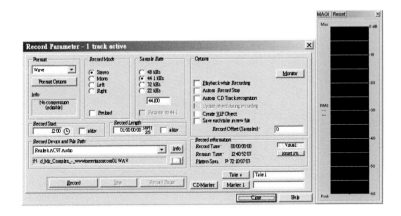

當中有許多調整參數，在開始錄音前，您可依實際需求來設定，設定完成按下 close。

5. 若您要錄製音訊，除了先將麥克風音源頭連接至電腦的音效卡麥克風插孔外，還需進行電腦操作系統的「音量控制」設定。設定方法請參閱「電腦音樂輕鬆玩」第四章的內容。

6. 按下上方工具列的 ![REC] 錄音鍵，會出現以下視窗開始錄音：

開始記錄音訊

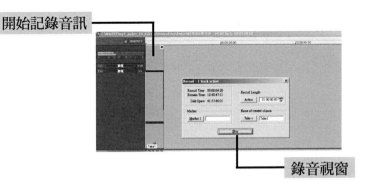

錄音視窗

錄製完畢按下 Stop 停止，會出現以下對話框：

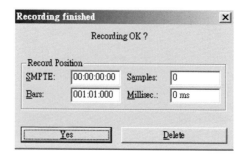

若您滿意這次錄音，就按下 Yes 結束錄音；若不滿意想再重錄，按下 Delete 刪除這次錄音，會再出現以下對話框：

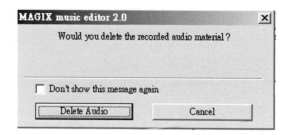

再次確認您是否要刪除這次的錄音，若確定刪除，請按 Delete Audio 並重複以上步驟再次錄音。

7. 再次按下上方工具列的 ![save] 存檔（或是按快速鍵 Ctrl+S）。

8. 您已經利用「音樂編輯師」完成第一次的錄音了！您可按下鍵盤 Home 讓滑鼠游標回到錄音起始點，並按下鍵盤空白鍵（Space bar）開始播放錄音，若要停止播放只要再按一次鍵盤空白鍵即可。

1.5 混音

要開啟混音台視窗，由【Window】功能表> Mixer，或按快速鍵 M 就會開啟：

1. 以音量調整推桿來調整音量，以滑鼠雙擊推桿會回復預設值 0 db。
2. 若您電腦有其他編輯音波之外掛程式，可按下 Plugin 加入。
3. 按下 Sound FX 可加入效果器編輯音訊。
4. 調整等化器 EQ 及其他參數。

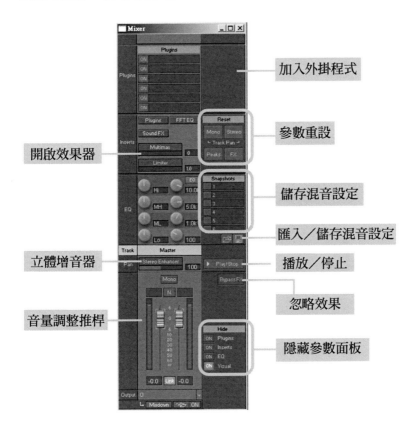

電腦音樂認真玩
Music Maker 酷樂大師完全征服

5. 您可以按下快速鍵 Shift+T 來開啟播放器（Transport）視窗， 也
可以按下快速鍵 P 開啟播放參數視窗進行調整，如下：

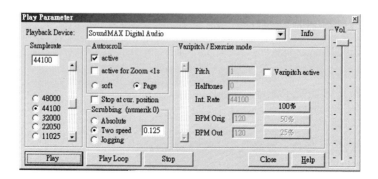

6. 設定好所有參數後，按下快速鍵 Ctrl+S 儲存專案。

1.6 混音台效果

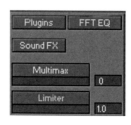

1.6.1 FFT EQ

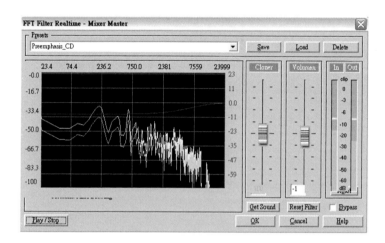

　　等化器 EQ 中有兩個參數推桿：Cloner 和 Volume，您可以移動推桿位置後，再聽聽看效果如何。也可以直接使用上方「Presets」下拉式清單，選擇預設的設定套用。

1.6.2 Multimax

　　若您以滑鼠右鍵按下 Multimax 的按鍵，會出現一個三波段壓音器（3-band compression）：

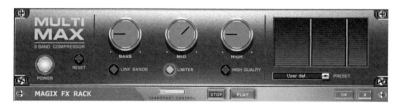

您可以調整低音（BASS）、中音（MID）和高音（HIGH）
旋鈕，或是取用預設（PRESET）清單中的效果。調整完畢按
下 OK。

1.6.3 Limiter

若您以滑鼠右鍵按下 Limiter 按鍵，會出現以下視窗：

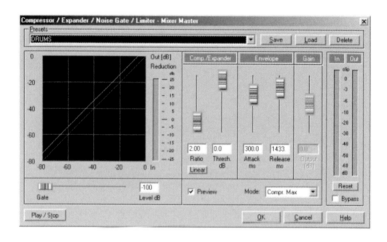

您可直接以滑鼠調整各項參數滑桿，或是選取模組（Mode）
清單中的模組，或是取用上方預設（Preset）清單內的預設效果。
您能按下左下方的播放／停止（Play/Stop），一面聆聽效果，一
面來進行修正。所有修正都是即時性的。

1.6.4 Sound FX

若您以滑鼠左鍵按下 Sound FX 按鍵，會出現下列效果器組：

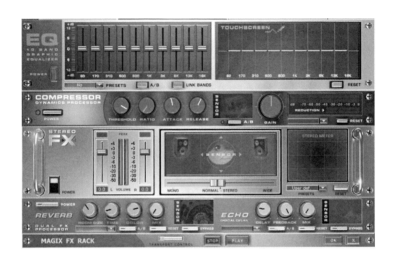

當中包括 10 波段等化器、壓音器、立體聲調整器和殘響／回聲（Reverb/Echo）效果器。您可以一面播放一面調整這些效果器參數，這些變化是即時性的。

1.7 混音成立體聲檔案

當您調整好所有的參數，就會想要將這些設定加到音訊檔案中。以下介紹兩種方法：

1.7.1 輸出至檔案

1. 在混音台面板的最下面,以滑鼠左鍵按下 ON 按鍵(顯示藍燈):

2. 按下 ON 左邊的資料夾打開按鍵,選擇您想要存檔的位置和檔名。

3. 將混音檔案儲存後,按下快速鍵 M 關閉混音器面板,並按快速鍵 H 來關閉專案。

4. 按下 W 鍵開啟剛才儲存的混音檔案,再按鍵盤空白鍵(space bar)來聽聽這首混音曲。

1.7.2 合併處理(**Bouncing down**)

從選單「Tool」>「Track Bouncing」後會開啟下列視窗:

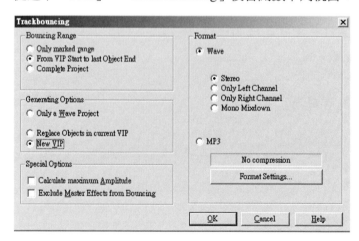

您有不同的選擇條件，例如您可選擇：

- From VIP Start to last Object End（從 VIP 開始至最後物件結束）
- New VIP（新的 VIP 檔案）
- Stereo（立體聲）

選擇完畢按下 OK，再指定存檔位置和檔名後按下 OK，就會開始進行合併動作，處理完畢會自動出現合併後之音波視窗。現在您就能編輯這個合併後之檔案了。

1.8 編輯

請先開啟之前所儲存的合併檔案，再按下位於上方工具列的對齊（Snap）按鍵 ⊞ɔ。接著按下鍵盤 Home 鍵讓播放游標移到曲子的最開頭位置。您可以按下位於音波編輯視窗之右下角「+」「-」鍵來縮放視野。

1.8.1 剪下（Cutting）

若您要將某個無聲片段（例如樂曲的最開頭）刪除，您只要先至【Window】功能表>「Mouse Mode Toolbar」將滑鼠工具列開啟，再點選「Range」（範圍）▭，此時滑鼠游標會變成一支棒狀物，您可以將空白處以滑鼠選取範圍，選取之部分會呈暗灰色：

接著按下鍵盤的 Delete 鍵就能將不要的空白部分刪除。

1.8.2 漸入漸出和音量曲線

調整音訊物件（object）的漸入漸出效果和音量大小方法和 MAGIX「酷樂大師」程式完全相同，在此不再贅言。

1.9 燒錄成音樂 CD

若您要將作品燒錄成 CD 給親朋好友收聽，只要按下上方工具列之 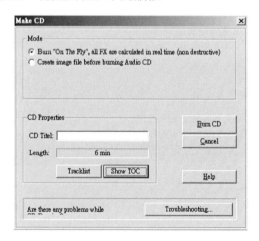 按鍵，會先出現以下對話框：

1.9.1 Mode

Burn「On fly」, all FX are calculate in real time（non destructive）	即時燒錄，所有效果會即時計算（非破壞性）。
Creat image file before burning Audio CD	燒錄成音樂 CD 前先建立為影像檔。

1.9.2 CD Properties 屬性

CD Title	輸入 CD 的標題。
Length	會自動偵測愈燒錄樂段的長度。
Tracklist	按下後會出現音軌清單視窗，您可以按下「CD Track Editor」（音軌編輯器）來輸入歌曲之詳細相關資訊。
Show TOC	顯示內容（Table of Content），會開啟視窗，當中紀錄各音軌的時間長度，若您要加入其他文字，可按下「External Editor」會開啟微軟 WORD 程式，就可編輯當中的文字。

　　一切參數設定完畢後，就能把空白光碟片放入燒錄機內，再按下「Burn CD」後就開始燒錄光碟了！

1.10 破壞性和非破壞性音波編輯

　　「音樂編輯師」的音波編輯有兩種模式——「破壞性」和「非破壞性」編輯，不同的匯入檔案方式會有不同的編輯形式，因此您在匯入檔案前，須先考量一下您的需求。

1.10.1 「破壞性」編輯模式

如果您認為檔案是可被永久性更改的（也就是允許破壞性編輯），在匯入檔案時您可以直接按下 按鍵，直接將欲編輯之音頻檔案匯入。

您也可能是先在主程式操作（例如是「酷樂大師」），再透過指令將音訊檔案匯出至「音樂編輯師」來進行編輯。若您是以這種方式匯入檔案，則也是屬於這種「破壞性」的編輯動作。

以這種方式匯入檔案，所有的編輯動作都是屬於「破壞性」的編輯，也就是會直接更改原始檔案。同時僅能選擇滑鼠範圍模式（Range Mode），其他如萬用模式（Universal Mode）、物件及曲線模式（Object and Curve Mode）之相關指令都無法使用。

1.10.2 「非破壞性」編輯模式

若您在編輯後不想改變原始檔案，則您需先開啟新的 VIP 檔案，再匯入欲編輯之音訊檔案。首先按下上方工具列的 按鍵，先建立一個新的 VIP 檔案，再按下工具列的 按鍵，將欲編輯的音波檔案匯入。

以這種方式匯入檔案，所有的編輯動作都是屬於「非破壞性」的編輯，也就是不會直接更改原始檔案。所有的滑鼠編輯模式也都能使用。

在這種模式下，若您想恢復為「破壞性」編輯模式，只要從【Object】功能表>「Wave Editing」，就會另外開啟一個視窗。在此視窗的所有編輯動作，就是屬於「破壞式」的編輯。

1.11 功能表介紹

功能表共區分十二種不同分類的功能選單。

1.11.1 【File】功能表

New Virtual Project (VIP)	會開啟一個新的專案。
Open Project	開啟專案檔，又有三種檔案：Virtual project（*.VIP）、RAM Wave（*.RAP）和 HD Wave（*.HDP）可選擇。
Load audio file	載入音訊檔案，有多種檔案格式能選擇。
Load audio CD Track(s)	會出現 CD Track List 視窗。
Import Audio	有多種檔案格式可選擇匯入。
Convert Audio	有數個指令可選擇。
Save in Format	1.Range 範圍區塊。 　(1) Only marked range 僅標記範圍。 　(2) Complete Project 全部專案。 2.Special Options 特殊選項區塊。 　(1) Calculate maximum Amplitude 計算最大振幅。 　(2) Exclude Master Effects 後製效果除外。 3.Format 區塊。 　(1) Wave 格式。 　　① Stereo 音波。

	② Only Left Channel 立體聲。 ③ Only Right Channel 僅左聲道。 ④ Mono Mixdown 單聲道混音。 (2) Sample rate 取樣速率。 ① No compression 無壓縮。 ② Format Settings 格式設定。
Export Audio	可選擇數種音樂檔案格式：Wave、MP3、Real Audio……等。
Export Video Sound	1.Video Scource 視訊來源區塊。 2.Audio Length 音訊長度區塊。 3.Audio Format 音訊格式區塊。 　(1) Audio Setting 格式設定。 4.Destunation file 目標檔案區塊。 　(1) Replace Audi in the original AVI file 在原始 AVI 檔案中取代音訊。 　(2) Save a new AVI file 儲存成新的 AVI 檔案於……。
Bath Processing	若您有數個音訊檔案需處理，就能使用這個功能。按下後會出現下面視窗，共有四種功能頁面可切換選擇。
Source File	來源檔案。
Add file	加入檔案。
Add directory	來源資料夾。
Save list	儲存清單。
Remove	移除。
Remove all	移除全部。
Effects	效果。
Amplitude	振幅區塊。
No change	不改變。
Normalize to	標準化至。
Change Volume	改變音量。

Fades at start and end of project	於專案起始和結束地方區塊。
Fade In	漸入。
Fade Out	漸出。
Effect Preset-Mixer Master Channel	預設效果──混音器後製聲道區塊。
Load Preset	載入預設。
Effects	效果。
Time Stretching/ Pitch Shifting	時間伸縮／音高轉移。
Remove clipping	移除喀嚓聲。
Remove DC offset	移除直流偏移量。
Destination Format	目標格式。
Bit resolution	位元解析度區塊。
Stereo/Mono	立體聲／單聲道區塊。
File format	檔案格式區塊。
No compression	無壓縮。
Format Settings	格式設定。
Samplerate	取樣速率區塊。
New Samplerate	新取樣速率。
Destination Files	目標檔案。
Replace Source Files	取代來源檔案。
Save files with new name to the Scource Directory	以新名稱儲存檔案於來源資料夾內。
Save files to this directory	儲存檔案於資料夾。
File Name Prefix	檔案名稱字首。
File Name Suffix	檔案名稱字尾。
Delete Source Files	處理後刪除來源檔案。

after processing	
Create Sub Directories	建立次目錄。
Close Project	結束專案。
Exit	離開程式。

1.11.2 【Edit】編輯

Undo	恢復。
Redo	重作。
Undo History	恢復歷史。
Cut	剪下。
Delete	刪除。
Copy	複製。
Paste/Insert Clip	貼上／插入片段。
Extract	摘錄。當以滑鼠先選取某一片段音訊後，再按下此指令，就會去除該片段的前後區域，即僅留下所選取之片段音訊。
Insert Silence	插入空白。會讓選取的音訊片段變成無音訊空白片段。
Append projects	附加專案。
More	更多。
Set Silence	設定空白。
Copy + Silence	複製+設定空白。
Copy as	另外複製為。
Overwrite with Clip	重疊片段。
Mix with Clip	與片段混合。
Creoofade	With Clip 與片段交錯。
Delete Curve Handles	刪除曲線處理。
Delete Volume Handle	刪除音量處理。
Delete Panorama Handle	刪除全景處理。
Delete Undo Levels	刪除恢復程度。
Crossfade Editor	漸入漸出編輯器。

Auto Crossfade active	自動漸入漸出。
Crossfade Editor	提供多種調整參數，譬如漸入（fade in）和漸出（fade out）推桿、交錯長度（Crossfade）等。

1.11.3 【View】功能表

Rebuild Graphic Data	重建圖形資料。
Section	區域。
Activate next section	啟動下個區域。
Activate previous section	啟動上個區域。
Fix vertically	水平固定。
Show Grid	顯示格線。
Grid Lines	格線。有數種格線類型可選擇。
Units of Measurement	測量單位。
Samples	樣本。
Milliseconds	毫秒。
Hours／Mis／Sec	時／分／秒。
SMPTE	電影電視工程師學會格式。
SMPTE／ Milliseconds	SMPTE／毫秒。
Bars／Beats	小節／節拍。
CD MSF	CD 使用的 MSF。
Feet and Frames 16 mm （40 fpf）	腳踏板與 16 毫米幀。
Feet and Frames 35 mm （16 fpf）	腳踏板與 35 毫米幀。
Snap to grid	對齊格線。
Snap and Grid Setup	對齊和格線設定，有四種功能頁面切換選擇。
Project Options	專案選項頁面。

Sample Rate	取樣速率區塊。
Volume	音量區塊。
Recording	錄音區塊。
Lock recorded Objects	固定已錄製之物件。
Group objects after multirecord	多重錄音後群組物件。
Editing	編輯區塊。
Destructive Mode	破壞模式。
Auto Crossfade Mode	自動漸入漸出模式。
CD Arrangement Mode	CD 作品模式。
Bar／BPM	小節／BPM 區塊。
Numerator	分子。
Denominator	分母。
BPM	每分鐘節拍數。
PPQ	每四分音符節拍數。
Snap／Grid	對齊／格線區塊。
Snap to：	對齊於：
Objects（object snap to edges of other objects）	物件（物件與其他物件的邊緣對齊）。
Range （Get current range for snap）	範圍（取得當前範圍）。
Grid／Bars （Get BPM from current range）	格線／小節（由當前範圍取得 BPM）。
Grid／Frames	格線／幀。
Snap offset to project start XXX..	對齊偏移量於專案起始之 XXX 位置。
Use current position for offset	為偏移量使用當前位置。
Use Snap offset also for grid	也對格線使用對齊偏移量。
AutoSave Mode	自動儲存模式。
Save interval XX Minutes	儲存間隔 XX 秒。

Media Link	媒體連結頁面。
File name	檔名區塊。
Preview	預覽。
Remove Link	移除連結。
SMPTE offset	SMPTE 偏移量區塊。
Options	選項區塊。
Play file always	總是播放檔案。
Synchronization to Audio playback	與音訊播放同步。
Load file always new	總是載入新檔案。
Prioritize Video Play	視訊優先播放。
Correction factor for exact position	為確認位置之校正因子。
Video Options	視訊選項區塊。
Extract Audio from Video	由視訊中擷取音訊。
Replace Audio in existing Video	取代既有視訊中的音訊。
Show actual Video Frames	顯示真實的視訊幀。
Show Video Track	顯示視訊軌道。
Play Video without sound	無聲播放視訊。
Video in program window	於程式視窗之視訊。
Info	資訊頁面。
Name	名稱。
Comment	註記。
Artist	作者。
Engineer	工程師。
Technican	技術人員。
Keyword	關鍵字。
Software	使用軟體。
Copyright	版權。

Subject	主題。
Read only	唯讀。
Show on start	在開始就顯示。
Status	狀態頁面。
Project information	專案資訊。
Original Time Position	原始時間位置。
VIP Display Mode	虛擬專案顯示模式。
Definition	定義。有三種切換頁面。
Program Options	程式選項頁面。
Project Settings	專案設定區塊。
Show Project Tool Tips	顯示專案工具提示。
Show extended Project Tool Tips	顯示延續的專案工具提示。
Disable menus and buttons if fuction is not available	當功能無法執行時無法使用選單和按鍵。
Opens VIP and Record Window on program start	程式開啟時就打開 VIP 和錄音視窗。
Open Wave Project in destructive editing mode	以破壞編輯模式開啟音波專案。
Check Space key for playback stop also in background	也於背景中確認空白鍵播放和停止。
Perforance display	執行顯示。
Pentium III optimizations（Realtime-EQ…）	Pentium III 最佳化（即時等化）。
Knobs handling like faders	旋鈕調整方式像推桿。
Directories	目錄路徑區塊。
New Virtual Projects	新的虛擬專案。
Project Files	專案檔案。
Temporary files	暫存檔案。

Buffer settings （sizes in stereo samples）	緩衝設定（於立體聲樣本之大小）區塊。
VIP buffer	VIP 緩衝。
HD／Scrub buffer	HD／Scrub 緩衝。
Test Buffer	測試緩衝。
Buffer Number	緩衝數目。
View Options	檢視選項頁面。
Activate this drawmode （use Tab to switch drawmodes in program）	啟動繪圖模式（於程式中使用 Tab 鍵來切換繪圖模式）。
Waveform Display	波形顯示區塊。
Draw samples	畫下樣本。
Scale with Fades／Curves	依照漸入漸出／曲線來表示刻度。
Halve	視野減半。
Separate Stereo	分開為立體聲。
Draw Envelope	畫下 Envelope。
Gray out silent objects／tracks	加入空白於物件／音軌時呈現灰色。
Standard	標準。
Envelope only	僅 Envelope。
Transparent	透明。
Interleaved	插入。
VIP	VIP 虛擬專案區塊。
Button／Slider	按鍵／推桿。
Peak Meters	音量計。
Show Border	顯示邊緣。
Arrangement Text	處理文字。
Waveform Colors	波形顏色區塊。

Default color settings	預設顏色設定。
Red／Blue alternation	紅／藍色調整。
Group colors	群組顏色。
Mouse Behavior	滑鼠動作區塊。
Change Mouse Cursor	變換滑鼠游標。
Draw while Move	當移動時畫下。
Lock VIP size against ZoomOut	畫面縮小時鎖定 VIP 大小。
2nd click for object movement（protection against unintentional movement）	物件移動需按兩次（避免不小心動到）。
Move Threth.　xxx ms	移動閾值 xxx 毫秒。
VIP Border scroll	VIP 邊緣捲拉。
Objects	物件區塊。
Background	背景。
Large Object Handles	大型物件 Handles。
Object Properties	物件屬性。
Object Lock Button	物件固定按鈕。
Object Name	物件名稱。
Project Name	專案名稱。
Group Number	群組編號。
Colors	顏色頁面。
Object／Samples／Project Background	物件／樣本／專案背景區塊。
Sample Foreground	樣本前景。
Sample Envelope	樣本 Envelope。
Object ／ Sample Background（top）	物件／樣本背景（頂端）。
Object ／ Sample Background（button）	物件／樣本背景（底部）。

Selected object background（top）	已選取之物件背景（頂端）。
Selected object background（button）	已選取之物件背景（底部）。
Arrangement Background	作品背景。
Arrangement Background（transparent）	作品背景（透明）。
Arrangement Background（Crossfades）	作品背景（漸入漸出交錯）。
Use automatic Sample Colors	使用自動樣本顏色。
Curves／Grid	曲線／格線區塊。
Volume	音量。
Pan Curve	左右聲道曲線。
Grid	格線。
Visualization／Time Display	視覺呈現／時間顯示區塊。
Visualization	視覺呈現。
Visualization Peak top	視覺呈現頂端。
Visualization Peak mid.	視覺呈現中間。
Visualization Peak button	視覺呈現底部。
Time Display	時間顯示。
Time Display Background	時間顯示背景。
Restore	恢復區塊。
Restore Last Setup	恢復成上次設定。
Restore Original Setup	恢復成原始設定。
Mode 1	出現左右聲道音訊。
Mode 2	出現單聲道音訊。
Switch Modes	可用鍵盤 Tab 切換出現左右聲道或單聲道音訊。
Store position and zoom level	立體聲位置和縮放程度；可標記編號 1-4。

Store zoom level	儲存縮放程度。
Get position and zoom level	獲得位置和縮放程度。
Get zoom level	獲得縮放程度。
Horizontal	水平。
Vertical	垂直。

註1： SMPTE 格式－這是美國電影電視工程師學會（Society of Motion Picture and the Television Engineers）所制定的表示格式，表示的時間代碼格式為：時／分／秒／幀。

註2： CD MSF－MSF（Microsoft Solutions Framework）格式為 mins/ secs/ frames，即分／秒／幀。「幀」（frames） 是 CD 的一個標準時間單位，相當於 1/75 秒。

1.11.4 【Object】物件

New Object	新增物件。
Cutting Objects	裁剪物件。
Cut Objects	剪下物件。
Copy Objects	複製物件。
Inserts Objects	插入物件。
Delete Objects	刪除物件。
Extract Objects	擷取物件。
Duplicate Objects	重製物件。
Duplicate Objects Multiple	重製多重物件。
Split Objects on Marker position	於標記位置分割物件。
Split Objects on Track marker position	於軌道標記位置分割物件。

Split Objects	分割物件。
Trim Objects	修飾物件。先以滑鼠選取一段範圍，再選取此指令後，就會刪除範圍外的部分，即僅留下範圍選取的音訊部分。
Lock Objects	鎖定物件。
Lock Objects	鎖定物件。
Unlock Objects	取消鎖定物件。
Lock Definitions	鎖定定義。
Disable Moving	無法移動。
Disable Volume Changes	音量無法改變。
Disable Fade-In/Out	漸入漸出無法改變。
Disable Length Changes	長度無法改變。
Object to Playcursor Position	物件移到播放游標位置。
Mute Objects	物件靜音。
Build Loop Object	建立循環物件。
Set Hotspot	設定熱點。
Select Objects	選擇物件。
Switch Selection	切換選擇。
Group Objects	群組物件。
Ungroup Objects	取消群組物件。
Object Background Color	物件背景顏色。
Object Foreground Color	物件前景顏色。
Objectname	物件名稱。
Wave Editing	音波編輯。

1.11.5 【Effect】效果

Amplitude/Normalize	振福/標準化。
Normalize	標準化。會出現設定參數視窗。
Normalize (quick access)	標準化（快速設定）。快速標準化。若您要使用預設模式，可使用這項功能。
Fade In/Out	漸入/漸出。會出現設定視窗，能調整漸入漸出的程度。
Set Zero	設為 0。會讓選取的聲音音量降到 0。
DirectX Plugins	DirectX 外掛程式。出現視窗後，右側顯示您電腦內已安裝的外掛程式，您需使用中間的 <-- 按鍵把程式加入。按下右下角的 Preview 就能試聽聲音。
Equalizer ※	等化器。
FFT Equalizer	FFT 等化器。
Dynamics	動態。
Multimax	壓音器。
Stereo Enhancer	立體增音器。
Echo/Delay	回聲/延遲。
Room Simulator	空間模擬器。
GetNoise Sample	去雜音器。這是在消除雜音前，用來先複製雜音片段的指令。
Denoiser	去嘶聲器。
Declipping	去嘎聲器。可以設定最小 dB 值。
Remove DC Offset	移除直流偏移量。有時因為錄音硬體品質不夠，就常會出現直流偏移現象。它能讓您直接設定閾值來去除直流偏移。

Resample/ Timestretch	重新取樣／時間伸縮。
Change Sample Rate	改變取樣速率。可改變聲音的音質。
Reverse	倒轉。會使選取的音頻波形左右顛倒。
Build Physical Loop	建立自然循環樂段。
Switch Channels	切換聲道。切換左右聲道。可用在校正錄音的左右聲道。
Invert Phase	反轉相位。可選擇處理 both channels（兩個聲道）、left channel（左聲道）、right channel（右聲道）。會將聲音作波形上下倒轉。
Process only left stereo channel	僅處理左邊聲道。
Process only right stereo channel	僅處理右邊聲道

※ Equalizer：十波段等化器。若按下左下方的 PRESET，會有十四種預設效果供您取用，您也可以自行調整十個頻寬參數。

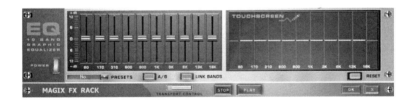

※ FFT Equalizer：它是一個進階的編輯器。您可直接以滑鼠在黑
色格線內畫出您想要的過濾波形，或是取用上方的預設
（Presets）效果。

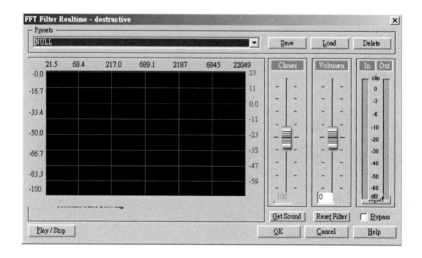

※ Dynamics：會呼叫出壓音器 （Compressor）。您可分別調整
參數旋鈕，或是以滑鼠在 SENSOR 面板滑動調整 （能同時
改變四個參數旋鈕），或者也能按下右方的預設效果，共有
五種預設值能使用。

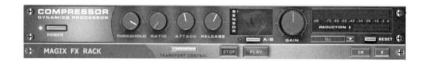

※ Multimax：是 3 頻寬壓音器。您可以分調整三個參數旋鈕
　－BASS（低頻）、MID（中頻）和 HIGH（高頻），或是取
　用下方的預設效果。共有十四種預設值。

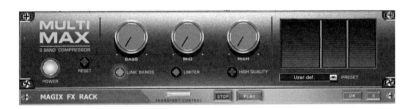

※ Stereo Enhancer：立體增音器。您可以調整聲音的立體空間表
　現，直接在 SENSOR 上以滑鼠滑動來改變位置，或是取用預
　設效果，這裡提供十種預設值。

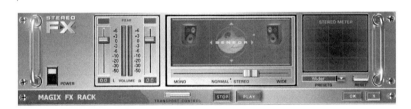

※ Echo/Delay：回聲／延遲音。這個效果器分為兩部份，左邊是
　殘響效果器，有四個參數旋鈕能調整；另外右邊是回聲效果
　器，有三個參數旋鈕。二者皆有預設值可取用，也都能利用
　SENSOR 以滑鼠滑動方式直接編輯聲音。

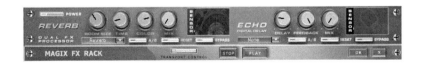

※ Room Simulator：空間模擬器。一個很簡單的效果器，調整
Original ％ 滑桿中的數值 0 代表全部是原來的聲音，設為 50
代表原來和編輯後的聲音各佔一半。Reverb 推桿代表殘響效
果的程度。

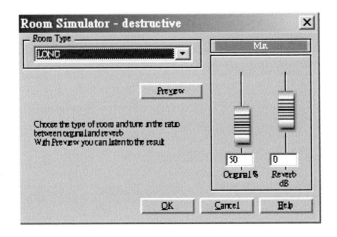

※ Denoiser：去除雜音器。適用於移除「持續出現」的雜音，例
如古老黑膠唱片發出的雜音。

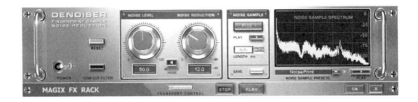

※ Dehissing：另一個去除雜音器。適用於去除背景含有「嘶嘶」的聲音。這種雜音常會發生在錄音帶錄音的情形。有兩項參數可使用：Noise Level 和 Noise Reduction 兩個旋鈕。

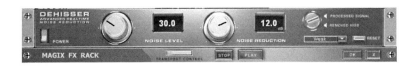

※ Resample／Timestretching：重新取樣／時間伸縮。您可以直接輸入新的聲音長度，或是輸入新的速度（BPM；每分鐘節拍數）來調整。而音高（Pitch）也能調整。

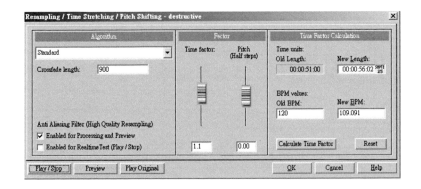

※ Build Physical Loop：建立自然的循環樂段。這通常使用於取樣聲音上。當您選定好要製作成循環樂段的小片段聲音（譬如一小節）後，為了編輯方便，不妨先去除一些片段外的聲音。

先以滑鼠拖曳方式，選取不要取用的聲音區域（約略即可），再用 Delete 鍵即可刪除，僅留下要編輯的片段。接著再以滑鼠拖曳方式，精確選取真正要編輯的片段後，執行這個指令，就會自動幫這段聲音自動加上平順的漸入漸出效果。

1.11.6 【Range】功能表

Range all	全部範圍。
Move Play Curve	移動播放游標。
to Beginning	至開頭。
to End	至結束。
to Range start	至範圍開始。
to Range End	至範圍結束。
Left Move in Page Mode	以頁碼模式左移。
Left Move in Scroll Mode	以捲軸模式左移。
Right Move in Page Mode	以頁碼模式右移。
Right Move in Scroll Mode	以捲軸模式右移。
Objectborder Left	物件邊緣左側。
Objectborder Right	物件邊緣右側。
Marker Left	標記左側。
Marker Right	標記右側。
Edit Range	編輯範圍。
Move Range Start Left	移動範圍起始左側。
Move Range Start Right	移動範圍起始右側。
Move Range End Left	移動範圍結束左側。
Move Range End Right	移動範圍結束右側。
Range to Beginning	至開頭範圍。
Range to End	至結束範圍。
Flip Range Left	翻轉範圍左側。

Flip Range Right	翻轉範圍右側。
Beginning of Range →	範圍開頭→ 0。
End of Range →	範圍結束→ 0。
Beginning of Range ←	範圍開頭← 0。
End of Range ←	範圍結束← 0。
0→ Range ←0	0→ 範圍← 0。
Range Start to Left Marker	範圍開始至左側標記。
Range Start to Left objectborder	範圍開始至左側物件邊緣。
Range Start to Right Marker	範圍結束至右側標記。
Range Start to Right objectborder	範圍結束至右側物件邊緣。
Range over all selected object	範圍內全部選取物件。
Range length to	範圍長度至。
Split Range	分割範圍。
Split Range for Video	為影片分割範圍。
Store Range	儲存範圍。
Get Range	獲得範圍。
Get Range Length	獲得範圍長度。
Store Marker	儲存標記。
Get Marker	獲得標記。
Marker on Range Border	於範圍邊緣標記。
Set Marker on Silence	於空白處設定標記。會開啟設定視窗。
Delete Marker	刪除標記。
Delete All Markers	刪除全部標記。
Recall last Range	重新叫出上次範圍。
Range Editor	範圍編輯器。能設定範圍開始、結束和長度。
Range Manager	範圍總管。
Edit Timedisplay	編輯時間顯示。
Object Lasso	物件套索。

1.11.7 【CD】功能表

Load Audio CD Track（s）	載入音樂 CD 音軌。
Set Track	設定音軌。
Set SubIndex	設定次目錄。
Set Pause	設定暫停。
Set CD End	設定 CD 結束。
Set Track Marker automatically	設定自動音軌標記。
Set Track Marker on Object Edges	於物件邊緣設定自動音軌。
Set Track Marker on Object Edges-Options	於物件邊緣設定自動音軌-選項。
Set also Pause Marker on Object Ends	於物件邊緣也設定暫停標記。
Time offset for Track Marker on Object Edges	於物件邊緣之音軌標記時間偏移。
No Track Maker on Object Crossfades	於物件交錯處無音軌標記。
CD Arrange Mode	CD 處理模式。
Remove Index	移除索引。
Remove all Indices	移除全部索引。
Maker CD	製作 CD。會開啟製作視窗。
Burn 「On The Fly」, all FX are calculated in real time （non destructure）	即時燒錄，會即時計算所有效果（非破壞性）。
Create image file before Audio CD	在燒錄音樂 CD 前建立影像檔。
Show CDR Drive Informations	顯示燒錄光碟機資訊。
Show CDR Disc Informations	顯示燒錄光碟資訊。
CD Track Options	CD 音軌選項。
CD Disc Options	CD 光碟選項。
CD Text/MP3 ID Editor	CD 文字／MP3 ID 編輯器。
Set Pause Time	設定暫停時間。
Set the length of pause between loaded or recorded Waves	設定介於載入或以錄製音波的暫停長度。
Set Start Pause Time	設定起始暫停時間。
Set the offset for the first track	設定第一音軌之偏移量。

1.11.8 【Tool】工具

Track Bouncing	音軌合併。
Bouncing （internal Mixdown）	合併（內部混音）。
Waveform Generator	波形製作器。有四大類型參數-Format new Wave Project（新的音波專案格式化）、Waveform（波形）、Length（長度）、Waveform parameter（波形參數）。
Range Manager	範圍總管。
Marker/CD Track Manager	標記／CD 音軌總管。
Object Manager	物件總管。
Start External Program	開啟外部程式。
Timestretch Patcher	時間伸縮器。

1.11.9 【Playback/Record】功能表

Play Once	播放一次。
Play Loop	循環播放。
Play in Range	播放範圍。
Play only selected Objects	僅播放選取物件。
Stop	停止。
Stop and go to current position	停止並至現行位置。
Change Play Direction	改變播放方向。
Restart Play	重新播放。
Playback Options	播放選項。
Record	錄音。
Record options	錄音選項。
Record Mode/Punch In	錄音模式／切入。
Record without Playback	錄音時不播放。
Playback while recording	當錄音時同時播放。
Punch In Mode	切入模式。
Live Input Mode	現場輸入模式。
Punch In Record	切入式錄音。

Set Start Marker	設定起始標記。
Set End Marker	設定結束標記。
Remove Punch In/Punch Out Markers	移除切入／切出標記。

1.11.10 【Options】功能表

Project Properties	專案屬性。
Playback Options	播放選項。
Media Link	媒體連結。
Text Comments	文字註記。
Snap and Grid Setup	對齊和格線設定。
CD Arrange Mode	CD 處理模式。
Destructive Wave Edit Mode	破壞性音波編輯模式。
Units of Measurement	測量單位。
Project Options	專案選項。
Project Status	專案狀態。
Synchronization active	啟動同步化。
Syncronization	同步化。
MIDI Clock Input	MIDI 鐘輸入。
MIDI Clock Output	MIDI 鐘輸出。
MTC Input	MTC 時間碼輸入。
MTC Output	MTC 時間碼輸出。
SMPTE Setting	SMPTE 設定。
SMPTE Offset	SMPTE 偏移量。
Program Preferences	程式喜好。
VIP Mouse Mode	VIP 滑鼠模式。
Universal Mouse Mode	一般滑鼠模式。

Range Mode	範圍模式。
Curve Mode	曲線模式。
Volume/Object	音量／物件模式。
Cut Mode	剪下模式。
Pitchshift/Timestretch mode	音高轉移／時間伸縮模式。
Draw Volume	描繪音量。
Draw Panorama	描繪左右聲道。
Scrubbing Mode	刷音模式。
Zoom Mode	縮放模式。
Wave（HDP/RAP）Mouse Mode	音波（HDP/RAP）滑鼠模式。
Range	範圍。
Draw Wave	描繪音波。
Draw Volume	描繪音量。
Scrubbing Mode	刷音模式。
Zoom Mode	縮放模式。
Object Mode	物件模式。
Normal Object mode	標準物件模式。
Link Curve to Objects	連結曲線至物件。
Link one Track	連結一個音軌。
Edit Keyboard Shortcut and Menu	編輯鍵盤快速鍵和選單。您可以在此修改指令的快速鍵。
Edit Toolbars	編輯工具列。
Main Toolbar	主工具列。
Positionbar	位置列。
Mouse Mode	滑鼠模式。
Rangebar	範圍列。
Reset Toolbars	重設工具列。
Reset all	全部重設。
Main Toolbar	主工具列。
Positionbar	位置列。
Mouse Mode	滑鼠模式。

Rangebar	範圍列。
Grid Lines	格線。
Video Height	影片高度。
Font Selection	字型選擇。
Font for Time Display	時間顯示器之字型。
Undo Definition	恢復定義。
Object Lock Definitions	物件鎖定定義。
Disable Moving	無法移動。
Disable Volume Changes	無法變更音量。
Disable Fade-In/Out	無法漸入／漸出。
Disable Length Change	無法變更長度。
Options for Track Marker recognition	音軌標記辨視選項。會開啟設定視窗。
Minimal Length of Pauses	暫停最小長度。
Minimal Length of Tracks	音軌最小長度。
Maximum level for breaks	中斷最大程度。
Minimal level for breaks	中斷最小程度。
Recognition of cassettes or record sides	辨識錄音卡帶或唱片面。
Minimal Length of a record or a cassette side	唱片或錄音卡帶一面最小長度。
System/Audio	系統／音訊。

1.11.11 【Windows】視窗

Cascade	階梯式排列。
Tile	堆疊排列。
Untile	取消堆疊排列。
Arrange Icons	處理圖示。
Main Toolbar	主工具列。
Positionbar	位置列。
Mouse Mode Toolbar	滑鼠模式工具列。
Rangebar	範圍列。
Statusbar	狀態列。

Mixer	混音台。
Time Display	時間顯示。
Visualization	開啟音量表。
Transport Control	播放台。
Close all Windows	關閉全部視窗。
Iconize all Wave Projects	全部音波專案圖示化。
Hide all Wave Projects	隱藏全部音波專案。
Half Height	一半高度。

1.11.12 【Help】說明

Help	說明。
Help Index	說明索引。選取後滑鼠游標旁邊會出現問號，您可以將滑鼠移到你想知道功能的位置，然後按下滑鼠左鍵，就會出現關於您有疑問的說明文件。
Context Help	上下文說明。
About Help	關於說明。
About MAGIX music editor	關於 MAGIX 音樂編輯師。
System Information	系統資訊。

1.12 工具列功能介紹

　　以下快速鍵顯示或隱藏皆於「Window」視窗中選取。要出現主工具列全部按鍵，可從「Options」>「Program preferences」>「Reset Toolbars」>「Reset all」，將主工具列全部按鍵呼叫出來。

1.12.1 Main toolbar：主工具列

1.12.1.1 一般功能

🗋	新增檔案。
📂	開啟虛擬專案。
📂♫	開啟音訊檔案。
💾	儲存檔案。
✂	剪下。
📋	複製。
📋	貼上。
✂	分割物件。
↩	恢復上個動作。
↪	恢復上個恢復動作。

1.12.1.2 編輯群組

	對齊開／關。
	自動漸入漸出模式。
	漸入漸出編輯器。
	群組物件。
	取消物件群組。

1.12.1.3 錄製 CD 相關

	設定標記。
	設定音軌索引。
	設定 Sub 索引。
	設定暫停。
	設定 CD 結束。
	自動音軌標記。
	製作 CD。

1.12.1.4 錄音相關

▶	播放一次。
▶	循環播放。
▶	從頭播放，但至標記範圍會改為循環播放。
■	停止播放。
● OPT	錄音設定。
● REC	錄音。
▦▦	混音台。

1.12.2 滑鼠模式

▦	一般模式。
▭	範圍模式。
▨	曲線移動和旋轉模式。
▦	物件和曲線模式。
✂	剪下滑鼠模式。
◔	音高轉移／時間伸縮模式。
Vol	描繪音量模式。

	描繪左右聲道／環場／控制器模式。
	使用滑鼠左鍵來繪製波型。
	刷音滑鼠模式。
	縮放滑鼠模式。

1.12.3 特殊模式

	標準物件模式。
	連結曲線至物件。
	連結一個音軌。
	於第一音軌中以CD暫停和交換CD音軌之特殊模式。

1.12.4 Position bar 位置列

	移到起始位置。
	向左移動一個區域。
	向左移動半個區域。
	向右移動半個區域。
	向右移動一個區域。
	移到結束位置。
	移至前一個物件邊緣。

	移至下一個物件邊緣。
	上個標記。
	下個標記。
	放大。
	縮小。
	顯示全部專案。
	縮放至範圍內。
	1 像素 ＝1 樣本。
	縮放 ＝1 秒。
	縮放 ＝10 秒。
	縮放 ＝60 秒。
	縮放 ＝10 分。
	水平放大。
	水平縮小。
	顯示全部水平。
	水平放大範圍。
	音波放大。
	音波縮小。

1.12.5 Range bar 範圍列

圖示	說明
	設定播放游標於左邊範圍邊緣。
	設定播放游標於右邊範圍邊緣。
	範圍向左移動一個長度。
	範圍向右移動一個長度。
	移動範圍──起始至上一個零交錯位置。
	移動範圍──起始至下一個零交錯位置。
	移動範圍──結束至上一個零交錯位置。
	移動範圍──結束至下一個零交錯位置。
	以數字來編輯範圍邊緣。
	物件起始前緣向左增加音訊範圍。
	物件起始前緣向右減少音訊範圍。
	物件向左移動。
	物件向右移動。
	物件起始前緣向左減少音訊範圍。
	物件結束後緣向右增加音訊範圍。

電腦音樂認真玩
Music Maker 酷樂大師完全征服

1.12.6 Status bar 狀態列

Press F1 for Help...

1.13 快速鍵清單

1.13.1 一般指令

快速鍵	指令
A	Range all（全部範圍）
Ctrl-A	Redo（重作）
B	Split range into 3 Sections（分割範圍成 3 區域）
Shift-B	Display gets 1 view（顯示獲得 1 個視野）
C 或 Ctrl-C	Copy range（複製範圍）
Shift-C	Copy As（複製為）
Alt-C	Copy and Clear （VIP）（複製和清除 VIP）
E	New VIP（新的 VIP 檔案）
F	Fade In/Out（漸入／漸出）
G	Synchronization（同步化）
H	Close all Windows（關閉全部視窗）
I	Project Information（專案資訊）
Ctrl-I	Import Sample（匯入樣本）
L	Load RAM-project（載入 RAM 專案）
Shift-l	Load HD-project（載入 HD 專案）
K	Activate "link one track" temporarily（暫時啟動「連結一個音軌」）

M	Open Mixer（開啟混音台）
ctrl+M	Mute Object（物件靜音）
alt + M	Mute Track（音軌靜音）
N	Normalize （virtual）（虛擬式標準化）
Shift-N	Normalize （destructive）（破壞式標準化）
O	Load virtual project（載入虛擬專案）
P	Play parameter（播放參數）
R	Record Dialog（記錄對話框）
Ctrl-R	Grid on/off（格線開啟／關閉）
Shift-R	Grid definition（格線定義）
S, ctrl+S	Save project（儲存專案）
Shift + S	Save project with new name（以新名稱存檔）
T	Split objects（分割物件）
Shift-T	Transport control（播放台）
Ctrl-T	Trim objects（修飾物件）
V	Paste（貼上）
Alt-V	Overwrite with Clip （VIP）（以片段覆蓋）
ctrl+V	Paste with ripple（以波紋貼上）
W	Load wave（載入音波）
X	Cut range（剪下範圍）
ctrl + X	Cut with ripple（以波紋剪下）
Y	System preferences（系統偏好）
Ctrl-Z	Undo（恢復）
Tab	Toggle object draw mode（開關物件描繪模式）
Shift + Tab	Define object draw mode（定義物件描繪模式）
Space	Playback on/off（開始／停止播放）
Enter	Tile windows（堆疊視窗）

Shift + Enter	Untile Windows（取消堆疊視窗）
Esc	Abort playback, recording and physical sample manipulations （放棄播放、錄音和取樣操作）
Del	Delete range（刪除範圍）
Del + Ctrl	Delete with ripple（以波紋刪除）
Shift+Del	Cut（剪下）
Backspace	Restart Playback（重新播放）
Alt+ Backspace	Undo（恢復）
Shift +Backspace	Recall last Range（重新叫出上次範圍）
Insert	Overwrite with Clip（以片段覆蓋）
Ctrl+ Insert	Copy into Clip（複製至片段）
Shift+Insert	Paste Clip（貼上片段）
Numeric 0	Scrubbing（捲拉）
數字鍵「．」	Stop and go to actual position （停止並至實際位置）
#	Switch Grid on/off（切換格線開啟／關閉）
`	Set Marker （auto numbered）
?	Set Marker with name（以名稱設定標記）
0-9	Get Marker 1...10（獲得標記 1～10）
0-9 ＋ Shift	Store Marker 1...10（儲存標記 1～10）

1.13.2 儲存設定／縮放

快速鍵	指令
Numpad 1, 2, 3	Get Position and Zoom Level 1..3
Numpad 1, 2, 3	Get Zoom Level 1..3
ctrl+Numpad 1, 2, 3	Store Position and Zoom Level 1..3
ctrl+Numpad 4, 5, 6	Store Zoom Level 1..3

1.13.3 範圍

快速鍵	指令
Cursor left	Scrolling left （page mode）（向左捲拉）
Cursor left+ Ctrl	Zoom In（放大）
Cursor left+ Alt	Scrolling left （scroll mode）（向左捲拉）
Cursor left+ Shift + Ctrl	Flip range left（跳向左側範圍）
Cursor right	Scrolling right （page mode） （向右捲拉）
Cursor right+ Ctrl	Zoom Out（縮小）
Cursor right+ Alt	Scrolling right （scroll mode） （向右捲拉）
Cursor right+ Shift + Ctrl	Flip range right（跳向右側範圍）
Home	Play Cursor to beginning of project （播放游標移至專案起始位置）
Home+ Shift	range to beginning of project （範圍至專案起始位置）
Home+ Ctrl	Play Cursor to beginning of the range （播放游標移至範圍起始位置）
Home + alt	Section to range start （區域至範圍起始位置）
End	Play Cursor to end of project （播放游標移至專案結束位置）
End+ Shift	Range to end of project （範圍至專案結束位置）
End+ Ctrl	Play Cursor to end of range （播放游標至範圍結束位置）
End + alt	Section to range end （區域至範圍結束位置）
PgUp	Activate previous section （啟動前一個區域）

PgUp + ctrl	Range start to next zero crossing（範圍開始至下一個無交錯位置）
PgUp + Shift	Range start to previous zero crossing（範圍開始至前一個無交錯位置）
PgDn	Activate next section（啟動下一個區域）
PgDn + ctrl	Range end to next zero crossing（範圍結束至下一個無交錯位置）
PgDn + Shift	Range end to previous zero crossing（範圍結束至前一個無交錯位置）

1.13.4 游標向上

快速鍵	指令
Cursor up+ Ctrl	Zoom in vertically in VIPs（於 VIP 中垂直放大）
Cursor up+ Shift	Half section up （vertical scroll）一半區域向上（垂直捲拉）

1.13.5 游標向下

快速鍵	指令
Cursor down +ctrl	Zoom out vertically in VIPs（於 VIP 中垂直縮小）
Cursor down+ Shift	Half section down （vertical scroll）一半區域向下（垂直捲拉）

1.13.6 功能鍵

快速鍵	指令
F1	Help（說明）
F1 + shift	Context Help（上下文說明）
F2	Go to left marker（至左側標記）
F3	Go to right marker（至右側標記）
F4	Play over cut（播放剪下全部區域）
F5	Play to cut start（播放至剪下起始處）
F6	Play from cut start（從剪下起始處播放）
F7	Play to cut end（播放至剪下結束處）
F8	Play from cut end（從剪下結束處播放）
F2-F10 + ctrl	Get range 1-10（獲得範圍 1-10）
F2-F10 + alt	Store range 1-10（儲存範圍 1-10）
F2-F10+ Shift + Ctrl	Get range length（獲得範圍長度）
F11+alt	Store range with new name （以新名稱儲存範圍）

1.13.7 微軟滑鼠

快速鍵	指令
滑鼠中間按鍵	開始／停止播放。
滑鼠滾輪	水平捲拉。
滾輪+ Ctrl	水平縮小／放大。
滾輪+ Shift	垂直縮小／放大。
滾輪+ Ctrl + Shift	在 VIP 專案中水平捲拉。

第二章

作作「混」世魔王

◀ Remix Agent 和 Remix Maker 混音功能 ▶

　　MAGIX「Remix Agent」是一個很好用的混音工具，不過在介紹它的功能之前，要先解釋一下，在這裡所指的「混音」，是說要幫原來的音樂，再加上一些聲音素材，讓原來的音樂產生新的創意元素。在商業中最常見的，就是幫歌曲製作混音版（remix version）舞曲。

　　「Remix Agent」可以判斷匯入音樂的速度（每分鐘的拍子數，或稱為 BPM），這是非常重要的。例如當匯入音樂光碟至 MAGIX「酷樂大師」後，如果還想加入別的音色，如鼓的循環樂段（loop）、效果或是合成器的聲音，就必須先知道匯入音樂的速度，才能方便完成舞曲混音的工作。

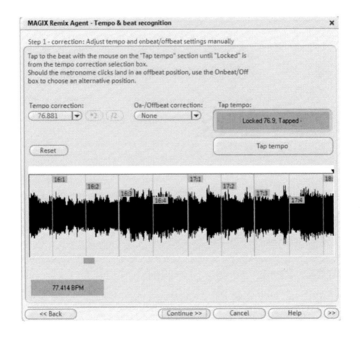

2.1 何時能使用 Remix Agent 來進行混音

1. 當新作品的速度必須調整成原歌曲的速度時。
2. 當原歌曲的速度必須調整成新的作品速度時。
3. 當原歌曲必須精確的裁切，來創造一個新的混音物件時，用這個
　功能可以依個人需求重新編排。

　　不過並非所有歌曲的都能使用，匯入的原歌曲須符合以下條件：

1. 歌曲長度必須超過 15 秒。
2. 歌曲必須有「節奏性」（也就是原曲盡量有節拍，獨唱的曲子就
　不適合）。
3. 歌曲必須是立體聲格式。

小秘訣

若以上條件有一項不符合，建議您使用 Loop Finder。

　　若將長度超過 15 秒的歌曲拖動至作品中，就會自動開啟 Remix Agent。如果是載入短的取樣（長度少於 15 秒），那會發生什麼狀況呢？很簡單，匯入後並不會開啟 Remix Agent，而速度就會自動調整成原先「酷樂大師」所設定的速度，而不會呈現匯入聲音原來的速度。

2.2 Preparation：Setting the Start Maker and Object End

　　在開啟 Remix Agent 之前，應該先設定媒體庫（Media Pool）中歌曲物件的起始標記點的位置。若歌曲包含了一段沒有拍子而長度又長的前奏，請將起始標記點設定在前奏之後，Remix Agent 最好是在有節奏的音樂中使用。

1. 起始標記點應設定在一個四分音符的拍子前，或設在一小節開始前的一拍更好。
2. 如果起始標記點設定在歌曲物件之前，這整個物件就會從頭開始被檢查。
3. 萬一到歌曲的結尾時還沒有完成檢查，請在物件的結尾利用物件控制點縮短此物件。

步驟 1：自動判別速度

當您開啟 Remix Agent 時，會開始分析及播放已選取的歌曲物件。節拍器也會開始打拍子。Remix Agent 會根據播放結果，在音波中找到四分音符的位置。

下列幾種情形會出現不同的線條顏色：

*一小節開始的位置（1）：紅線。

*其他四分音符的位置（2,3,4）：綠線。

*被確認的位置：粗線。

*尚未確認的位置：細線。

*當找到拍點時，會出現藍線。

關於拍點和速度的資訊，會在適當的位置顯示。節拍器音量可以在下面，也就是在波形顯示的左邊來調整。在右邊會指出 BPM 值。若找到確定的 BPM，會以綠色來顯示。

如果節拍器的點符合音樂的速度，則表示小節的起始點是正確的。若不是，您可以校正速度。

步驟 2：決定小節的開始

Correction: Adjust tempo and Onbeat/Offbeat settingsmanually

如果您發現 Remix Agent 校正結果不正確，我們建議使用手動「Tap」的模式來作。方法是隨著音樂節拍，即時用滑鼠點選「Tap tempo」鍵，一邊看著 BPM 顯示的顏色，反覆按「Tap tempo」校正。當出現紅色「unlocked」狀態，表示尚未校正完成，需要即時地跟著節拍反覆按「Tap tempo」鍵，直到顯示綠色的「locked」狀態時，才表示完成校正。

「Tempo correction」清單中提供了幾個 BPM 數值，您也可以直接用滑鼠點選，來調整歌曲的 BPM。

如果需要進行錯誤拍點修正，比方說檢查到的四分音符拍子落在八分音符的拍子上（位於四分音符拍子實際的位置之後），可使用 Onbeat/Offbeat 修正清單中的功能修正。

步驟 3：使用 BPM 和節拍偵測

再來會校正小節的起始點，小節一開始的拍子必須和節拍器的重拍，或波形顯示的紅線位置一致。可透過點擊啟動修正功能：若聽見小節的第一拍，用滑鼠點擊一次或是按鍵盤「Tap 〝One〞」鍵。您也可以選擇要往後移動幾個四分音符。

步驟 4：使用節拍與小節辨識結果

您可以選擇以下的動作：Create remix objects（建立混音物件）、Adapt tempo（適應節拍）和 Save tempo & bar info（只儲存速度及節拍資訊）。

1.創造混音物件（Create remix objects）

歌曲是以拍子為單位，切割成單獨的物件。此功能應用的
範圍包括：

（1）從完整的歌曲中製造循環樂段（loop），用來和其他素材
一起使用。不過並非所有的混音物件都適合當作循環樂段
（loop），內容不複雜的素材較為理想，例如來自一段前
奏中的鼓組。

（2）改變物件的排列方式，將拍子切割或複製，或利用其他的
循環樂段（loop）或合成器物件，使歌曲更為豐富。

（3）將兩首歌混音：若效果和速度搭配度很高，您能將兩首歌
混在一起而讓人聽不出破綻。

Create Remix objects - options:
☑ Audio quantization: align remix objects exactly to arrangement's bar grid
☐ Use resampling for small corrections
☑ Enable loop mode Waveform color
☑ Set arrangement tempo to object tempo ☑ Run Remix Maker
☑ Save tempo and bar information ☐ Open Harmony Agent

音訊對拍 （Audio Quantization）	將新物件精確地及時配合作品速度。在您創作的音樂中，速度變化是很常見的，因此每個小節的長度可能會不同。除此之外，為了使物件適合VIPs 的精確時間型態，會自動啟動時間處理器，且物件可改變時間長度來修正不同的長度。
設定重新取樣以進行細微校正 （ Use resampling for small corrections）	若必要修正的地方很小，您可使用較佳的品質重新取樣來取代改變時間長度。但您不應該再改變主要速度，因為這可能會改變精準的音高。

在循環樂段模式下將物件混音（Enable loop mode）	您必須將新物件放在循環樂段模式（loop mode）中。當您使用右邊的物件滑鼠操作點拉長物件時，就會不斷播放物件原來的長度。
設定作品速度為物件速度（Set arrangement tempo to the object tempo）	若您想用原歌曲做為新曲的基本結構，請您開啟此選項。
開啟混音達人（Remix maker）	會開啟混音達人的視窗。
只儲存速度及節拍資訊（Save tempo & bar info）	這個功能只儲存 Wave 檔資料。當需要手動事後修正以決定節拍／速度時，可使用這個功能。儲存資料時，可改變先前的節拍和速度，來配合之後能調整速度或是建立混音物件。
開啟和弦感應器（Open Harmony Agent）	會開啟和弦感應器的視窗，詳細功能請參閱第十章。

2.適應節拍（Adapt tempo）

Tempo alignment 速度調整

※設定物件速度為作品速度

（Set object tempo to the arrangement tempo）

這個功能會調整物件長度來符合當時的作品速度。您可透過三種方法操作：時間伸縮（Timestretching）、重新取樣（Resampling）或音訊量化（audio quantization）。

Timestretching（時間伸縮）	歌曲的音高仍然不變，僅改變歌曲的速度，但有時會減低聲音品質。
Resampling（重新取樣）	會改變音高（就像您改變錄音機的播放速度一樣），但會盡量保持歌曲的聲音品質。

audio quantization（音訊對拍）	音訊檔案會考慮到速度變化，就像創造第一個混音物件一樣，並立即合併成新的音訊檔案。若判別不明確，發生速度上的變化可能相當劇烈。設定起始標記點，讓速度可清楚被判讀。audio quantization 的好處是能緩和在音樂中劇烈的速度變化，小節的起點會和作品起始的小節一致，並且按照正常速度播放。

※設定作品速度為物件速度

（Set arrangement tempo to object tempo）

若您想用原歌曲做為新曲的基本結構，請您開啟此選項。

【Q&A】

Q1：播放時的停頓、節拍器的問題、電腦過載⋯⋯（在舊電腦上）。

A1：建議您改變為 Wave 驅動程式（P 鍵，出現「playing parameter」對話框）來代替直接的聲音。

Q2：節拍器不能使用，且在波形顯示圖沒有任何線條。可能會造成素材中沒有拍子或歌曲包含了一段沒有拍子的段落。

A2：您應限制歌曲中僅能含有節奏性的段落。

註：發生 Q2 的另一可能原因為按鍵計速不正確，或是輸入了錯誤的 BPM 值。因此，可試試速度修正按鈕或一直 tap 到「locked」狀態。

2.3 混音大師（Remix Maker）

Remix Maker 和 Remix Agent 互為一體。使用 Remix Maker 會自動產生混音，被 Remix Agent 切割的循環樂段（loops）物件，會根據定義的標準來重新分組。您只要選擇四種「Virtual DJs」中的其中一種，每一種都代表了不同的混音風格，並設定混音長度和結構。

2.3.1 開啟 Remix Maker

（1）載入您想要混音的新曲，歌曲應該有清楚明確的節奏。

（2）當樂曲載入時，會先開啟 Remix Agent 視窗，請依照前述的步驟做。

（3）在步驟 4 之對話框中選擇【Run Remix Maker】選項，並按下「Apply」繼續：

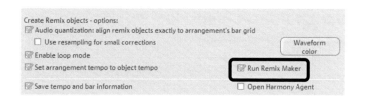

（4）Remix Agent 會自動分割樂曲，並接著自動開啟 Remix Maker 視窗：

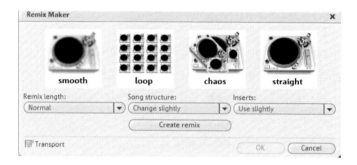

共有四種 virtual DJ 具有不同的混音特色。您可以直接點選
「smooth」、「loop」、「chaos」和「straight」四個方格，在【Song
structure】和【Inserts】就會自動選取相對應的選項。您可以每種
都試試，並看看您最喜愛那種結果。

　　如果您並不喜歡這些預設的模式，也可以由下拉式選單中，
自己挑選進行排列組合，直到滿意為止。

2.3.1.1 Remix Length：決定混音長度

Very Short	大約 20 秒。
Short	原曲的一半長度。
Normal	原曲的長度。
Very long	原曲的兩倍長度。

2.3.1.2 Song structure：樂曲結構

Do not change	不改變物件的順序。
Change slightly	一個 pattern（物件序列）重複或下一個插入的 pattern。
Ample mix	利用此功能，可以將在原曲中相隔很遠的物件放的很接近。
Set randomly	物件會隨機排列。

2.3.1.3 Inserts

當 Remix Agent 將循環樂段（loop）物件切割，會產生非常短的物件用來循環或播放，叫做「fill」或「fill-in」（俗稱過門）。過門（fill）會使規律的節拍變得豐富。

None	無過門。
Use slightly	使用一些簡單的過門。
Strong accentuation	使用許多複雜的過門。
Use randomly	利用隨機的順序來使用不同種類的過門。

2.3.2 將完整的軌道混音

利用像音訊光碟（Audio CD）或 MP3 檔案這樣的外部的音樂來源，您可以很輕易地創造混音。利用拖動再放開的操作方式將歌曲載入到作品中，這種操作方式就像操作其他的音訊檔案一樣。

當您載入歌曲時，您會看見將歌曲裁剪成片段的選項。一旦您完成此操作，您就能使用 Remix Maker 來自動產生混音。按下一個按鈕，就能準備好一段完整的混音！較小的片段通常也能用來當作新軌道的起始點，若您不喜歡這個完成的結果，只要再使用一次 Remix Maker 即可。

第三章

音樂繪圖班開課！

◀◀ 效果 Automation 運用技巧 ▶▶

　　教學進行到這裡，或許您會有個疑問：「如果我想要讓效果呈現的方式是動態的，比方說某個軌道音量先在左邊聲道出現 10 秒，然後花 5 秒慢慢移動到右邊聲道，並且維持 10 秒鐘，最後再集中到中央聲道，那該怎麼做呢？難道要每次播放都用手動方式調整嗎？」

　　如果您有上面的疑問，希望效果能夠有類似的動態呈現方式，就必須要用到 Automation（自動化）的功能了。本章節就來教您如何運用 Automation 功能。

3.1 Envelope 效果曲線

　　效果曲線（大陸常翻譯成「包絡線」）能讓您任意拉動，來隨意調整音訊及視訊效果。效果曲線分為「軌道曲線」及「物件曲線」兩種，「軌道曲線」位於軌道上，可將軌道中所有物件加上效果；「物件曲線」則僅顯示在某一物件上，物件改變長度時，物件曲線也會隨之更改。

3.2 動態效果編輯器（**Dynamic Effect Editor**）

　　先選擇要使用效果曲線的音訊物件，按下滑鼠右鍵＞「object curve effects」，就會跳出以下的「Dynamic Effect Editor」對話框：

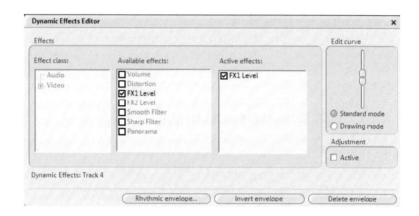

使用方法：

1. 在左邊「Effect class」選擇類型（音訊 audio 或是視訊 video）。
2. 以滑鼠左鍵勾選要控制的參數，如 volume 音量、Distortion 失真度等（可複選）。
3. 被勾選的參數就會出現在右邊「Active Effects」項目中。

　　為了清楚地呈現內容，並不是每個效果曲線都會同時顯示在畫面中。在對話框中，選擇您在物件上所要顯示的效果曲線，您可在已啟動的效果中，勾選您要顯示效果曲線的效果。

　　對於 Audio（音訊）來說，出現於中央【Available effects】選單中有以下參數：

Volume	音量
Distortion	失真
FX1 level	FX1 軌道效果
FX2 level	FX2 軌道效果
Smooth filter	柔化濾波
Sharp filter	尖銳濾波
Panorama	左右聲道

　　如果您選擇的物件是視訊（video）類型，【Available effects】選單會出現不同的參數：

Size/Position	X-pos.
	Y-pos.
	Z-pos.
	Width
	Height
	Rotation
Color Control	Brightness
	Satuation
	Color Angle
	Contrast
	Selective brightness
	Red
	Green
	Blue
	Video Level
	Color Angle
	Color correction level
2D Effects	Whirlpool
	Fish eye
	Lense
	Blur
	Sand
	Erosion
	Dilate
	Mosaic
	Soften
	Emboss
	Solarize
	Posterize
Blend	Blend the original with a stat

3.2.1 Rhythmic envelope

此選項可建立韻律形式的曲線，會開啟下面的次對話框：

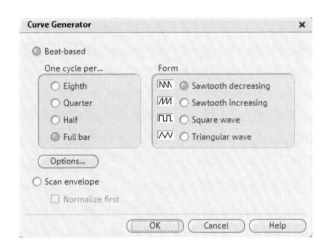

首先您可選擇要依照節拍基礎（勾選 Beat-based），或是依照選取樂段之波形自動掃描（勾選 Scan envelope）來製作曲線。請您擇一選擇使用。

如果您選擇「Beat-based」節拍基礎製作選項，能使在音訊裡的效果以及 envelpoe 的形狀會隨著作品節奏而變化。還分為【One cycle per……】以及【Form】兩個選項區塊：

One cycle per……（多少拍作一次循環）

Eighth	八分音符
Quarter	四分音符
Half	二分音符
Full bar	全音符

Form（曲線類型）

Sawtooth decreasing	漸增鋸齒波形
Sawtooth increasing	漸降鋸齒波形
Square wave	矩形波形
Triangular wave	三角波形

若您選擇「Scan envelope」自動掃描方式，會將音訊軌道中的音量變化當作 envelope，用以對音訊產生作用。音量強的段落則會獲得較強的音訊效果，而較安靜的部份則會產生較輕微的效果。這樣您就可用一段鼓組循環樂段，來控制音訊失真的程度。選擇下方的「Normalize first」，在物件掃瞄為 envelope 前，您可使音訊物件的音量標準化。

※「Option」（選項）：

如果您按下中間的按鍵，就會開啟進階對話框，設定 envelpoe 影響節拍的方向及強度：

Options for envelope calculation (beat based)	✕

Limits

Minimum: 0 %

Maximum: 100 %

Delay

At minimum: 0 %

At maximum: 0 %

Shift: 0 %

OK　　Cancel　　Help

　　這是用來設定執行時計算的依據，您可以自行設定，設定後軟體就會依據您的設定來計算校正。其中分為 Limits（限制度）和 Delay（延遲度）兩個參數：

Limits（限制度）—— Envelope 的 Minimum（最小值）和 Maximum（最大值）之百分比設定。

Delay（延遲度）—— 可讓您進一步調整預設的曲線形狀。Shift 可同時移動整個曲線，可讓您創造出意想不到的節拍，以及充滿趣味的後拍效果。

　　再回到「Dynamic Effect Editor」對話框：

　　在「Dynamic Effect Editor」對話框的右邊，還有兩個參數區塊「Effect curve」和「Adjustment」。

3.2.2 「Effect curve」區塊：

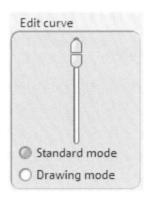

Standard mode	若作品不處於播放狀態，您可在游標起始處，使用滑桿設定或垂直移動效果曲線上的控制點。在播放中，可使用滑桿在播放處建立一個控制點，以建立效果曲線。
Drawing mode	若您在對話框中移動滑桿，則會在軌道上起始與終止標記點間增加一條曲線，此曲線會隨著滑桿而移動。

3.2.3 「Adjustment」區塊：

　　Active 可設定若物件長度改變時，物件曲線也會跟著改變。若啟動此功能，物件曲線會隨著物件而延長或縮短，也就是說，曲線控制點會隨著移動。

3.2.4 Invert envelope

　　以 0 值為中心，依照目前的曲線，作水平鏡像處理，即上下顛倒的處理方式

3.2.5 Delete envelope

　　刪除目前的效果曲線。

3.2.6 手動編輯 Envelope

曲線編輯	用獨立的控制點編輯曲線，或者隨意畫出效果曲線。
新增控制點	可用滑鼠在曲線上雙擊，就能增加新的控制點。
刪除控制點	在既有的控制點上按兩下則會刪除該控制點。
控制點移動	所有的控制點皆可以滑鼠垂直或水平移動，在播放時也會同時改變效果的強度。

第四章

樂器與電腦水乳交融

◀◀MIDI Editor 的使用▶▶

4.1 MIDI 是什麼？

　　MIDI 就是「Music Instrument Digital Interface」的縮寫，關於 MIDI 技術上的說明，在本書中就不多做說明。MIDI 檔沒有像音訊檔般真實的聲音，它只有音符控制資訊，這些音符控制資訊是由音效卡的合成器晶片來播放。

MIDI 檔的優點：

1. MIDI 檔需要的記憶體比 wave 檔少很多。
2. MIDI 檔適用於任何拍子（BPM），而不會影響音色，只有播放速度會改變。
3. MIDI 檔移調至其他音高也很容易。當您要移調時，歌曲中欲移調的部分並不用儲存成幾個不同的調性，C 大調的版本就很夠用了。只要按滑鼠右鍵，歌曲就能移至任何調性。

4. 在「MAGIX 酷樂大師」中，您能使用 VST 樂器來播放 MIDI 檔中的音符。

MIDI 檔缺點：

MIDI 檔並未設定真實的聲音，只有在播放期間，從外部 MIDI 合成器或虛擬樂器（VST 樂器），藉音效卡的合成器晶片來發出聲音。高品質的音效卡或是外部合成器，將會發出與標準音效卡完全不同而且更好的聲音。

4.2 編輯 MIDI 物件

在作品中整合 MIDI 檔的方法：

1. 利用媒體庫（Media Pool）開啟一個包含 MIDI 檔的目錄。
2. 點選一個 MIDI 檔，就會立即播放此檔案，您就不需要猜測您想載入的是哪一個檔案。
3. 將您想要的檔案拖動到作品中。
4. 一個 MIDI 物件就會出現了，在物件中 MIDI 音符是以「點」來顯示。高音是在上面部分的點，低音是在下面部分的點。您甚至可以看到音符的力度（velocity），音符播放的聲音愈大，螢幕上顯示的顏色會愈深。

您可能想要編排 MIDI 物件、修改音量（中間的操作小方塊）、或增加漸入或漸出（右上方和左上方的操作小方塊），這些操作方式和操作音訊物件、視訊物件或合成器物件是一樣的。

使用下方的操作小方塊來「延長」MIDI 循環樂段，使它覆蓋整個軌道的長度。若您聽不到 MIDI 檔的聲音，在【Playback parameters】視窗中檢查 MIDI 裝置（按「P」鍵，或由【File】>「Settings」>「Playback parameters」）。您應該在此設定好音效卡驅動程式或使用的 MIDI 介面。

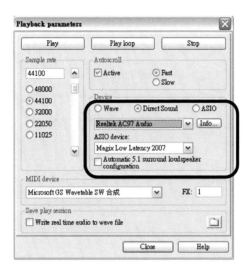

4.3 MIDI 移調（Transpose）

如果您想改變 MIDI 物件的調性（轉調），可以按下 MIDI 物件右下角的 ▼ ，找到「MIDI transposition」指令：

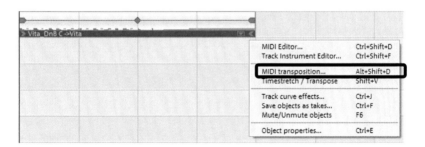

接著會彈出一個小視窗：

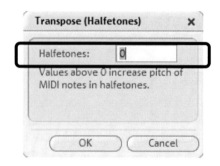

在視窗中「Halfetones」，是用來改變 MIDI 物件的音高。您只需輸入想移調的半音數，播放時就會往上或往下移調。往上移調輸入「+n」，往下移調輸入「-n」（n 是半音的數目）。

4.4 MIDI 介面和外部的聲音產生器

MIDI 物件也能播放透過 MIDI 介面，在外部音樂鍵盤、音源機等裝置播放。您能在【Playback parameters】視窗中，設定 MIDI 驅動程式（按 P 鍵，或【File】>「Settings」>「Playback parameters」）。

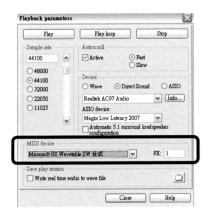

4.5 將 MIDI 物件轉成音訊物件

若您使用 VST 樂器，在您輸出整個作品之前，您不用將這些 MIDI 檔轉成音訊資料，因為 MIDI 檔能在您的電腦上發出聲音，而且您可以在 MIDI 檔中處理聲音。

若您仍想將 MIDI 檔轉成音訊資料（例如，在您電腦上釋放運算效能），將想轉檔的 MIDI 軌道切換為「Solo」，並輸出作品。然後將已輸出的檔案加入到您的作品中，並在輸出的軌道上刪除 MIDI 物件。

若您也想將所有透過 MIDI 介面開啟外部合成器的 MIDI 物件輸出，必須將 MIDI 物件轉變成音訊物件，它們只含有聲音複製的控制資訊。

MIDI 合成器（例如音樂鍵盤）的輸出端子必須連接到音效卡的輸入端子。這樣就能由錄音功能同時播放和錄 MIDI 資料。能被編輯的音訊檔案就可以一起和多媒體檔案輸出。

4.6 連接外部設備

4.6.1 介面連接

請確定您的音效卡或 MIDI 介面正確的連接。最普遍的方法是：
1. 多埠 MIDI 介面，包括分離的裝置。
2. 音效卡和內建的 MIDI 介面。
3. 由一個一般的 MIDI 音源機或鍵盤整合介面，常標記為「To Host」。

4.6.2 MIDI 連線

MIDI 輸入端子／輸出端子（MIDI Inputs/Outputs）

關於 MIDI 的連接，請參考以下的原則：
1. 若您的電腦有一個內部或外部 MIDI 埠，或有一個 MIDI-capable 音效卡安裝，連接您的 MIDI 鍵盤的「MIDI Out」到電腦的「MIDI In」（在介面或音效卡上）。
2. 若您的 MIDI 鍵盤能產生自己的聲音，請連接電腦的「MIDI Out」到鍵盤的「MIDI In」。
3. 如果您的電腦(或 MIDI 裝置)提供了不只一個 MIDI 輸出端子，請連接其他的聲音產生器到這些輸出埠。
4. 若您的電腦只有一個 MIDI 輸出端子，您必須連接第二個聲音產生器的「MIDI In」到鍵盤的「MIDI Thru」埠，將第三個裝置連接到第二個裝置的 MIDI 埠，以此類推。「MIDI Thru」埠會傳送來自裝置「MIDI In」的信號。

5. 使用直接的連接方式，從電腦的「MIDI Out」連接到裝置，相對於串連許多裝置的連接方法，是比較好的選擇。

6. 如果在短時間傳送許多 MIDI 命令，可能會在串連的裝置中發生「時差」的問題。這是因為每一個「MIDI In」對「MIDI Thru」執行會導致些微的延遲。若您的電腦的特色是有許多「MIDI inputs」，您可利用它們來連接 MIDI 擴充器（expander）。

7. MIDI Local Off：若您音樂鍵盤具有內部的音源，您必須停止直接從鍵盤產生聲音，方法就是將 MIDI Local 設為「Off」。若您買的鍵盤沒有內建音序機（sequencer），請直接將它連接到擴大機上。

　　當您做了正確的連接，可以預期當按下鍵盤時，裝置會發出聲音。換句話說，鍵盤是由內部連接到聲音產生器。當您透過 MAGIX「酷樂大師」來控制您的鍵盤時，鍵盤是用來當作電腦的輸入裝置，而 MAGIX「酷樂大師」是用來傳送 MIDI 訊息到其他連接的聲音產生器。

4.7 MIDI 編輯器 （MIDI Editor）

　　在 MIDI 編輯器中，您能編輯 MIDI 物件。MIDI 編輯器有許多功能編輯器、顯示模式、部分和工具。

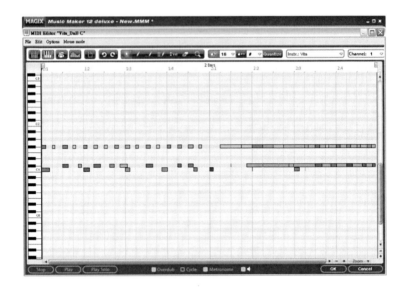

4.7.1 開啟 MIDI 編輯器

　　雙擊一個 MIDI 檔，會開啟 MIDI Editor，能用來進行 MIDI
的錄音和編輯。您會發現在中間的 Piano Roll Editor，音符是以棒
狀來顯示，您可以利用滑鼠在 Piano Roll Editor 上編輯音符。

　　在 Piano Roll 的按鈕功能如下：

	點選此按鈕會開啟 Event 清單。在此清單中，您將會發現 MIDI 物件的全部 MIDI 資料，清單中也包含了那些不能以 Piano Roll section 或 Controller Editor 編輯的資料。您可使用這個 Event 清單。 例如，您想從匯入的 MIDI 檔中，移除不想要的程式切換命令。

	切換成 Drum Editor Mode 模式介面。
	您可使用此按鈕，離開 Drum Editor Mode 回到 Piano Roll section。
	選擇此按鈕，會在下方開啟 Controller Editor。在 Controller Editor 中，您可以編輯音符的力度、音高滑輪和控制變化訊息。
	從物件中刪除所有的 MIDI 資料，您可以再次從新開始。
	當然，您也可以使用多段復原（Undo）和取消復原（Redo），來取消您在 MIDI 編輯器中所做的編輯。

4.7.2 選取聲音

　　音效卡的合成器晶片，外部 MIDI 合成器、以及虛擬樂器和 VST 外掛程式都能產生 MIDI 聲音。每一個 MIDI 物件能產生出許多相關的合成器所能提供的聲音。您能指定要用什麼樂器來發出聲音，無論是使用虛擬的 VST 樂器或外部鍵盤都行。您能在【playback parameters】中來設定 MIDI 輸出（【File】>「Setting」>「Playback parameters」）。

　　在「Instr.」中，從選單中選取您想要的 VST 樂器。您可以用不同的 VST 合成器和音色，來試著播放相同的 MIDI 物件。在 VSTi 名稱上按右鍵，選擇「Track Instrument Editor」能打開樂器介面。

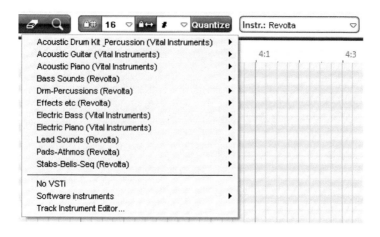

4.7.3 選用外部 MIDI 音源聲音

若您想要使用外部 MIDI 樂器本身的聲音，可以選擇「No VSTi」指令，這樣就能將「酷樂大師」的內建樂器聲音關掉，此時發出來的聲音是來自您外部 MIDI 樂器的聲音。

不過如果您打算這麼做的話，要特別留意，在最後要匯出作品時（例如匯出成 wav 格式檔案），MAGIX「酷樂大師」會彈出一個警告視窗，提醒您必須要另作處理，否則會聽不到正確的樂器聲音：

　　雖然按下「OK」仍可以繼續執行步驟，但您會發現即使存檔後，卻聽不到任何 MIDI 樂器的聲音，這是因為在 MAGIX「酷樂大師」中，是不允許您這麼做的。

　　如果您一定要使用外部音源，就請您依照以下方法來做：

1. 在 MIDI 物件下再打開一軌道，作為 audio 錄音軌。
2. 在 audio 錄音軌的軌道面板選擇「AUDIO REC」。

3. 將 MIDI 音軌的軌道面版選擇「SOLO」。

4. 按下紅色錄音鍵，會彈出 Audio 音訊錄音視窗，並在「Please choose audio driver」欄位中選擇外部 MIDI 音源的驅動程式。接著按下右下角的錄音鍵，開始錄製 MIDI 軌的聲音。

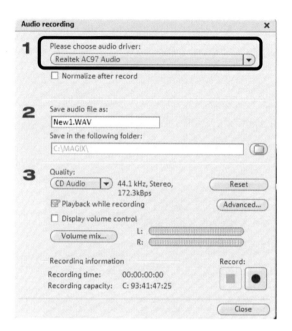

5. 錄好後您會發現在 Audio 音軌產生一個音訊物件，它的聲音和 MIDI 物件一模一樣，因此您就能將原來的 MIDI 物件刪除。

6. 此時再進行匯出檔案的指令，就能順利儲存檔案了！

4.7.4 選用其他廠牌的 VSTi 外掛軟體音源

如果您本身有其他廠牌的 VSTi 外掛軟體音源，又想在作品中使用時，請您依照下面方法來做：

1. 先關閉 MAGIX「酷樂大師」。

2. 將您的外掛軟體音源主程式（*.dll）複製到安裝程式的光碟機：\ MusicMaker\ Synth 資料夾的路徑下。

3. 重新開啟 MAGIX「酷樂大師」。

4. 在媒體區中的「File manager」>「Synthesizer」中，以滑鼠雙擊「VSTi」小圖示，程式會開始重新掃描可執行的 VSTi 檔案，接著在選顯示的指令中選擇「Software instruments」，就能在清單中看見剛才安裝的 VSTi 樂器了！

4.7.5 選擇 Channel

您可以在「Channel」欄位設定 MIDI 輸出的頻道，這對 VST 樂器來說是很重要的，讓 VST 樂器能在多重的頻道接收 MIDI 音符，同時播放數種不同的聲音（也就是多重音色）。

Channel: 1 ▽

4.7.6 基本操作鍵

Play Solo	只會播放 MIDI editor 當時開啟的那一個 MIDI 物件（和【options】功能表中的「filter」設定有關）。
Play	播放整個作品。
REC	只要按下 REC 按鈕，就可以啟動錄音功能，從 MIDI 鍵盤錄製音樂。所有被錄製的音符都會顯示在音符區。您可以使用 REC 按鈕旁邊的按鈕，來設定幾個錄音的選項。
☐ Overdub	正常情況下，新錄製的資料會取代原本存在的資料。但在 Overdub 模式下，新錄製的 MIDI 音符會和原本的 MIDI 資料合併在一起。您可以使用 Overdub 模式，逐步來編輯一首完整的 MIDI 歌曲。

☐ Cycle	此功能在錄音期間會讓 MIDI 物件不斷循環播放。
☐ Metronome	MIDI 節拍器能幫助您數拍子,節拍器發出的聲音能讓您知道正確的拍點。節拍器只會當作您數拍子的參考,並不會被錄進物件中。
☐◀	當您開啟此功能,作品會在錄音時播放。

4.7.7 MIDI record 指令設定

您可以對 MIDI 錄音進行更細微的指令設定,由【Options】>「MIDI record options」,會彈出一個設定視窗:

MIDI 輸入裝置(MIDI input device)	這會開啟裝置的驅動程式,在 MIDI 錄音期間接收 MIDI In 的訊號。
使用 MIDI 目標頻道(Use MIDI target channel)	MIDI 系統能使 16 個單獨的頻道(channel)控制 16 個單獨的音色。在預設的設定中,MAGIX「酷樂大師」會在所有的 MIDI 頻道接收 MIDI 音符。當 MIDI 輸入端必須限制在單一頻道時,您就可以使用這個功能。首先您必須在 MIDI 輸出裝置上,設定音色與 MIDI 頻道,然後在 MIDI 錄音選項裡指定同樣的頻道。
MIDI 節拍器裝置(MIDI metronome device)	此選項會開啟裝置驅動程式,所以從節拍器來的 MIDI 訊號會傳送到 MIDI Out。
MIDI 合成器延遲(MIDI synthesizer latency)	有些合成器,特別是 VSTi 軟體音源,在播放時會有輕微的延遲(latency)現象。換句話說,當您按了一個鍵之後,音訊會慢一點才出現。使用此功能,可以補足這種延遲現象,您可由指定一個 latency value,將已錄製的音符往前移動一些。

錄音時播放作品（Play arrangement while recording）	選取後當您在進行 MIDI 錄音時，會同時聽到其他音軌的聲音。
Overdub	新錄製的 MIDI 音符會和原本的 MIDI 資料合併在一起。
節拍器（Metronome）	選取後，在錄音時會聽到節拍器計數的聲音。
循環模式（cycle mode）	在錄音期間會讓 MIDI 物件不斷循環播放。
拍點校正（Quantize notes）	在錄音之後，能立即校正已錄製音符的拍點。

小秘訣

　　基本上，在您選取的 MIDI 物件範圍（紅色）內，對一個 MIDI 事件做改變，如移動或刪除音符，則範圍內的 MIDI 事件都會一起改變。改變選取範圍內的東西也會用到其他範圍。例如，您可以在 Piano Roll 上選取一個音符群組，改變這些音符群組的力度，那麼您也會同時修改所有選取的音符。

4.8 琴鍵軸

4.8.1 琴鍵軸的音符表示

　　藍色標示──所有未選取的音符。顏色的深淺代表了音符的力度，力度愈重，顯示的顏色愈淺。

　　紅色標示──選取的音符。同樣力度愈重的音符，顯示的顏色比力度輕的音符淺。

> **小秘訣**
>
> 您可以幫選取的音符設定力度顏色的範圍。請從點陣圖目錄
> （Bitmap）開啟圖像檔「vel_sel_map.bmp」，來修改顏色光譜。

4.8.2 當前事件（**Current event**）

當前事件會以紅色顯示，並有一個紅色外框。當前選取事件的性質都會顯示在 piano roll 上方的編輯區塊。

當您用滑鼠選取某事件時，某事件即稱為「當前事件」。

4.8.3 顯示過濾的事件

您能在顯示畫面上過濾一些事件（event），使 MIDI 物件中的事件能較清楚的顯示。

在 MIDI 物件中的事件可能包含了多達 16 個 MIDI 頻道（channel）和 16 個軌道（從匯入的標準 MIDI 檔的來源軌道）。您能同時從幾個 MIDI 頻道，使用一個 MIDI 物件來觸發一個 VST 樂器。在這個物件的範圍內，您能使用 MIDI Editor 來編輯所有頻道的音符。

您能由【Options】功能表＞「MIDI Channel Filter」，指定您想顯示的頻道。此時在未選取的頻道上的音符會變成灰色，而且不能用選取工具來選取。

【範例】

　　如果您的 MIDI 物件中，音符在 MIDI 頻道 1、2 和 5。在 MIDI Channel Filter 的選單裡，啟動 MIDI 頻道 2 和 5，您就能用選取及編輯工具來修改頻道 2 和 5 上所有的音符。而在琴鍵軸 piano roll 和 list editor 中，頻道 1 裡的音符會變成灰色，您也不能選取頻道 1 的音符。

註：您也能在過濾的頻道中隱藏事件。請執行在【Options】功能表中＞「Hide Filtered MIDI Data」即可。

　　在物件起始點之前的事件或物件結束點之後的事件（在 editor 中起始點和結束點是以藍線顯示），顯示的顏色比在物件範圍內未靜音的事件來的淡。若開啟透明顯示，則範圍外的事件會變成灰色。

4.8.4　在當前可見的選取之上或之下的事件

　　在 MIDI Editor 視窗的右側邊緣處，垂直捲軸上方和下方，有兩個小的藍色標記。若有音符超出目前螢幕的顯示範圍，則此兩個標記會發亮。

4.8.5　捲拉和縮放

　　您可以利用捲軸，調整垂直向和水平向的視窗位置和縮放比例。就像在 project 專案視窗中一樣。

　　以下鍵盤快捷鍵配合滑鼠滾輪也有捲軸的功用：

滑鼠滾輪	水平捲軸。
Shift＋滑鼠滾輪	垂直縮放。
Alt＋滑鼠滾輪	垂直捲軸。
Ctrl＋滑鼠滾輪	水平縮放。

4.8.6 選取 MIDI 事件

若按下「Show Event List」按鍵（　　），就會開啟 MIDI 事件清單（快捷鍵「Alt＋L」）：

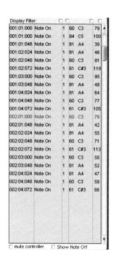

（1）List Editor 外圍會有一個細紅色框，這會使某些功能更清楚，例如選取下一個／前一個事件（左右鍵），或選取所有事件（Ctrl＋A）時，只需參考清單即可。

（2）在 List Editor 中，音符事件以及 MIDI Controller 和 Sysex 訊息都會顯示出來。這些 Controller 和訊息能顯示或在播放時過濾掉（「Mute」）。

（3）每個音符都有「Note On」和「Note Off」事件，您可以成對
　　　選取這兩個事件並加以編輯（您可以選擇顯示 Note Off 事件，
　　　或勾選 editor 下方的核選方塊，將 Note Off 事件隱藏）。

（4）若您只要編輯特定的事件，List Editor 為每個欄位都提供
　　　了顯示過濾器，這些小的核選方塊位於 List Editor 的欄位
　　　上方。

（5）選取一個代表的事件，例如某一個音高的音符，然後點選某
　　　一欄位的顯示過濾器，讓 Editor 中只顯示和此選取音符相
　　　同種類的事件，而所有其他的事件會隱藏起來。

（6）顯示過濾器可以互相地合併使用，例如，您能在使用
　　　「Select All」指令時（Ctrl + A），在 MIDI 頻道 6 上選取
　　　並編輯所有 type10（音量）的控制改變事件。

以下是關於編輯 MIDI 事件的滑鼠動作：

目的	動作
選取事件	在事件上按滑鼠左鍵。
從選取事件增加或刪除事件	在事件上按 Ctrl + 滑鼠左鍵。
選取目前的事件和取消所有其他的事件	在事件上點兩下。
在多重選取內改變或設定事件	在已選取事件上按滑鼠左鍵。
從同一條線或區域選取事件	按住 Shift 不放時按滑鼠左鍵。
選取同樣音高的所有音符	在左邊的鍵盤上雙擊想要的音高（若您在鍵盤上選定了某個音高，則只會選取此音高的音符）。
選取所有音符	Ctrl + A。
選取下一個或前一個音符	左右鍵。

您只要利用點選就能選擇一個特定的物件來編輯，即使選取
多個物件也可以。

4.8.7 Piano Roll 琴鍵軸：編輯事件

在琴鍵軸裡，有許多不同的編輯選項，以及滑鼠操作模式，
供您編輯音符用。在所有的操作模式中（除了 Delete 之外），當
您在編輯事件時，相同的功能也可用於音符中，所以這些模式只
有當您點選空白區域時會有不同的狀態。

以下是編輯工具列清單：

符號	名稱	快速鍵	動作
	Selection	Ctrl + 1	套索：按住滑鼠鍵不放，畫出一個長方形選取框架。點選一個自由範圍，能突顯現有的選取。
	Draw Pencil	Ctrl + 2	按滑鼠左鍵能畫出一個音符，音符的開始處與長度都是根據當時的 quantization settings 而設定。
	Drum Pencil	Ctrl + 3	畫出一連串的音符。音符的長度和距離由當時的 quantization settings 而設定。 <Alt>：您畫出的所有音符都會和第一個音符的音高相同。若您按住滑鼠鍵，將滑鼠往回移動（往左移動），則會移除已畫好的音符。
	Pattern Pencil	Ctrl + 4	此模式能讓您畫出完整的鼓組模式（或旋律模式）。若您想創造一個新的模式，您必須在【Selection Mode】先選取，然後再同時按

			Ctrl + N（或至【Edit】功能表，選取「Create pattern from selection」）。若您已創造了一個模式，您可以開始在任何位置畫出模式，在模式最深的音符的位置畫出模式，這能使您做出原本音高，但您當然可以畫在不同音高。 若在您畫出模式時，按住<Alt>鍵，則您畫出的所有音符都會和第一個音符的音高相同。若您按住滑鼠左鍵，將滑鼠往回移動（往左移動），則會移除已畫好的音符。
	Velocity Tool	Ctrl + 5	此模式能讓您標記事件，並改變所有選取事件的力度值，當您按住 Shift 鍵不放時，您可輸入絕對值。所有改變的事件都會接收到同樣的力度值。
	Eraser	Ctrl + 6	在此模式下拖動滑鼠，能刪除所有在 Eraser 之下的音符。只要按住滑鼠右鍵，您能隨時啟動 Delete 模式。例如，您能使用 Draw Pencil，按滑鼠左鍵插入新的音符，按滑鼠右鍵移除已插入的音符，而不用改變編輯工具。
	Magnifier	Ctrl + 7	滑鼠左鍵：放大。 滑鼠右鍵：縮小。 滑鼠左鍵 + 拖動：在範圍中放大。

4.8.8 用滑鼠來編輯音符

若您在一個音符上移動滑鼠，滑鼠游標會根據它在音符上的位置而改變，可能會有以下幾種情形：

	目的	動作
	改變音符在時間軸上的位置	抓住音符的開頭來移動，而音符的末端位置不會改變。
	改變音符的長度	抓住音符的末端往右拖動。
+ Shift	多重選取並設定固定的音符長度	按住 Shift 鍵，抓住目前參考的音符使它變長或變短，您選取到的所有音符都會有相同的長度。
+ Ctrl	多重選取並按比例設定音符長度	按住 Ctrl 鍵，抓住目前參考的音符使它變長，所有的音符都會依相同的倍數而增長。
	自由地移動音符到不同的音高與在時間軸上的位置	按住音符任意移動。
	音符水平移動	若您在 Move mode 下按住 Alt，您只能將音符水平移動，而音高則保持不變。
	改變音高	若您在 Move mode 下按住 Shift，您只能改變音高，而音符的位置則保持不變。

4.9 Controller Editor：選取和編輯事件

Controller Editor 位於 Piano Roll 的下方，並可以隱藏起來。

按下「Velocity/Controller Editor on/off」按鍵（　）就能出現：

　　在 Controller Editor 中，現有事件的數值是以彩色的長條圖顯示，其中顏色較深與位置較高的長條代表較大的數值。長條就位於每個音符相對應的下方。

　　Controller Editor 中有一些工具，可用來編輯曲線和數值：

符號	名稱	動作
	Select	利用滑鼠標記一塊區域。
	Draw new Controller Events	以曲線的形狀畫出新的 controller 數值，或以單點而不拖動的方式畫出個別的數值。
	Show lines	使用畫線功能，在兩個不同的 Controller 值之間，設定一段連續的變化。
	Controller	點一下此按鈕的功能表區，會開啟一個選取選單，在選單中您能選取欲編輯的 MIDI Controller。

小叮嚀

* 在發生重疊音的事件中，代表 Controller 值的長條會互相疊在一起，因此要找出特定的音符會很困難。若您只想編輯某一個音高的音符（例如在 controller editor 中全部的 C1 音符），請在鍵盤上點選該音高，此時您選取音高的琴鍵和背景顏色會變亮，而在 controller editor 中只會顯示出該音高的音符。

* 當您按住 Ctrl 時，點選不同音高的音符（例如 C1、D1 和 A1），controller editor 就能同時顯示這些不同音高的音符（若按 Shift，則會顯示兩音符間的區域內所有音符）。這是基本的 velocity editor 顯示選項。雙擊就能選取多個音符。

* 利用 controller editor 重疊的 controller 長條來作業時，當時選取音符（滑鼠選取／編輯）的長條會維持在最上層的位置。若要改變這種顯示方式，請在 piano roll 點選您想要編輯的音符，或直接點選重疊的長條，利用左右鍵來切換音符。然後您能點選上方長條紅色（當時的）部分的上面三分之一處來改變 controller 值。

* 利用畫筆工具畫出 controller 值之後，點選一個未選取的區域，並拖動滑鼠以改變幾個力度值。將滑鼠以曲線方式移動就能創造力度曲線，現有的（多重的）選取會被覆蓋過，這個功能很適合用來做漸強和漸弱。

4.10 校正拍點（Quantize）

　　當您在錄音時，拍子會有些微的不準，利用 quantization 功能，您能將拍子校正到正確的拍點。而「swing」功能使得聲音序列聽起來較有律動感。

按鈕	動作
Quantize	會將所有選取的音符移動到設定的拍點校正格線。不需要先選取，所有的音符拍點就會自動校正到格線上，並且音符會緊咬住最接近的拍點校正格線。
⌐# 16 ▽	您可選取四分音符、八分音符、十六分音符、三十二分音符和六十四分音符，甚至是三連音（如64T），做為音符格線的開始點。
⌐↔ ♪ ▽	您可選取四分音符、八分音符、十六分音符、三十二分音符和六十四分音符，做為音符長度的開始點。

4.10.1 拍點校正選項（**Quantization option**）

由 MIDI Editor 的【Options】功能選單＞「Quantization options」，就會出現拍點校正小視窗：

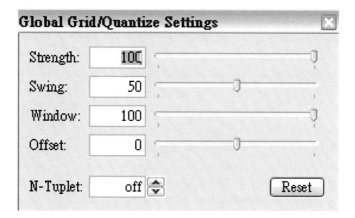

指令	範圍	預設值	說明
Strength	0…100	100	以%表示：100 表示將事件精確地移動到拍點校正格線上，50 表示將事件移動到未校正位置和拍點校正格線的中間，0 代表完全不移動。
Swing	0…100	50	替非二進位的節奏條（如三連音），指定偶數格線點的位置。例如輸入 50：表示偶數的八分音符就剛好位在兩個奇數的八分音符中間（平均分割）。
Window	0…100	100	用來設定校正的範圍。100 表示在校正格線點間的所有範圍都會被校正，0 則表示關閉校正的功能。
Offset	-100…100	0	移動全部的拍點校正格線：-100 表示將格線往左移動至兩格線間的一半處（提前一些），+100 表示將格線往右移動至兩格線間的一半處（延後一些）。
N-Tuplet	Aus,3,5,7,9	aus	您能將格線再分割成指定數字的格線。若預設的數值不夠您使用，您可輸入任何整數。
Reset	-	-	恢復成預設值。

4.10.2 重製（Duplicate）

若開啟拍點校正格線（【Options】>「Quantization grid active」），您能重製選取的音符，並插入在下一條格線之後。

4.10.3 MIDI Panic 暫停所有 MIDI 輸入

　　有時候在進行 MIDI 錄音或播放 MIDI 時，會突然出現 MIDI 「當機」情形（停留在某個音符一直播放），若遇到這種狀況不用緊張，只要由 MIDI Editor 的【Option】功能選單＞「MIDI Panic- End all notes」，就能立即切斷 MIDI 訊號。

4.11 MIDI Editor 快速鍵

快速鍵	代表意義
空白鍵	播放／停止
0（數字區鍵盤）	在位置上停止
工具	
Ctrl + 1	Selection 模式
Ctrl + 2	Draw 模式
Ctrl + 3	Drum（draw）模式
Ctrl + 4	Pattern（draw）模式
Ctrl + 5	Change velocity 模式
Ctrl + 6	Delete 模式
Ctrl + 7	Magnifying glass
編輯	
Ctrl + A	選取所有非顯示過濾音符(在 piano roll 中) 或事件（在 list 中）
Ctrl + Z	多段取消（Undo）
Ctrl + Y	取消上一步（Redo）
Ctrl + I	匯入 MIDI 檔
Ctrl + E	輸出 MIDI 檔
Ctrl + Q	Quantize
Alt + Q	Quantize options
方向鍵 上／左	選取前一個音符／事件

方向鍵 右／下	選取下一個音符／事件
Delete 鍵、Backspace 鍵	刪除所有選取的事件
顯示／捲軸／縮放	
Alt + L	顯示／隱藏 list editor
Alt + V	顯示／隱藏 velocity editor
Alt + G	顯示／隱藏拍點校正格線
Ctrl + G	開啟／關閉格線
Ctrl + F	在播放時自動捲軸
Ctrl + 方向鍵上	放大（垂直向）
Ctrl + 方向鍵下	縮小（垂直向）
Ctrl + 方向鍵左	放大（水平向）
Ctrl + 方向鍵右	縮小（水平向）
滑鼠滾輪	水平捲軸
Shift + 滑鼠滾輪	垂直捲軸
Ctrl + 滑鼠滾輪	縮放

4.12 鼓組編輯器（Drum Editor）

4.12.1 簡介

Drum Editor 是一種特別顯示 MIDI 物件的編輯模式，用來控制鼓組樂器。對於鼓組樂器而言，音符的長度通常沒有任何影響。

透過不同的音高來控制不同的樂器（例如 C1 是大鼓，D1 是小鼓），您能為每一個音高分別設定拍點校正格線、音量或靜音（mute）和獨奏（solo）。在 Drum Editor 中的 Piano Roll 鍵盤，是由一列像在編輯區（Arranger）中的軌道區（track boxes）所取代，但每一個音高都有一個軌道。

　　若您必須對某一個合成器做許多特別的設定，您能在 Drum
Map 中存取每一個樂器的所有設定，如此這些設定就能以此合成
器套用於其他專案中。

4.12.2 切換至 Drum Editor 模式

　　在 MIDI 物件上雙擊先開啟 MIDI Editor 之後，按下 Drum
Editor 按鈕（ ）就能切換至 Drum Editor 模式：

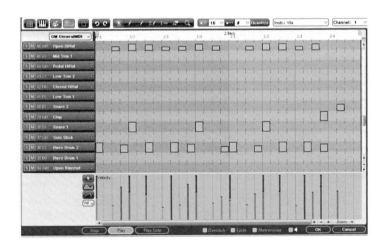

　　首先您將會在左邊看到一個鼓組樂器的清單，而非鋼琴鍵盤。

　　當您從 Drum Editor 模式切換回正常的 Piano Roll 時，將會出
現對話框詢問是否要應用此 mapping：

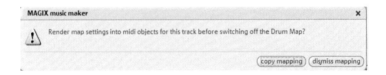

　　若您增加了 mapping，所有的 mapping 設定（會使音符完全不同於它顯示的方式）將會應用在 MIDI 物件上。例如，若音符由 mapping 而在頻道 10 上（GM drum channel），音符將會被在頻道 10 上相關的「真的」音符事件取代。

4.12.3 Cell mode 顯示模式

　　在 Drum Editor 中，是以 Cell mode 方式呈現，這是用來改善全覽的模式，因為它只顯示了最重要的資訊、音符開始點和力度。

　　每一個長條的時間位置，是以一列 On/Off 狀態的 cells 顯示。Cell mode 不顯示音符的長度，而是顯示高度。如此一來，看起來就會像一個鼓的音序機（step sequencer）。

　　Cells 的長度能讀取您設定的拍點校正格線，在此也能夠套用 Quantize options 中的 Swing 和 Offset 設定。

　　Cells 的高度代表了音符的力度。當您畫出新的鼓組音符時，您能在 cells 內利用垂直方向的高度來設定力度。和 Drum Draw 模式一起使用，您就能很輕易地畫出漸大聲的 drum rolls。

點選 cell 的上方邊緣處用滑鼠垂直拖動，能直接調整力度，而不需要使用 Controller Editor。在 Velocity 滑鼠操作模式中（Ctrl＋5），這個功能會更容易操作，你只需要點 cell 的任何地方就可以了。

4.12.4 鼓組編輯器軌道區（Track box）

在 Drum Editor 中，每一個音符都有自己的 track box，在此您能指定每一個樂器的設定。當縮小時，每一個 track box 都能用滑鼠點一下而變大，如下圖：

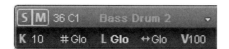

Track box 面板由左至右依序介紹：

獨奏／靜音（S/M）	每一個樂器都能以獨奏（solo）（S）播放或靜音（mute）（M）。
音符數字	您能在此設定從樂器輸出的音符，這可以和目前在 MIDI 物件中顯示的音符不一樣，因此您可以變換鼓組樂器。
樂器名稱	在此雙擊兩下，您能重新命名您的鼓組樂器。
■拍點校正選項／顏色	使用此功能表來指定鼓組樂器的 cell 的顏色，您有八種顏色可以選擇。樂器的 quantization options 對話框也是在此開啟。此對話框和 global quantization options 一樣，但這些設定只應用在個別的 quantization options，若為音符設定一個格線值。
K	輸出頻道

#	拍點校正格線，「Glo」代表 global 值
L	音符長度，# 符合格線值，「Glo」符合 global 值
↔	記譜的長度，#符合格線值（整個 cell 的長度），「Glo」代表音符長度的 global 值
V	力度 scaling：您可在此設定百分比的數值，將每一個音符的力度值依一定的比例增減

4.12.5 Drum Maps

點選上方的」Map」欄位，使用「sort Drum Map」指令，將音符的顯示回到一般的排列順序（低的音符在下面，高的音符在上面）。

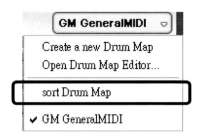

預設值使用的是「General MIDI」map。這可能是您的合成器（無論是真實的或是虛擬的）使用了一個不同的 mapping 設定。這意思是當您播放一個鼓組事件時，您聽見的聲音可能不是您想要的聲音（例如，您想聽到大鼓的聲音，卻出現中音鼓的聲音）。此時您必須將您的編排設定重新排序，您能在軌道區指定個別樂器的設定。

所以 Drum Maps 能指定個別的樂器，例如 Bass、Drum、HiHat、Snare 等。您能在此設定每一個樂器的輸出音符、MIDI 頻道和力度 scaling。

若您還要做多方面的改變，建議您使用 Drum Map Editor，在此您能將 Drum Map 儲存成一個檔案。

一個專案可能包含了許多不同的 Drum Maps，所有儲存在專案中的 Drum Maps，都能夠由選單中來選取。若您需要一個「*.map」檔的 Drum Map，您必須先將它載入到 Drum Map Editor，這樣它才能顯示在選單中。您能在 Drum Map Editor 中編輯個別的 Drum Maps。

4.12.6 Drum Map Editor

您能在 Drum Map Editor 中創造與編輯 Drum Maps。由「Open Drum Map Editor」指令，便能開啟 Drum Map Editor 視窗：

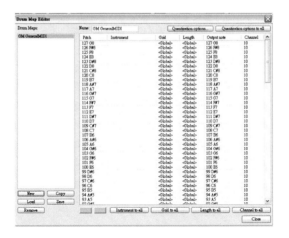

在左邊的「Drum Maps」清單中，會列出所有在此專案中可以使用的 Drum Maps。當然您也能一直使用 Drum Map 的「GM General MIDI」。

以下是相關指令的說明：

指令	功能
New	創造一個新的 Drum Map。
Copy	可以複製一個現有的 map。如此一來，您能快速地利用多種不同的音符配置，創造 Drum Map 的變化，能從 Drum Editor 來連結。
Load / Save	儲存一個 Drum Map（*.map 檔）。也能在其他計畫中使用您為合成器創造的 Drum Map。所有載入的 maps，會顯示在 Drum Editor 中的 Map 選單裡。
Remove	從專案中移除選取的 Drum Map。
Name: GM GeneralMIDI	使用這個區域來為選取的 Drum Map 重新命名，為每個選取的 Drum Map 做的個別音符的設定（mapping），會顯示在表格的格式下方。
Pitch	這是已輸入的 MIDI 音符。
Instrument	顯示鼓組樂器的名稱。例如「Bass drum 1」。
Grid	可在此為鼓組事件的開始點設定格線。
Length	可在此區域為音符長度設定格線。

Output note	這是音符數值（進來的 MIDI 音符是在」Pitch」區），鼓組樂器應該被 routed 或 mapped。
Channel	可以為每個樂器設定個別的頻道。
Quantization options...	開啟每個樂器的 quantization options 對話框。
Quantization options to all Instrument to all Grid to all Length to all Channel to all	這些選項是將選取樂器的相關設定，應用到所有其他的樂器。

第五章

不可思議的一人樂團（上）

◀◀音源合成器介紹▶▶

5.1 操作簡介

5.1.1 使用合成器物件

　　軟體合成器是在軟體安裝時所複製在硬碟中的特殊檔案，要打開軟體音源，按下媒體庫（Media Pool）中【File manager】左側的「Synthesizer」，視窗右方就會顯示可使用的外掛合成器小圖示。

5.1.2 建立合成器物件

　　利用滑鼠拖、拉、放的方式，可將任一合成器加入作品中。合成器物件會出現在使用該合成器的軌道上，並會開啟控制面板。合成器物件可透過控制面板調整各屬性的參數。

5.1.3 設定合成器音色程式

　　根據每個外掛程式的不同，可使用控制面板中不同的功能來控制聲音。若要試聽編曲，當您開啟合成器控制面板時，仍可隨時按下空白鍵開始或結束播放。若按下合成器本身的播放鍵（如 beat box），則只會單獨播放使用合成器軌道，作品裡其他的軌道不會發聲。

5.1.4 編排合成器物件

　　當您使用合成器完成旋律或是節奏後，您可關閉控制面板，並在軌道上編排合成器物件。和其他物件一樣，您可利用控制點延伸或縮短這些物件、安排聲音漸入漸出或是增減音量等。

　　若您想重新設定合成器，您可按兩下合成器物件，或是選擇媒體庫中的「Synthesizer」都能重新開啟控制面板。另外，您也可以分別拖動相同的軟體合成器到不同的軌道中，這些相同的合成器可單獨設定參數。

5.1.5 合成器物件的效果及混音

　　就像其他音訊物件一樣，合成器物件可加上各種音效。在混音台中，也可精確地調整各合成器軌道的音量。

5.2 Silver Synth

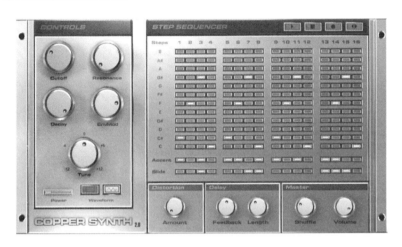

　　【Silver Synth】是一個虛擬的類比合成器，提供經典的 Roland-TB303 合成器音源。此機型於 1980 年代上市，原本被用作搭配貝斯演奏的節奏機；然而，起初由於它太「科技」的聲音，剛推出時並未受到重視。

　　當電子音樂崛起之際，TB303 合成器的身價水漲船高，它所產生尖銳及前衛的聲音，變成當時電音主要的音樂元素。今天我們所聽到的電子音樂，仍然使用這台合成器所能產生簡單的、合成的，同時卻又溫暖而獨特的音色。

　　【Silver Synth】具有 EnvMod 控制器的功能，能讓原本 TB303 裡的音色聽起來更加特殊。同時，【Silver Synth】也具有失真控制器以及回聲效果。不僅如此，【Silver Synth】也有 Shuffle 控制器，能讓您的樂曲聽起來更有節奏感。當然您還可以利用 Volume 控制器來調整合成器的音量。

5.2.1 音色編輯設定

您可利用【Silver Synth】面板左邊的四個旋鈕以及一個切換鈕控制音色，面板右邊的方塊則可用來編輯旋律。

5.2.2 濾波器自動化編輯（**Filter Automation**）

【Silver Synth】提供了旋鈕的自動化（automation）編輯，您可用來設定濾波器及聲音調變。每個自動化控制器的旋鈕位置改變都會被忠實地錄製下來。

5.2.3 播放／停止

漸進式序列器（Step sequencer）處於播放或是停止狀態，同時也包括旋鈕位置的改變。

5.2.4 錄音

可錄製旋鈕位置的改變。當您即時錄製按鈕的變化時，漸進式序列器裡的樂段將被播放出來。

5.2.5 清除錄音

刪除已錄製的旋鈕變化。請記住，漸進式序列器裡的樂段將被重設、改變或是刪除。

5.2.6 面版旋鈕

指令	說明
Waveform	您可以從主要的聲音波形中選擇一段波形，您可以選擇矩形或是鋸形波。
Cutoff	Cutoff控制鈕可調整合成器低頻濾音器的參數，可用來改變音色的明亮度。當調整到最大值時，音色最亮，而愈低的數值聲音聽起來愈悶。
Resonance	技術上來說，共鳴控制鈕可設定在 cutoff 控制鈕所設定之外的頻率，低頻所共鳴的程度，此頻率由 cutoff 控制鈕所設定。此控制鈕可大幅地改變聲音的飽滿度。
Decay	可控制截頻濾波器是否維持同樣的頻率，或是當彈奏音符時濾波器頻率是否改變。若設定衰減值為極大值時，每一個被彈奏的音色，將在發出聲音之後快速改變音質，失去聲音的明亮度。
EnvMod	可調整 envelope 曲線。愈將旋鈕調向右邊，則會加上愈高的聲音。
Tune	可提高或降低所有聲音的頻率。

135

	您可將聲音調至失真狀態。
	可用來做出殘響（Reverb）及回聲（Echo）的效果。「Feedback」（聲音重複的數量）可設定回聲的強度；「Length」則可設定回聲的長度。回聲的長度以小節數為單位進行設定，並自動為您目前所使用的速度（BPM）。
	「Volume」可在此設定整體的音量。「Shuffle」可讓合成器樂段聽起來更有「律動感」。

5.2.7 漸進式序列器（Step Sequencer）

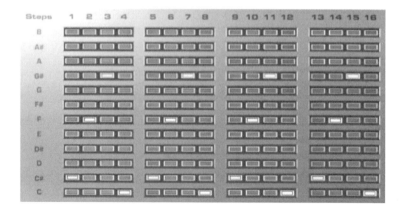

在 16×12 的方格中，您可利用滑鼠點選要發聲的音符位置，或是利用滑鼠右鍵刪除音符。每個欄位中只能設定一個音符。您可參考左方顯示的音階表，協助您正確點選您所要的音符。

若您重複點選同一個方格，則可變換不同八度的音高。方格的顏色將依不同的八度而有所變化：藍色代表第一個八度、紅色代表第二個高八度，而綠色則代表第三個高八度。

您可利用最下面兩排的方格（Accent and Slide）調整個別的音符：

「Accent」可用來稍微增加音符的音量；而當您點選音符下方的「Slide」時，相臨的兩個音符會發出「連音」的效果。

5.3 Copper Synth

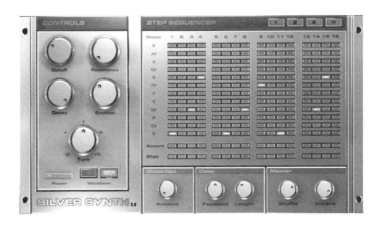

就像【Silver Synth】一樣，【Copper Synth】也是一個漸進式序列器。它看起來非常像是【Silver Synth】，功能上也非常類似，最大的相異處是音色。

這個合成器的音色是模擬大名鼎鼎的合成器—mini moog 的音色，由二或三個震盪器合成基本波形。合成器的音色與 80 年代經典的貝斯合成器一樣，【Silver Synth】大部分被用來合成高音域的音色，因此【Copper Synth】與【Silver Synth】能有非常好的搭配性。

【Copper Synth】的操作方式和【Silver Synth】相同，請參閱【Silver Synth】的解說。

5.4 Vita

您可使用「MAGIX 酷樂大師」中 Vita 合成器的音色。然而，若您想改變或新增音色，您必須付費啟動 Vita 的使用者介面。若要啟動這個功能，請在【Help】功能表的「Activate」＞「Activate MAGIX Vita Synthesize r」（請參閱「電腦音樂輕鬆玩」之附錄）。

Vita 合成器擅長於真實樂器的音色，這些音色透過取樣技術處理。真實樂器的音源以不同音高、演奏技巧以及不同音量取樣，合成一個完整的聲音，並可透過 MIDI 鍵盤彈奏出音色。

Vita 合成器透過 MIDI 物件控制，若您從媒體庫（Media Pool）中載入 Vita，會開啟預設的 MIDI 物件。您可使用 MIDI Editor 上方的「Output」選單載入不同的 Vita 音色。或是也能由音軌區 Track Box 上的樂器選單（ ▼ ）來選擇 Vita 的音色。

5.4.1 面板介紹

（內建僅能使用部份音色，但無法開啟面板，需付費啟動才能打開面板和使用全部音色）

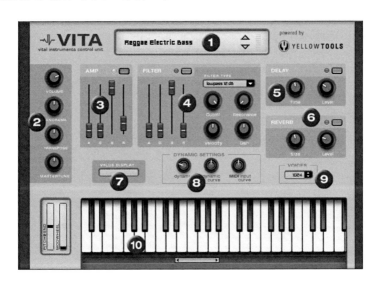

1. **層次選取區／音量表**（Layer selection/Peak meter）：Vita 的音色層次（Layers），可利用箭號選取。在畫面上按右鍵可開啟層次（Layer）選單。

2. **主屬性**（**Main Parameter**）：您可在此設定音量、發聲位置、音高（transpose）等屬性，也可設定主要的聲音頻率（master tune）。

3. **AMP**：為設定音量的區域，您可在此改變暫時的軌道音量變化。A（attack）代表發生初期所增加的音量，D（decay）則是

從 Attack 到 Sustain 間音量衰減的區域，當音量衰減到某個音量時即會進入 S（sustain）區，此區域將維持一定的音量，並持續到音符結束為止。R（release）是當放開鍵盤（也就是音符結束）後所發出的殘響。

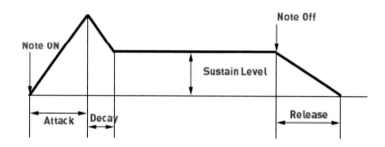

4. 濾波器（**Filter**）：您可在此設定改變音色的濾波器。在 Filter Type 中，您可選擇一個濾波器的類型。「Cut-off」可控制濾波器的頻率，「Resonance」則可控制濾波器頻率放大的強度，「Velocity」是用來設定影響濾波器頻率變化的力度，而您可使用「Gain」調整音量平衡。濾波器 envelope（ADSR 設定）會對濾波器頻率產生影響。

5. 延遲（**Delay**）：您可在此開啟回聲（echo）效果。「Time」可控制延遲的時間，而「Level」則可控制回聲效果的強度。

6. 殘響（**Reverb**）：可開啟殘響（Reverb）效果。「Time」控制延遲的時間，「Level」則控制回聲效果的強度。

7. 數值顯示器（**Value Display**）：數值顯示器可精確顯示您調整的每個屬性的數值。

8. **動態範圍（Dynamic Range）**：一般來說，音量與 MIDI 音符的力度之間具有相關性，有些 MIDI 鍵盤會產生太大的力度而發出太大的聲音，反之亦然。若發生此狀況，可透過「MIDI Input Curve」平衡音量。透過「dynamic」及「dynamic curve」可調整聲音的動態範圍，也就是極小與及大音量間的範圍。

9. **發聲數（Voices）**：可控制同時發聲的聲音數。您可在此增加發聲數（將減低效能）。

10. **鍵盤（Keyboard）**：您可在此試聽 Vita 音色，此功能只在播放或是錄音時有效。

5.5 Sample Tank 2 MX （SE）

Sample Tank 2 MX （SE）為一具有多發音數及多重音色取樣的工作站，可使用多重效果器及音色庫，所有的功能都結合在這個獨特的外掛樂器中。Sample Tank 2 MX （SE）使用聲音取樣做為震盪器波形，但合成引擎卻是比傳統的硬體取樣機更具有彈性，這讓 Sample Tank 2 MX （SE）成為比傳統取樣機更強大的工作站。具有 32 位元浮點運算功能的 Sample Tank 2 MX （SE），能讓您的作品具有最佳的音質。

Sample Tank 2 MX （SE）能讓您瀏覽多種最高品質的自然與合成音色。只要按下滑鼠鍵，選擇要使用的音色，瞬間就能立即使用頂級的音色，您可隨時使用這個軟體中許多專業級品質的聲音。

軟體中有 10 個音色可供使用：鋼琴、吉他、貝斯、弦樂、管弦樂團音色、鼓組以及其他打擊樂器，均使用極細膩的聲音取樣，並且經過最佳化的調整。Sample Tank 2 MX （SE）提供您最多的高品

電腦音樂認真玩
Music Maker 酷樂大師完全征服

質音源，這可是在其他同性質軟體中找不到的喔！另外也可以直接
經由軟體，在 MAGIX online content library 中購買新的音色。

　　Sample Tank 2 MX （SE）會自動整合到您的 MAGIX 軟體中，
強烈建議您的電腦配備合適的音效卡（具有低延遲的 ASIO 驅動程
式），以及一台主控鍵盤，這樣就能像演奏一般電子樂器一樣地使
用它的音色。

5.5.1 面板介紹

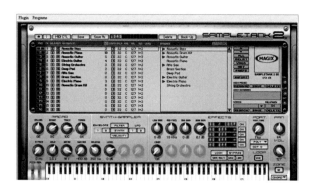

5.5.2 載入音色及控制樂器

10 種樂器可選擇

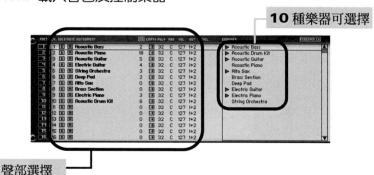

聲部選擇

　　目前可用的樂器會顯示在 Sample Tank 2 MX （SE）介面中間的瀏覽器中，內建列表中可顯示 10 個樂器，最多可同時載入 16 個聲部。

　　有些樂器左方有 ▶ 符號，以滑鼠單擊後會改為 ▼ ，並出現樂器次選單。要在 Sample Tank 2 MX （SE）中載入樂器，您只要在樂器名稱上按兩下滑鼠左鍵，樂器會載入到左邊的聲部區中。您可以指定要載入哪個聲部中，只要點選聲部（PART）編號，或是聲部視窗的中間即可選擇。

　　每個聲部對應一個 MIDI 頻道（CH），使用滑鼠拖動每個聲部所連結的頻道編號，您可輕鬆地選擇該聲部所對應的 MIDI 頻道。您可在不同聲部中設定同一個 MIDI 頻道，每個聲部均會對應到同一個 MIDI 頻道，可讓您堆疊最多 16 個聲部的聲音。

　　現在您可使用連接到序列器的主控鍵盤彈奏音符，或使用 Sample Tank 2 MX （SE）迷你鍵盤輸入音符。聲部中的 MIDI 訊號作用時，會以 LED 燈表示已接收到 MIDI 資料。

　　當樂器載入聲部時，Library 中該樂器所代表的圖示，會顯示在介面右方。使用滑鼠點選圖示，會出現像是樂器資料、版權及控制器等進階資訊。

5.5.3 混音視窗

混音視窗所包含的控制器，可讓您立即調整樂器的混音設定。

PART	CH.	SOLO	MUTE	INSTRUMENT	MB	EMPTY	POLY	PAN	VOL	OUT LEVEL
1	1	S	M	Acoustic Bass	2	◄	33	C	127	1+2
2	2	S	M	Acoustic Piano	18	◄	32	C	127	1+2
3	3	S	M	Acoustic Guitar	5	◄	32	C	127	1+2
4	4	S	M	Electric Guitar	4	◄	32	C	127	1+2
5	5	S	M	String Orchestra	3	◄	32	C	127	1+2
6	6	S	M	Deep Pad	2	◄	32	C	127	1+2
7	7	S	M	Alto Sax	0	◄	32	C	127	1+2
8	8	S	M	Brass Section	0	◄	32	C	127	1+2
9	9	S	M	Electric Piano	3	◄	32	C	127	1+2
10	10	S	M	Acoustic Drum Kit	6	◄	32	C	127	1+2

您可更改下列幾個部份：

※變更聲部所對應的 MIDI 頻道（在 CH 欄位數字上方拖動滑鼠）。

※將樂器變更為獨奏（solo）或是靜音（mute）模式。

※監控樂器的記憶體使用量（MB），按下位於上方的「MB」鍵可顯示所有已載入之樂器使用的記憶體大小。

※使用 EMPTY 鍵清除聲部內容。

※設定每個樂器的最大發聲數（在 POLY 欄位數字上方拖動滑鼠）。

※控制每個聲部的音量及相位（在 VOL 及 PAN 數字上方拖動滑鼠）。

※可按下 PREF 鍵設定最大立體聲輸出數。

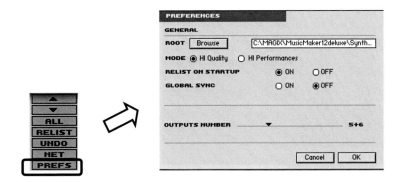

5.5.4 效果

　　會載入一個或多個未定義的效果，並顯示於 Sample Tank 2 MX（SE）面板的 EFFECTS 區塊。

　　每個 Sample Tank 2 MX （SE）的樂器都可加上 5 個效果，套用的效果會顯示在效果槽中。第一個效果槽必定包含一個 EQ 壓縮器，其餘的 5 個效果槽可使用 1 個數位效果。

　　在您載入樂器後，若要檢視可用的效果清單，可按下 5 個效果槽右方的 ▼ 箭頭，選單中將顯示在 MAGIX「酷樂大師」中所有可用的數位效果。

　　現在請使用滑鼠移動選取區，並點選您要載入的效果，您所選擇的效果將顯示在效果槽中。要清除效果槽的效果，只需選擇「No Effect」選項。

使用滑鼠點選效果槽，您可檢視並改變每個效果的參數，效果槽旁將出現畫面，表示該效果已被選取。被選取的效果才會顯示在介面上，每個效果旋鈕均對應至其代表的參數。

未使用的旋鈕將以灰色陰影顯示，您可由旋鈕上的標籤辨別該旋鈕所對應的功能，旋鈕下方會顯示目前設定之數值。

若要啟動效果，您可點選右方的 ON 鈕，作用中的按鈕會以反白顯示。所有作用中的效果會依照效果視窗中排列的順序，由上到下插入效果。要關閉效果，可再次點選 ON 鈕，按鈕將變為一般狀態。

點選 BYPASS 鍵，您可一次排除所有效果（也就是聽到最「原始」的聲音）。您也可鎖定效果槽中的效果，避免當新樂器載入時更動您原本的設定。

也可以使用 SAVE MULTI、SAVE 及 LOAD 鍵儲存多重或單一效果設定，並載入這些設定，這些效果設定會儲存為「*.STFX」檔案。當您點選這些按鈕時，會出現對話方塊，詢問您是否要儲存設定。

5.6 Revolta

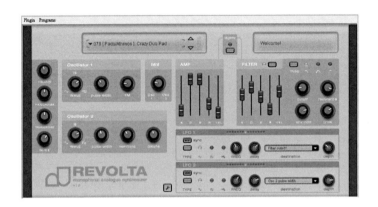

　　Revolta 為一高品質的單音類比合成器，可用來創造 '70 及 '80 年代經典的合成音色（例如：mini Moog、Korg MS20）。做為一個單音樂器，Revolta 非常適合作為貝斯及主奏樂器合成器，但也可應用至其他（單音）部分。

　　VSTi 使用高品質且精密的演算法模擬類比合成器中的類比元件，這種運算的方法演變至今稱之為「Component Level」，因此即使像是電阻器、電容器以及所有元件間的運作，都可用您自己喜歡的方式顯示。在這個合成器上，您可找到讓聲音聽起來具有類比風格的溫暖、生動以及爆發力；也就是說，您可在這台機器上找到數位合成器及取樣機所無法表現的聲音。

　　Revolta 具有豐富的預設設定，可由介面中存取這些設定（依類別分類），或是有些可直接由軌道選單中設定。聲音由專業聲音引擎創造，可讓您輕鬆發揮本合成器無窮的威力。首先，建議您嘗試

不同的控制功能，並嘗試不同設定所產生的結果，只要您有創意，就能將 Revolta 強大的合成功能無限發揮！

在本樂器中有許多可做為聲音設計使用的參數，您可能曾經在「減法」的類比合成器中看過這些設定。在聲音合成方面，「減法」意味著您以複雜的聲音作為基礎音色，這種音色通常具有完整的泛音波形（鋸形或是矩形）。就像是雕刻家在石塊上費心雕琢一樣，以減法合成聲音也必須將聲音精雕細琢，直到只保留您想要的聲音為止，其中的關鍵在於：濾波器以及 envelope 模組。要讓合成器的聲音聽起來比較不像合成的感覺，大部分的系統都有 LFO 模組，這是一個分離的震盪器，具有只用來對其他參數產生影響的低頻。

在 Revolta 中的單獨模組，看起來是各自獨立的，以下是細部說明。

5.6.1 震盪器（Oscillators）

Revolta 具有兩組震盪器，能像合成器一樣運作，產生基礎波形：正弦波、鋸型波以及脈衝波。

　　正弦波（**sine wave**）不含有任何泛音，只有本身的基礎震盪。聲音（也就是我們所知的撥號音）會一樣地遲鈍、清楚並且乾淨。「純淨度」能確保聲音聽起來乾淨，就像只用基本音一樣。正弦震盪（不使用任何其他元素）常在 Drum&Bass 的音樂中使用，正弦波所產生的渾厚低音與具有透明度的聲音，正是這種音樂所需要的。

　　鋸形波（**sawtooth**），換句話說，也就是具有豐富泛音的聲音。關於「泛音」，是與基礎頻率有關的整數變化。鋸形波包含與奇數及偶數等量的泛音，也就是說，標準音 A（基礎頻率為 440Hz）會與 880Hz、1320Hz、1760Hz、2200Hz…等聲音重疊。就訊號理論來說，音量會成等比衰減，每個泛音會比上一個減少 6dB。

　　然而，實際上類比合成器產生的結果稍有不同，在示波器上波形有時看起來較為圓弧。另外，使用中的迴路會對電磁波譜產生影響，因而產生失真以及誤差。

理想中的鋸形波

Revolta 所產生的「類比」鋸形波

　　鋸形波是模仿弦樂器音色的經典波形，若您想要貝斯的聲音聽起來有點尖銳，也可使用此波型創造貝斯的聲音。著名的 TB-303 迷幻貝斯經常都使用鋸形波（當只使用一個震盪器時）。通常會用「溫暖」來形容鋸形波聲音的特色。

　　矩形／脈衝波（**rectangular/pulse wave**）是由兩個鋸形波以類比的方式產生，Revolta 也不例外。理論上，矩形波應該只有兩種狀態：極小與極大值，也就是在兩者之間來回移動頻率。此波型所產生的泛音列與鋸形波類似，但矩形波的訊號只包含奇數泛音（例如，在 A 這個音上所產生的泛音列為 440Hz、1320Hz、2200Hz…等，下一個音永遠會比前一個音高三個八度），這使得聲音更空洞或像是「鼻音」。這個波形的經典範例是木管樂器中的雙簧管或是長笛。

　　通常類比的矩形波可透過所謂的觸發器循環產生，不過在合成器中，人們通常使用兩個鋸形波：第二個鋸形波與第一個鋸形波混合，但波型完全相反並且使其延遲（位移）。利用兩個波形，可製作具有可變脈寬（PW，請參閱下圖）的矩形訊號。脈寬根據第二個鋸形波延遲的時間而定，並且完成聲音的泛音列：延遲時間愈短，則可製造更多的泛音，基本音則不明顯。愈小的脈寬會讓聲音聽起來比較「薄」。

脈衝波由兩個鋸形波組成（A＝ 一般，B＝反向＋位移）

Revolta 中 50%及 10%的脈衝波

可調變脈寬，能夠創造出「流動」的聲音（PWM, pulse width modulation）。Roland JP-8000 就是這類型 PWM 聲音的著名產品，在許多舞曲中都可聽到這個合成器的聲音。您需要一個調變器／LFO 來調整這種流動的聲音。

在 Revolta 中，有關選擇波形比較特別的地方，在於 Revolta 並不限制只能選擇「一般」的波型，而是可以使用合成器中的「waveform」旋鈕調整波形比例，將鋸形波與矩形波混合在一起。可自動化在波形間的變化，在後面的內容中也將有更進一步的說明。

當您使用兩個震盪器時，您可透過頻率調變器（FM）創造出有趣的聲音。這個來自 Yamaha DX7，或是早期的音效卡 OPL 晶片等知名數位合成器的技術，相信您一定不陌生。在類比的環境中，您也可以做到 FM 合成的效果。

在 Revolta 中，震盪器 1 透過震盪器 2 進行調變。頻率調變通常代表一個震盪器控制另一個震盪器的音高，但若聲音以這種方式產生，聲音聽起來不再是一般的半音階組合，而且聽起來雜亂無章。因此震盪器的相位不以音高進行調變，幾乎所有的 FM 合成器均是如此。因此，只有音色改變，而不影響音高，如此將使得在音樂上的實用性大為提高。此功能最正確的用語應為相位調變（PM），但大部分廠商仍使用 FM 做為此功能的名稱，這已成為約定俗成的用法，因此在這套軟體中也沿用此說法。

使用「mix」您可設定每個震盪器混合的比率。

5.6.2 第二震盪器

　　第二震盪器的音高會影響第一震盪器，您可使用「semitone」參數設定與第一震盪器差距的半音數。有趣的是，當您使用本合成器創造貝斯渾厚的低音時（之前所提到的 Drum&Bass），您可將第二震盪器的音高往上調 3、5 或是 7 個半音，可創造出和弦音程般的效果。您也可以使用兩個正弦波模擬拉桿管風琴的聲音，並將第二震盪器的音高往上調 5 個半音。

　　「detune」旋鈕調至最大值時，可將第二震盪器的音高往上調一個半音。也就是說，較低的數值會製造較輕微的震盪效果。特別適合用來製作貝斯以及主奏音色。

　　透過震盪器模組所產生的訊號，其實只是發出一個持續不斷
的聲音，就像測量合成器的波形一樣。聲音不只是固定的，也很
無聊，「真實」的樂器／聲音都會有音量上的變化。例如，我們
聽到鋼琴擊弦的聲音，並不像其他以弓演奏的弦樂器一樣。為了
設定這樣聲音變化的過程，合成器具有所謂的波封產生器
（Envelope Generator）。此功能可用按下鍵盤上的一個琴鍵而
啟動（觸發），接著經過不同的階段。這些階段通常稱為
「ADSR」：「attack」（力度）、「decay」（當按下琴鍵後的
聲音衰減）、「sustain」（經過衰減階段後所持續發出的聲音），
以及「release」（放開琴鍵後所剩餘的殘響）。

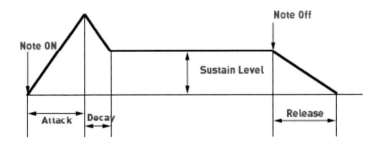

　　在合成器中，ADSR 曲線通常與聽到的結果大不相同，其中
的一個理由是音量變化是以暫時的調變控制，並且每個合成器解
讀的方式不同。因此，在 A 合成器上聽到一個極短的觸發時間，
可能在 B 合成器上會聽到完全不一樣的結果。

　　在 Revolta 中的 ADSR 模組，迴路模擬功能具有「虛擬」的
電容器線路，可單獨載入或卸載音量及時間，這是為了達到更接
近真實類比質感而做的設計。聲音聽起來比較「弱」或是「圓潤」。

Revolta 擁有兩個 ADSR 產生器：第一個設定前述之音量變化（AMP，放大器）。第二個則是位於濾波器模組中，若有需要，可控制暫時的濾波器變化。

所有 Envelope 都有的設定為「legato」參數，若按下此鈕，envelope 將不再因為按下新的音符重新啟動，就像還按著上一個琴鍵一樣。聲音會重疊在一起，就像「legato（圓滑奏）」字面的意思一樣。

5.6.3 濾波器（Filter）

Revolta 的濾波器並不是一般軟體合成器所使用的數位濾波器，而是精確模擬「真實世界」中濾波器的設計。

這裡使用的是所謂的 Sallen 迴路，與 Korg MS 20 的低頻及高頻截頻有許多共通點。基本上，這是一個具有兩個 6dB 濾波器，以及一個回饋路線的放大區塊。此迴路能製造 12dB/octave 的輸出功率，並且能夠製造具有足夠內部放大的高共鳴或回饋（著名的口哨音）。

Revolta 濾波器功能的回饋部分，具備有效的運作模式，可限制回饋的訊號。如此可啟動濾波器，不像其他一般數位式的濾波器，可產生更低沉飽滿的聲音，使用頻率調變器所產生的聲音，從尖銳刺耳的聲音到仿舊的噪訊，聽起來就像是類比的聲音一樣。

5.6.4 濾波器參數

指令	說明
	您可在此設定濾波器類型，可選擇的類型包括 high cut、band pass 及 low cut 等，其中 low cut 是連結兩個濾波器模組以產生 24dB 的輸出功率。其他的模式裡，12dB 的輸出就已足夠，也就是只需要使用到一個濾波器。
	觸發濾波器的頻率。

	迴路放大以及與其相關的內部回饋所產生的共鳴效果，當有回饋現象時，請調整監聽音量。
	濾波器有其獨立的 envelope，具有 attack、decay、sustain 及 release 等推桿，此 envelope 對於生動的聲音來說是很重要的。於其他放大器 envelope 不同，此 envelope 無法控制音量變化，而是截頻的參數。您可使用 EnvMod 推桿（envelope modulation）調整 envelope 影響截頻的強度，若調向右邊，則 envelope 虛擬的「電壓控制」會增加至截頻推桿中；反之，調向左邊時會減少。
	當調低濾波器音量時，聲音聽起來會非常乾淨。在較高的共鳴中，會聽到典型的口哨音。更多的「drive」，也就是當聲音傳送回來時能獲得愈飽滿的聲音，改變濾波器的運作方式，完整的迴路於焉形成。

5.6.5 LFOs（Low Frequency Oscillators）

　　多數的合成器通常具有一個低頻震盪器，而 Revolta 則配備了兩個低頻震盪器。

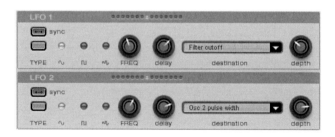

　　LFOs 基本上是一般的震盪器，無法在一般音樂使用的頻率
範圍中震盪，而只能在極低的頻率中作用。其輸出的聲音無法由
人耳直接聽到（就像其他一般的震盪器），而是用來調變其他參
數，也就是說，可以改變 LFO 的韻律。平常的 LFO 作用的目標
為音高（＞顫音），或顫音效果（音量調變）的音量（受電壓控
制的放大器），亦或是濾波器的截頻點。

5.6.6 LFO 1 及 LFO 2 的參數

指令	說明
TYPE	可選擇 LFO 震盪器形式，有正弦、矩形以及「Sample&Hold」（隨機功能）等。
sync	此按鈕可使震盪器與歌曲速度同步，以建立精確的節奏調變。下面的參數可控制其間隔。
FREQ	Revolta 中的兩個低頻震盪器的頻率，可在大範圍中設定，若啟動 Sync 鈕，則推桿會自動貼齊節奏間隔（例如，四分音符、八分音符、八分音符的三連音或是附點八分音符）。當關閉速度同步時，您可以 Hertz 為單位直接控制頻率，在極低的可聽範圍內，產生有如 FM 濾波器般劇烈的效果。
delay	此旋鈕可設定以電壓控制的低頻震盪器，從 0 到極大值所需的時間（有點類似漸入的效果）。當按下任一鍵時，下方的「Timer」重新啟動，如此當聲音持續的時間較長時，您可聽到音高調變的效果，類似歌手在發出聲音後一段時間才會有顫音的效果。當設定至最左邊時，會關閉 delay 效果。這樣的話，LFO 會經常保持運作並以最大震幅進行震盪。

Filter cutoff　　▼ destination	當您點選此列表時會出現選單，清單中將列出（幾乎）所有可用的合成器參數，您在此做的選擇稱之為目標調變。多數的目標為低頻震盪器以加法運算調變，也就是受控制的電壓會加至相對應的推桿位置。 在這裡，低頻震盪器的未定狀態會在正極（下方圖示中的範例 A），只有第二震盪器的 setero panaroma、semitone 及 detune 等參數可進行對稱的調變（以中間為原點，往左右兩側的正極與負極），因此偏度只會發生在旋鈕的左右兩側（範例 B）。
depth	此旋鈕可設定低頻震盪器的最大振幅，影響調變的強度。

5.6.7 Master module/global parameters

在 Revolta 左側，您可找到這些旋鈕：

指令	說明
VOLUME	合成器的主音量，此旋鈕可控制輸出所放大音量，聲音會輕微失真。此步驟可使訊號飽和，確保輸出音量不超過 0dB。當訊號太強時（因強大的共鳴所產生），聲音會產生失真，若調變至更高的強度，或是藉由外部樂器調整，聲音聽起來比較輕柔也更悅耳。您可能需要監聽音量，並使用本合成器所提供的制設值調整音量。
PANORAMA	立體聲相位。在單音合成器中，不一定需要這個設定，但正如之前所述，您可利用這個參數製造有趣的立體聲效果。
TRANSPOSE	您可以半音為單位，調整或設定目前所選項目之整體音高。例如，您可利用此參數嘗試是否高低八度的音會比現在的音域更適合，而不需要改變 MIDI 資料。
GLIDE	此參數也就是某些合成器中所謂的「滑音」。旋鈕可設定目前彈奏的音與上個彈奏音間滑動的時間，設定值愈大，滑音的效果持續得愈久。自動化滑音參數，可非常生動地表現貝斯演奏的聲音，即使是輕微的滑音，也能讓貝斯的聲音聽起來很棒。可將旋鈕往右調整，製造稍微失真的效果。

5.6.8 設定／組態檢視

當您點選工具圖示後，組態（或設定）檢視會取代低頻震盪器畫面（但低頻震盪器仍作用中）。

您可在此設定整體參數，也可設定 Revolta 是否要接收輸入的 MIDI 控制訊息（MIDI CC），以及反應的強度。

此處的設定獨立於預設值之外，可套用至整個合成器上。若您在專案中載入多個效果，則會共用相同的設定。

參數設定

receive channel [1]	Revolta 通常接收來自 MIDI 頻道 1 的資料，若您想要透過不同頻道傳送資料，可在這裡設定。
pitch-bend range [1]	您可在此設定當您使用主控鍵盤上的音高滑輪時，能移動的半音數。
master tuning [440]	人部分的狀況中，所有的樂器會設定為 A=440Hz，若您要改變此設定，可在 Revolta 中調整 400Hz 到 480Hz 之間的數值。
oscillator drift [10%]	舊型類比合成器與現今數位合成器不同的地方，在於音準的穩定性。許多以電晶體為架構的迴路無法長時間維持相同參數設定，通常是由於熱度所造成，高溫會影響半導體與電子晶片的運作。現在的類比合成器中的迴路可防止高溫所造成的影響，但仍容易受到「無規則原理」所影響，使得震盪器

	亦受小變動影響而有所變化。使用「Oscillator Drift」參數，您可設定受「類比運作」影響的程度。調至極大值時，有時會產生較大的音準差異，中間值或是前三分之一的強度，則特別適合用來製造較不穩定且較溫暖的聲音，尤其是當第二震盪器不受第一震盪器影響音準時，特別有效。此參數可大幅影響音色，特別是當一個大型作品中使用 Revolta 與其他樂器時。

5.6.9 MIDI 控制器／目標

幾乎所有 Revolta 中可用的參數都不只能直接在介面上控制，也可透過低頻震盪器，或是外部的 MIDI 控制功能控制。若您有硬體控制器或是具有對應功能旋鈕的主控鍵盤，您可用來即時控制此合成器。

由於來源或目標不能以統一的分類法進行分類，了解外部裝置上每個推桿所傳送的訊息，就變得格外重要。您必須先了解您的需求，才能進一步做細部設定：

※您想要透過外部控制哪八種參數？請在「Destination」中依序選擇設定，也就是 Filter cut-off、Filter resonance 等。

※您要使用哪個 MIDI 控制編號傳送外部控制訊息？若您已經知道哪個推桿／按鍵透過哪個編號傳送，您可直接清單中選擇。若不清楚設定值，設定功能提供學習模式，協助您完成此步驟。選擇您要設定的參數欄位，點選左側的「learn」方塊，即可啟動學習模式。現在，當您在電腦上移動推桿時，與其對應

的類型（控制編號）會顯示在列表中。您最多可設定八個不同
的控制器。

 小叮嚀

　　若您要儲存設定，在離開畫面或關閉介面前別忘了按下「Setup」
鈕，如此可永久儲存設定。

　　若您不執行儲存的動作，您做的更改將被捨棄，並回到原始
狀態。

第六章

不可思議的一人樂團（中）

◂◂ 節奏合成器介紹 ▸▸

6.1 Beatbox 4.0

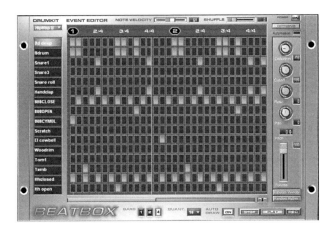

Beatbox 是一個具有高品質鼓組音色的外掛合成器，可用來產生全新的節奏。

6.1.1 音色編輯設定

在鼓組矩陣（Drum Matrix）中的每個橫向方格對應一個打擊樂器，例如：大鼓（bass drum）或銅鈸（hi-hat）。每個欄位代表一個單位（預設值為 16 分音符）。

當您用滑鼠點選方格時，會播放鼓組音色。您可在第 1、5、9 及 13 的方格上點選大鼓（bass drum）的音色，如此可建立一個穩定的基礎節奏，您可再加上其他不同的打擊樂器增添豐富性。

6.1.2 鼓組編輯區（**Drum Matrix**）

這是 BeatBox 最核心的部份。用滑鼠在點選矩陣中任一位置，您可建立或刪除鼓點音符。

按住 Ctrl 鍵可選擇多個鼓點音符。若您在點選鼓點音符時按下「Shift」鍵，則可一次同時選擇範圍內的鼓點音符。

利用縮放鍵增加或是縮小可視範圍，捲軸右方的按鈕可使格線放大或縮小。

6.1.3 鼓組（**Drum Kit**）

按下左上角【Drum Kit】選單可開啟鼓組清單，38 種鼓組包含許多打擊樂器的音色，例如：Rock Kit 或是電子的 TR-808 鼓組。選擇不同的鼓組，您可在您建立的節奏中增加不同的聲音。

　　您還可從媒體庫（Media Pool）中拖動新鼓組或是音效，增加到您目前正在使用的鼓組。您可以沒有限制地增加鼓組音色，任何 WAV 檔都可從媒體庫（Media Pool）拖動到鼓組中，並在節奏中使用這些新音色。您可以試試饒舌歌手的聲音取樣或您自己錄製的 WAV 檔。

6.1.4 軌道效果器

　　在鼓組編輯區右方的是軌道效果器，可讓您設定每個軌道中的樂器。您可在 Drum Kit 中選擇樂器，您所選擇的樂器會以反白顯示。

6.1.5 功能鈕介紹

指令	說明
PLAY	您可使用此按鈕播放目前的節奏型態。節奏會以獨奏的方式播放，您只會聽到 BeatBox 的聲音，其他編輯區中的軌道都不會發出聲音。若要播放整個作品，請點選編輯區下方播放面板的播放鍵。
STOP	停止播放或錄音。
REC	此按鈕可啟動 BeatBox 的即時錄音功能。您可利用電腦鍵盤字母區上方的數字 1 到 0，或是數字區的 1 到 6 輸入音符，可輸入多達 16 種不同的鼓組音色。一個按鍵代表一種

	音色,當您按下數字鍵時,鼓組編輯區會產生您所輸入的音符。
Random Rythm	此按鈕可為您所選擇的樂器產生隨機的節奏。
Random Velocity	此按鈕可隨機地改變每個節奏點的力度(音量)。如此一來,節奏聽起來會更加生動,不會讓每個節奏點聽起來都一樣大聲。
Volume	調整您所選擇的樂器之音量。
Pitch	您可在此調整樂器的音高。您可為樂器增加極佳的效果,例如:降低大鼓(Bass Drum)的音高,大鼓的聲音會聽起來更低沉。
Pan	設定樂器聲音的左右聲相。若您在兩個軌道中選擇相同的樂器(例如小鼓 Snare Drum),您可將一個軌道的聲音相位調至左邊,而另一個則調到右邊。偶爾節奏中同時使用兩個發聲,會產生更有趣的聲音效果。
Reso	您可設定濾波器共鳴的效果。設定值愈高,則可更清楚地聽到頻率共振的聲音,同時也包含類比合成器常用的共振哨音。
Cutoff 999	您可利用此旋鈕設定濾波器頻率,在您所設定的頻率之上的聲音將會被消除。也就是說,愈低的頻率會得到愈悶的聲音。

Distortion	此旋鈕可控制音色的失真度。此效果可讓音色聽起來很「髒」，也就是失真的效果。
SHUFFLE	您可使用推桿改變 BeatBox 所呈現的節奏感。若將推桿往右邊拉，則八分音符會聽起來像是三連音的拍子。若您覺得這樣的描述有點太抽象，那就親自試試看，您就會了解這個功能的作用是什麼了！
NOTE VELOCITY	這個推桿可調整每個鼓組音符的音量。您也可以同時選取多個鼓組音符，同時改變這些鼓組音符的音量。
BARS 1 2 4	您可利用此按鈕設定循環樂段的長度（小節數），您可選擇 1 小節、2 小節或 4 小節。
AUTO DRAW ON	若您設定循環樂段的長度超過一個小節，Auto Draw 模式會自動在後面的小節同樣的位置上增加鼓組音符。這能讓您很簡單地就能建立一個連續不斷的節奏，即使是四小節的循環也輕鬆完成。
QUANT. 16	您可使用此功能設定 BeatBox 的校正功能。您可選擇八分音符（只能用在非常簡單的節奏中）、十六分音符（預設值）、三十二分音符（需要更精細的調整時）以及「no」，也就是沒有校正功能。使用此功能可使用滑鼠精確設定音符，適合用來在固定的節奏中增加一點變化。

6.1.6 使用 MIDI 鍵盤彈奏

只要選擇正確的驅動裝置，您不需經過繁複的操作就能使用 MIDI 彈奏 BeatBox 的音色。您可使用 MIDI 鍵盤上 C0 音域的琴鍵（中央 C 為 C3）演奏 BeatBox 的音色。

6.1.7 自動化效果（**Effect automation**）

新版本的 BeatBox 4.0 可以自動化所有效果。在播放時點選「Automation」，所有效果設定會被錄製下來，並且在播放作品裡的合成器物件時，會套用這些已錄製的變化。

您可使用 BeatBox 裡的 [OPTIONS] 選單刪除已錄製的自動化效果。

6.2 Drum & Bass machine 鼓打貝斯節奏器

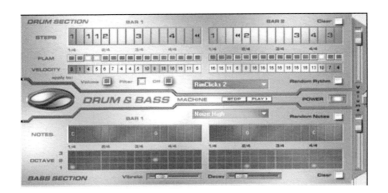

　　Drum & Bass machine 是一個同時具有兩個功能的合成器，您只需使用此合成器就可同時創造出 Drum'n'Bass 非常具有特色的鼓打貝斯之型態：極快速的碎拍與具旋律性的貝斯旋律線。使用 Drum & Bass machine，您不需要特別的技巧就可為您的 Drum'n'Bass 歌曲創造合適的聲音。

> **小秘訣**
>
> 　　Drum'n'Bass 曲風的速度一般在 160~180 BPM 左右，但 Drum & Bass machine 也很適合用在其他的音樂型態中，例如：Big Beat（速度 120）或是 Trip-Hop（速度 80~90）。

6.2.1 設定

　　合成器的上半部為節奏的控制區，而下面則是控制貝斯的區域。在這兩個控制區的中間，您可使用左邊的圖示分別調整鼓與貝斯的開關。例如，您可關掉貝斯區，如此您只會把鼓的節奏放在作品中。當您將 MAGIX「酷樂大師」裡的作品混音為成品時，將只有節奏區裡的聲音。

Drum 開關 ──── ──── Bass 開關

　　合成器右方為音量控制器，可分別調整兩個區域的音量。您可使用「Play」及　「Stop」鍵試聽您的 Drum'n'Bass 創作。

　　按下「Drum'n'Bass」圖示可顯示載入及儲存「Drum'n'Bass」型態（Load Machine State/Save Machine Sate）及刪除或建立型態（Clear All/Random All）等功能。「Velocity Presets」子選單則有此程式力度區的輔助功能。

Clear All
Random All
Velocity Presets　　▶
Load Machine-State
Save Machine-State
Load Drum-Loop
Load Bass-Sample
About

6.2.2 節奏區（上半部）

您可在此輕鬆地建立複雜且獨特的碎拍（breakbeat）節奏。在專業的錄音室裡，是將節奏的循環樂段切割並將其重組，而創造出這樣的節奏。透過 Drum & Bass machine，您可輕鬆完成如此繁複的步驟。

在上方編排您喜歡的節奏（Steps），藍色的格子表示循環樂段中個別所使用的節奏播放模式（Notes）。

在一個藍色方格上按下滑鼠左鍵，您可從六個型態中選擇您要播放節奏的方式。每個記號都代表了不同的音符或是音符彈奏的方式，每次按下一次藍色的方格，就可切換到下一個型態。

您可依照您的靈感及創意編排節奏，不一定要了解每個記號所代表的意義，也可以創造出效果十足的節奏。

六種記號意義：

1	從起始點播放節奏循環樂段。
2	從節奏循環樂段的第二個音符開始播放。
3	從節奏循環樂段的第三個音符開始播放。
4	從節奏循環樂段的第四個音符開始播放。
■	停止播放。
◀◀	將節奏循環樂段反向播放。

按下右鍵可分別刪除已設定的記號，而在右方的「Clear」按鈕則可刪除全部的記號，節奏循環樂段將以未改變的方式播放。按下「Random Rhythm」鍵可產生隨機的節奏，您可在隨機產生的節奏上增加您想要的變化。

Clear □ Random Rythm □

按下節奏編輯區下方的藍色選單，可從中選擇您要使用的節奏循環樂段。若您選擇不同的循環樂段，則可載入音色並以您所編排的方式播放。

Clicker ▼

在「Flame」區，您可設定音符快速重複播放兩次，可讓您編排過門等效果。

您可使用滑鼠透過「Velocity」列，設定強度從 0 到 16 間的數值（按左鍵增加數值，右鍵則是降低數值）：

使用「Velocity」列下方的三個按鈕設定這些數值對循環樂段產生作用的方式。若您選擇「Volume」，力度數值將改變音符的強度（16=最強，0=最弱）。若您選擇「Filter」，則力度數值會改變套用在音符上的濾波器之強度（16=最強，0=最弱）。「Off」鍵則是選擇不使用力度數值。

6.2.3 貝斯區（下半部）

貝斯區可讓您快速地建立適合您的節奏的貝斯旋律線（Bassline）。如同節奏區，這裡有兩排編輯列。

（1）「Note」列

※您可編排音符序列，也就是發出聲音的順序。

※使用滑鼠左鍵點選方格可開啟選單，您可在選單上選擇
　音符。

※您可使用滑鼠右鍵點選方格刪除音符。

※若您在空白方格上按右鍵，您會看到一個「停止」的圖示，
　這個功能類似節奏區的功能，可在這個點上停止貝斯的
　聲音。

（2）「Octave」列

※您可設定貝斯的音域。Octave 1 為最低的音域，而 Octave 3
　是最高的音域。您只可在有音符的方格下方設定音域的
　數值。

※跟節奏區一樣，貝斯區也有「Clear」、「Random Note」
　及上方的選單，您可使用選單選取您要的貝斯音色。

※在編輯列下方，您也會看到兩個調整聲音的推桿。可使用
　「Vibrato」控制貝斯聲音顫動的程度，推桿位置愈偏向右
　方，則顫動的程度愈強；反之亦然。

※使用「Delay」控制器，您可設定聲音完全消失的時間。調
　到最右邊時聲音消失得最快（約 1/4 秒）；調到最左邊則
　會持續發出聲音。

6.3 Robota

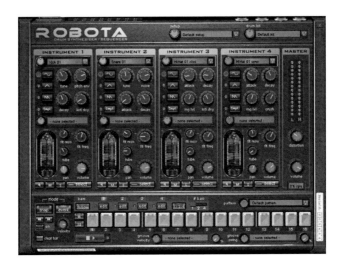

　　Robata 是一個擁有四個聲部的節奏機，同時也具有虛擬類比及
音源取樣功能。虛擬類比聲音處理可即時合成聲音，也就是以合成
器處理聲音——能重現經典節奏機的典型類比聲音，像是 Roland 的
TR-808 和 TR-909，或是像 Korg Electribe 以及 Jomox x-cousin 等機
器。音源取樣功能利用鼓組音色的錄音（或是其他錄音）做為聲音
的原始來源。

選擇聲音主要的製作技術後，四個聲部的聲音可以用調變器（Modulator）來編輯。漸進式序列器上亮燈顯示的位置會播放聲音，小節中的音符會以十六分音符顯示並循環播放。在每個拍子上，播放的位置可透過滑鼠點選設定。在「Event」模式中，樂器只能指配到節奏型態中；然而在「Snap」中，您可調整另外的樂器聲音設定。

6.3.1 聲音合成原理

Robata 使用相同的四個樂器，每個樂器都可建立鼓組的聲音─從高頻的銅鈸到低沉的大鼓。

在原始聲音製作時，您可選擇使用不同波形的震盪器（正弦 sine、三角 triangle 或是鋸形 sawtooth）或是聲音取樣。除此之外，您也可以增加噪音產生器。震盪器具有音高 envelope 以及音量 envelope （attack/decay），也可設定頻率及調變器。調變器的深度可使用 envelope 的參數控制（Fm/rng dcy）。同時，在此合成器中也有包含失真、降低取樣位元及降低取樣頻率等效果的「Lo-Fi」區。

若您需要增加音量壓縮的效果，可使用合成器中附加的 compressor 進行操作，也可模擬真空管放大效果。

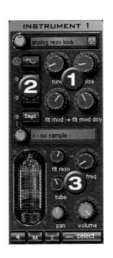

參數（1）：

為簡化操作程序，並非所有參數均可調整—只有對於被選擇的鼓組音色（小鼓、大鼓、銅鈸）有意義的參數才能調整，每個音色都有四個預設可調整的參數。

震盪器波形（2）：

您可在此選擇震盪器的原始波形，可從正弦／三角／鋸形／取樣中選擇。若選擇「smpl」，您可使用旋鈕選擇一個取樣，也就是一個已事先錄製的鼓組音色。這些取樣儲存在synth/robota/samples 資料夾中。若您選擇自定取樣，則會顯示在列表中。

參數（3）：

每個聲部您都可設定：濾波器、截頻、共鳴、真空管、音量及相位。

6.3.2 按鈕說明

select	您可使用此按鈕選擇序列器所使用的樂器。
M S	「M」可將樂器靜音，「S」則可啟動獨奏。
	可讓您試聽音色。

6.3.3 主控區（**Master**）

volume	可控制 Robota 的總音量。
distortion	則可增加真空管的失真程度，讓聲音聽起來更「髒」，也更有爆發力。
L R	可協助您控制輸出的音量－當其進入紅色區域時，則表示需要降低總音量。

6.3.4 Robota 運作簡圖

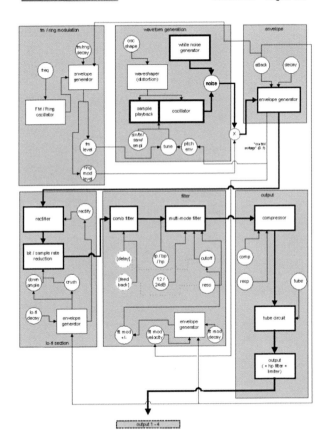

您可在此看到 Robota 聲音運作的線路圖，每個圖示有所有控制參數的說明。

6.3.5 震盪器波形（**Oscillator Waveform**）

您可在此選擇震盪器的原始波形，您可選擇正弦（sine）／三角（triangle）／鋸形（sawtooth）／取樣（sample）等。若您選擇「Sample」（Smpl.），您可使用控制器選擇一個聲音取樣，也就是一個事先錄製的鼓組聲音。

這些聲音取樣都儲存在 synth/robota/samples 資料夾中。若您選擇自定取樣，則其將會顯示在選擇清單中。如果您播放您自己的聲音取樣，這些取樣也會出現在選擇清單中。

在「Instrument」中選擇不同的樂器，底下就會顯示不同的參數旋鈕：

噪訊	調整震盪器及噪訊產生器之間的比率。
音高 Envelope	您可在此控制音高控制區的設定。

調頻 tune	調整樂器的頻率。
觸發 attack	調整聲音觸發的時間，數值愈大，則聲音觸發的時間愈慢，聲音聽起來比較「軟」。觸發率也可套用至 Lo-Fi 及濾波器控制區的曲線中。
衰減 decay	調整衰減曲線，數值愈大，則樂器的聲音衰減得愈慢。
FM/Ring 調變器頻率 fm/rng frq	FM 或是 Ring 調變器的原始頻率。
FM 調變音量 fm lvl	使用低頻率時，FM 會使聲音顫動；而使用高頻率並在低音量時，可製造出類似鈴噹的聲音。音量增加會使聲音聽起來較具有金屬質感，最後變成噪音。
Ring 調變音量 rng lvl	Ring Modulation 所建立的典型輔助頻率。

FM/Ring 調變衰減	FM/Ring 調變所隨之產生的效果，鼓組聲音只有在剛開始的時候才具有調變效果。
擠壓	降低取樣位元，設定愈高的數值將會聽到數位訊號之雜訊。
降低取樣頻率	降低取樣頻率，可製造「Old School」般的聲音（聽起來年代久遠，使用早期的設備錄音）。設定值愈大時，聲音聽起來愈暗。
Lo-Fi 衰減	三個使聲音聽起來較「髒」的 Lo-Fi 效果所產生之衰減。若設定值低時，只有使用 Lo-Fi 效果的鼓組聲音剛發聲時才會有衰減效果。您可使用這個效果讓踏板敲擊大鼓的聲音聽起來更加有趣。

濾波器模式（Filter modes）

濾波器頻率	濾波器所要過濾的頻率。
濾波器共鳴	濾波器共鳴能增加濾波器在削除頻率的聲音比例，若共鳴設定值高時，則濾波器本身也可以作為震盪器使用。

濾波器調變 flt mod -+	可設定濾波器 envelope 曲線移動頻率的方向及其數值。
濾波器調變衰減 flt mod dcy	濾波器曲線衰減的時間，較小的數值搭配高共鳴設定值時，會產生濾波器快速移動的聲音，愈大的數值則會產生聲音旋轉的效果。
Comb 濾波器 comb flt or	您可啟動 comb 濾波器—可產生延遲回饋的共鳴效果，類似撥弄琴弦的聲音。延遲時間及回授的音量與濾波器參數有關（頻率及共鳴）。Comb 濾波器為一預設效果，不可手動更改。
壓縮器 compress	調整壓縮器強度，可讓您增加鼓組聲音的「爆發力」。
真空管 tube	可讓您設定模擬真空管放大的音量。若設定得當，此效果可讓聲音輸出的訊號聽起來更為飽滿，並且讓聲音聽起來更「溫暖」。增加此效果的數值會讓聲音聽起來比較「髒」。
音量／相位 volume　　pan	可用來控制鼓組樂器的音量及聲音相位。

6.3.6 序列器（Sequencer）

　　就像所有經典的鼓機及節奏機一樣，序列器上方的亮燈是用來控制節奏型態發聲的位置。此步驟序列器包含 16 個具有類似 LED 燈效果的按鈕，用來顯示節拍發聲的位置：十六分音符或三十二分音符按鈕會以發光表示樂器發聲的位置。在按鈕上按左鍵，可讓樂器在此節拍上發聲。若再按一次，則可取消音符。

6.3.7 按鈕說明

# bars 1 2 4	一個節奏型態可達 4 個小節之長，您可使用按鈕列上方的推桿設定小節數。
edit	選擇您要編輯的小節。
follow	可設定是否同步顯示正在播放的小節內容。
自動複製 1 > 2-4	若您的循環樂段超過一個小節，自動複製模式可將您在第一小節所點選的音符，自動複製到後面的小節中，這可讓您簡單地製作四個小節的節奏循環。請注意，後面小節中原有的設定將不受到自動複製功能影響。

6.3.8 如何編排節奏型態

1. 使用推桿選擇您要編輯的小節數。

2. 選擇「Event」模式。

3. 若您在播放時編輯，請關閉「Follow」功能。使用「Edit」鍵選擇要編輯的小節。

4. 使用 select 選擇您要編輯的樂器。

5. 使用 clear bar 鈕刪除您目前使用樂器的編輯內容。

6. 在您點選音符前，使用 velocity 旋鈕可調整拍點的力度。

7. 重複以上步驟編輯其他樂器。

6.3.9 快速記憶（**Snapshots**）

　　另外，您也可以自動化（Automation）來編輯鼓組聲音的參數，也就是所謂的「Snapshots」。因此，您可以儲存編輯區中鼓組聲音的參數。

6.3.10 自動化（**Automation**）鼓組樂器

1. 將編輯模式調整至「Snap」。

2. 若您在播放時編輯，請將「Follow」功能關閉。以「Edit」鍵選擇您要編輯的小節。

3. 選擇一個樂器並編輯聲音。即使因為使用試聽功能而中斷聲音播放，您也可調整樂器的聲音。

4. 以 Snapshot 模式儲存編輯點。

5. 改變樂器的聲音，並儲存其他編輯點的設定。

> 🎵 **小叮嚀**
>
> 　　參數並不會突然改變，而是慢慢地銜接，如此可避免爆音。若連續設定兩個差異很大的參數，鼓組聲音在播放時會聽起來有極端的變化。

6. 使用方向鍵，您可在停止播放時切換不同的編輯點。

7. 按下「on」啟動快速記憶自動化模式。

6.3.11 節奏韻律控制（**Groove Control**）

　　讓節奏聽起來更有韻律的秘訣就在於延遲（delay），也就是每個拍點在節奏中先行或是延遲的變化。例如浩室（House）音樂中使用的 shuffle 的節奏，十六分音符會聽起來像是加上延遲效果一樣。

在 Robota 中，【Groove Velocity】可將小節中的編輯點之力度增加偏移量，使力度具有變化。【Groove Swing】則可使編輯點的拍子提前或延後，增加節奏的韻律性。使用這兩個設定，可讓節奏聽起來更加生動。這兩個設定值均以百分比表示。

6.3.12 樂器，鼓組，型態及設定按鈕

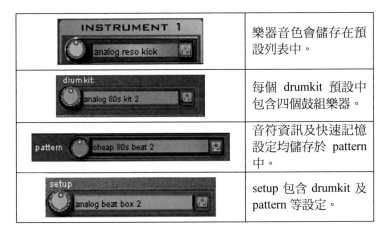

INSTRUMENT 1　analog reso kick	樂器音色會儲存在預設列表中。
drum kit:　analog 80s kit 2	每個 drumkit 預設中包含四個鼓組樂器。
pattern　cheap 80s beat 2	音符資訊及快速記憶設定均儲存於 pattern 中。
setup　analog beat box 2	setup 包含 drumkit 及 pattern 等設定。

6.3.13 讀取／儲存

您可使用 Preset、drumkits、patterns 及 setups 顯示幕旁的旋鈕選擇您要使用的項目。按下 儲存鍵，接著輸入新的項目名稱並按下 Enter 鍵後完成儲存。

 小叮嚀

drumkit 中儲存的項目只有 preset 的名稱，並不是實際使用的參數，若您要儲存您自創的聲音，您必須將其儲存為一個新的 preset，成為一個新的 drumkit。同樣的方法也適用於 setup。

　　若有需要，請遵循這個順序儲存設定：**preset ＞ drumkit ＞ pattern ＞ setup**。只有當您要儲存您所建立的範本時才需進行此步驟。若您只是單純要儲存您的作品，所有 robota 裡的狀態（合成器+序列器）都會自動與作品一起儲存。

6.4 LiViD 虛擬鼓手

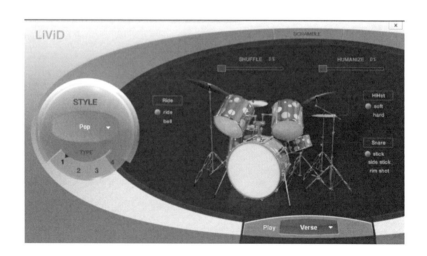

　　LiViD 可幫助您將靈感變為實際的作品，輸入一些基本的資訊，LiViD 就能建立整個節奏軌道所需的內容，完全涵蓋前奏、主歌、副歌、過門到橋段等創造一首曲子需要的部份。由專業錄音室樂手所錄製的立體聲鼓組取樣，以及可自由調整的「人性化」功能，能讓您用完美的音質建立真實鼓手所演奏的節奏。

　　LiViD 具有四種不同風格的鼓組音色（Pop、Rock、Funk、Latin），滑鼠按下「STYLE」就能選擇：

　　每個鼓組再細分為四個副項，滑鼠按下「TYPE」就能選擇：

　　並包含六個樂曲中所需要的節奏變化（Intro、Verse、Bridge、Chorus、Outro、Fill-in），由「PLAY」就能選擇：

電腦音樂認真玩
Music Maker 酷樂大師完全征服

6.4.1 按鈕介紹

SCRAMBLE	會產生一個隨機的節奏，每個節奏長度一小節，重複演奏四次。「Sramble」可建立新的節奏型態。
SHUFFLE 0%	改變十六分音符的拍子，使一拍中的第二個及第四個十六分音符往後延遲，您可自由設定延遲的長度（100%=三連音）。
HUMANIZE 0%	隨機將拍子往前或往後移動，或是保持原狀。注意：這些改變非常細微，有時候可能無法立即察覺。
Snare stick side stick rim shot	設定敲擊小鼓的方式為「stick」、「side stick」（僅敲擊小鼓邊緣金屬部分）或是「rim shot」（鼓棒同時敲擊金屬部份及鼓面）。例外：當小鼓的力度設定極小時（所謂的「ghost notes」），則會發出「stick」的聲音。
HiHat soft hard	設定 Hi-hat 的聲音為「soft」（完全閉合）或是「hard」（半開）。例外：在 Pop 鼓組中第一種型態的 verse 使用完全開放的 Hi-hat 聲音。
Ride ride bell	設定 ride 銅鈸的聲音為「ride」（鼓棒敲擊銅鈸邊緣）或「ride bell」（鼓棒敲擊銅鈸中間隆起部分）。

190

第七章

不可思議的一人樂團（下）

◀◀其他合成器介紹▶▶

7.1 Sampler 4.0

您可使用 Sampler Synth 外掛程式編輯您的旋律或是和弦，聲音取樣的 WAV 檔或是 soundfont（*.sf2）可做為音源檔。

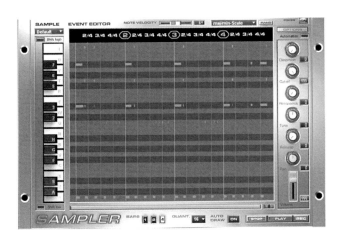

7.1.1 操作介面

取樣機的介面非常簡單：左邊是載入的音源，中間是編輯區，右邊則是效果器。

最簡單的方法是載入事先處理過的旋律，並且試試幾個不同的聲音取樣組。旋律可透過聲音取樣的 OPTIONS 選單載入，聲音取樣則可使用 SAMPLE Default ▼ 選單載入。

7.1.2 旋律產生器

您可使用智慧旋律產生器建立旋律。此功能可根據編輯區裡的音樂創造旋律。

NOTE VELOCITY ══ 64	「Note Velocity」推桿能調整音符力度。
maj/min-Scale ▼	在「Note Velocity」及「RAND」功能鈕之間，您可選擇不同的速度及和聲。
RAND	「RAND」功能鍵可讓您建立許多有趣的節奏及旋律變化。在播放時，您可隨意按下「RAND」鍵，試試此外掛程式所創造的旋律。

7.1.3 控制鍵

PLAY	按下此按鈕可播放目前的旋律，旋律會以獨奏模式播放。因此，您只會聽到 Sampler 的聲音，而無法聽到編輯區中其他軌道的聲音。若您要播放整個作品，則需使用編輯區下方的播放面板。
STOP	停止播放或錄音。
REC	啟動 Sampler 的即時錄音功能。

7.1.4 使用電腦鍵盤彈奏

　　您可在電腦鍵盤上彈奏聲音，使用鍵盤字母區可彈奏兩個八度的音。

- ·低八度的音用以下的鍵控制：＜ z x c v b n m
- ·高八度的音用以下的鍵控制：q w e r t y u i
- ·黑鍵則是用中間的鍵代表，例如：A 代表 ＃C 的音。

7.1.5 載入音色及旋律

1. **聲音取樣（Sample）**：點選「Sample」下方的選單可顯示可用的音色清單，您可用來改變旋律所使用的音色。

2. **拖動聲音取樣**：在 MAGIX「酷樂大師」中的媒體庫（Media Pool）使用拖動功能，將聲音取樣拖動至取樣機中，建立新的旋律及音效。只要從媒體庫（Media Pool）中拖動出來，並在視窗左側的鍵盤上放開，就可以完成操作。支援所有波形檔（*.wav）。

3. **拖動旋律樣式（pattern）**：您也可以從 sampler 資料夾中拖動旋律樣式至 sampler 編輯區中。這些檔案都是只記錄音符而不是聲音的 MIDI 檔，旋律可在 MIDI 編輯器中建立，並使用 MIDI Editor 中的【File】功能表儲存成 MIDI 檔。

4. **使用軟體隨附的音源**：您可輕鬆地使用 MAGIX「酷樂大師」安裝光碟中隨附的音源。在 Sampler 中，使用【Options】選單在「Sound Fonts」中選擇您要用的音源。

5. **匯入其他 sound fonts 音源**：您可使用【Options】選單匯入其他音源。在選單中選擇「Import sound font」，您可在對話框裡選

擇您要匯入音源的資料夾。您只需按下「OK」鈕確認，即可從
清單中選擇您想使用的樂器。

6. **事件編輯器（Event Editor）**：這是 Sampler 的核心區域。利用
滑鼠點選，可將音符放在編輯區中的任何位置。

　　您可使用滑鼠在音符區塊右緣拖動，改變音符長度。

　　按下「shift」鍵並拖動滑鼠，您可一次選擇多個音符，滑鼠
所經過的音符都會被選取。縮放鈕可放大或縮小可視區域，利用
捲軸右方的按鈕可仔細地檢視音符。

7.1.6 按鍵與旋鈕推桿介紹

RAND	使用此按鈕可產生隨機的旋律。
Volume 999	您可設定目前聲音的音量。
Pan 0	設定目前聲音取樣的左右相位。
Release 0	設定音符結束後所殘留的聲音長度。
Tune 0	您可在此微調音高，可使聲音與其他聲音融合。

Resonance　0	您可設定濾波器共鳴的效果。設定值愈高，則可更清楚地聽到頻率共振的聲音，同時也包含類比合成器常用的共振哨音。
Cutoff　999	您可利用此旋鈕設定濾波器頻率，在您所設定的頻率之上的聲音將會被消除。也就是說，愈低的頻率會得到愈悶的聲音。
Distortion　0	可控制音色的失真度。此效果可讓音色聽起來很「髒」，也就是失真的效果。
NOTE VELOCITY　64	這個推桿可調整每個鼓組音符的音量。您也可以同時選取多個鼓組音符，同時改變這些鼓組音符的音量。
BARS　1 2 4	您可利用此按鈕設定循環樂段的長度（小節數），您可選擇 1 小節、2 小節或 4 小節。
AUTO DRAW　ON	若您設定循環樂段的長度超過一個小節，Auto Draw 模式會自動在後面的小節同樣的位置上增加鼓組音符。這能讓您很簡單地就能建立一個連續不斷的節奏，即使是四小節的循環也輕鬆完成。
QUANT.　16 ▼	您可使用此功能設定 BeatBox 的校正功能。您可選擇八分音符（只能用在非常簡單的節奏中）、十六分音符（預設值）、三十二分音符（需要更精細的調整時）以及「no」，也就是沒有校正功能。使用此功能可使用滑鼠精確設定音符，適合用來在固定的節奏中增加一點變化。

7.2 Atmos

註：在您註冊 MAGIX「酷樂大師」之後，可免費下載 Atmos 合成器。

　　Atmos 是一個能夠讓您輕鬆建立真實自然聲音的工具。從雷電到動物以及交通噪音，Atmos 能讓您在作品中設計自然的環境聲音。

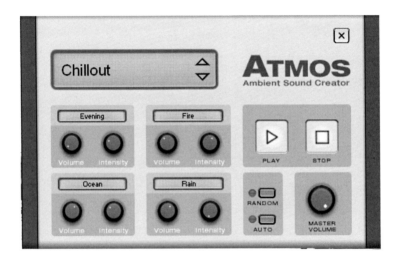

面板說明：

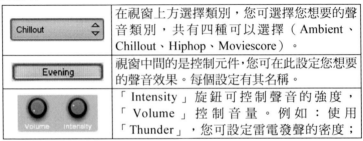

Chillout △▽	在視窗上方選擇類別，您可選擇您想要的聲音類別，共有四種可以選擇（Ambient、Chillout、Hiphop、Moviescore）。
Evening	視窗中間的是控制元件，您可在此設定您想要的聲音效果。每個設定有其名稱。
Volume Intensity	「Intensity」旋鈕可控制聲音的強度，「Volume」控制音量。例如：使用「Thunder」，您可設定雷電發聲的密度；

	使用「Rain」，可以設定雨滴的強度。（若移動到最左邊，則雨聲最小；反之則可聽到傾盆大雨的聲音。）
PLAY STOP	播放聲音與停止。
MASTER VOLUME	主音量控制鈕，您可使用此鈕設定此合成器的整體音量。
RANDOM	隨機撥放參數。
AUTO	參數自動化播放。

7.3 Voice Synth

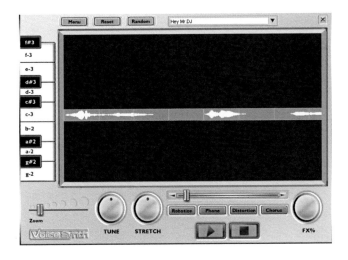

　　這個合成器可改變聲音音高並加上效果。您可從下拉式選單中許多預設的聲音取樣（僅接受 wav 格式），您自己創造的聲音可從「File Manager」以滑鼠拖動載入到 Voice Synth。

　　在本質上，錄音被分成多個節奏區塊，每個區塊都可分別改變音高。區塊的長度依據作品的 BPM 設定而定。

7.3.1 參數功能介紹

Menu	滑鼠按下會出現功能選單，有載入（Load）、儲存（Save）、重設（Reset）和隨機（Random）四種指令。
New1001 ▼	內附十三種預設範本可選。
Random	隨機選擇預設範本。
Reset	不管您作了怎樣的改變，按下「Reset」鍵會恢復最初的狀態。
Zoom	縮放視野，滑桿愈往右移，視野愈放大。
TUNE	改變音調旋鈕。
STRETCH	延展聲音的速度，旋鈕愈往右轉，速度愈慢，愈往左轉速度愈快。

	播放鍵和停止鍵。
	視野進度推桿。
Robotize	讓聲音發出機器人般的音效。
Phone	產生有如自電話筒出來的聲音。
Distortion	讓聲音失真的音效。
Chorus	讓聲音產生合聲音效。
	調整以上四種效果的強弱，愈往右轉效果愈大。

　　如果您打算先使用《電腦音樂輕鬆玩》中介紹的【Text-to-Speech】功能，再搭配 Voice Synth 讓所產生的結果更具有「音樂性」，方法如下：

1. 打開【Text-to-Speech】，輸入文字後，按下「Create object in Arranger」，便能在編輯區看見波形方塊（檔名為 tts0001. HDP）。

2. 啟動下個空的音軌編輯區之「AUDIO REC」，並按下紅色錄音鍵，會開啟錄音視窗（Audio recording）。

3. 先檢查音效卡趨動程式是否正確，並選擇檔案儲存位置，並按下「Volume mix」按鍵，會跳出 Windows 錄音控制視窗。

4. 選擇「選項」>「內容」，會開啟「內容」視窗。

5. 選擇「錄音」，並把「Mono mix」（或是「Stereo mix」）前面打勾，選好按「確定」，離開「內容」視窗。

6. 回到錄音視窗（Audio recording），按下右下角紅色錄音鍵，開始錄音。

7. 錄完會跳出對話框，詢問是否要使用這次的錄音，若同意請按「Yes」，就會在編輯區看見音波檔，表示已經正確錄下了。

8. 由【File manager】中找到剛才錄下的檔案，並開啟「Synthesizer」>「Voice synth」。

9. 將錄下的檔案以滑鼠拖曳到「Voice synth 面板」中，就能編輯這個錄音檔了！

7.4 VST 及 Direct X 外掛程式（Plug-ins）

外掛是獨立於本軟體之外的程式，並可套用至不同的軟體中，增加額外的功能。有許多不同的協定用來載入外掛程式，而「VST」與「Direct X」為目前廣泛使用的兩種協定。

「VST」為「Virtual Studio Technology」（虛擬錄音室技術）的簡稱，VST 外掛使得複製與製作虛擬裝置更為方便，就像在錄音室中使用這些設備一樣。

「Direct X」為微軟所建立的溝通協定，作用類似 VST 外掛。

外掛程式的優點：

1. 不再需要購買昂貴的合成器或是效果器。

2. 不需要使用昂貴的音效卡錄製外部音源，也能獲得高品質的聲音。

3. VST 樂器及 VST/Direct X 效果可提供許多由其他供應商或個人開發的外掛程式，有許多不但具有良好的品質，而且還是免費軟體。

缺點：

　　每個外掛都會佔用處理器資源，使用的外掛愈多，電腦需要的效能就愈高。需要的效能多寡取決於外掛的所佔的容量大小、狀態以及複雜度。

7.4.1 使用 VST 樂器

　　要啟動 VST 樂器，開啟合成器資料夾，並將 VSTi 合成器拖動至編輯區的空白軌道中。

VSTi

　　MAGIX「酷樂大師」可顯示可用的 VST 樂器，當您第一次進行此操作時，會出現空白的清單內容，這是因為您需先指定路徑（「VST plug-in path」，在清單最下方），MAGIX「酷樂大師」將搜尋所有可用的外掛及樂器，若您在其他軟體中使用 VST 外掛，或是您已經建立您的 VST 外掛資料夾，您可直接輸入資料夾的路徑。一旦 MAGIX「酷樂大師」將清單建立完成，您可從中選擇樂器，並可隨時改變外掛路徑。若您已在其他資料夾中安裝附加的外掛程式，「已識別」的外掛程式路徑會獨立顯示。

 小叮嚀
　　使用這些外掛的方法可能會因製造商不同而異，請參閱廠商所提供的產品說明書。

VST 樂器連結至 MIDI 物件，當載入 VSTi 合成器時，軌道中會自動新增 MIDI 物件，就像一般物件那樣顯示。若您在上方以滑鼠左鍵雙擊，則會開啟 MIDI 編輯器。

7.4.2 VST 外掛編輯器

於編輯區的 MIDI 物件中，在物件上按下滑鼠右鍵，可開啟軌道樂器編輯器（Track Instruments Editor）。

由【Plugin】選單＞「Plugin dialog」，會直接開啟外掛樂器視窗；若由【Plugin】選單＞「Plugin parameter」，會開啟參數模式視窗：

Plugin Programs		
Parameter		
01: Osc 1 wave	▼	saw 88% : 12% pulse (A)
02: Osc 2 wave	▼	sine 42% : 56% saw (A)
03: Osc 1 pulse width	▼	30% (A)
04: Osc 2 pulse width	▼	29% (A)
05: Osc 2 semitone	▼	-5 (A)
06: Osc 2 detune	▼	-10% (A)
07: Osc FM (B->A)	▼	18% (A)
08: Osc mix	▼	78 : 22 (A)

亦即樂器編輯器有兩種檢視模式：「GUI」（使用者圖形介面）及參數模式。若 VST 樂器不具有圖形化介面，或是您覺得圖形化介面無法清楚表達設定項目時，就可以切換成參數模式顯示。參數模式以八個推桿顯示外掛樂器的參數。

功能指令：

Load/save patch/bank	可儲存與載入 VST 外掛的樂器音色設定（*.fxp），以及音色群組（*.fxb）。
Random parameters	此功能可做為靈感的重要來源。在您使用此功能前，請先儲存您目前所變更的設定，因為當您使用這個功能時並不會提示您儲存設定。
program	您可在此選擇此外掛程式的預設值。

電腦音樂認真玩
Music Maker 酷樂大師完全征服

第八章

讓音樂更有質感

◀◀ 聲音後製作 DIY ▶▶

MAGIX 後期製作套組（MAGIX Mastering Suite）

　　MAGIX 後期製作套組（MAGIX Mastering Suite）是一個特殊的效果組，與混音台主聲道連用。此效果就是所謂的「Mastering」，可將音樂混音成最後輸出的檔案。

　　MAGIX 後期製作套件包含四種效果器：

※ 參數型等化器（Parametric Equalizer）

※ 立體聲處理器（Stereo FX）

※ MultiMax

※ 數位音訊表

每個效果器都有以下相同的元件：

	可單獨開關效果，每個效果均有其預設值，可在效果器下緣挑選您想要的預設值。
	所有效果的設定可儲存為一個預設值，日後可在其他作品上套用您喜歡的設定。
RESET	每個效果均可使用「Reset」鈕回復原始設定。

8.1 參數型等化器（Parametric Equalizer）

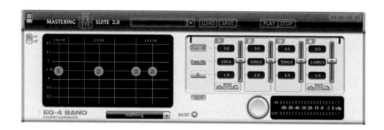

　　此參數型等化器包含了四個濾波器頻段，為構成音樂主要的架構。每個頻段均為「鐘型」的濾波器，您可在其特定的頻段內增加或減少訊號音量，這個頻率範圍叫做頻寬。頻寬由 Q 值設定，Q 值愈大，則濾波器曲線就會愈窄且陡峭。

　　您可透過增加或減少頻寬改變混音的基本聲音，使其更具有「深度」（中心下方 200~600Hz）或更「透明」（10KHz）。您也可減少窄頻寬（較高的 Q 值），以移除頻率斷層。

8.1.1 圖表（Graphic）

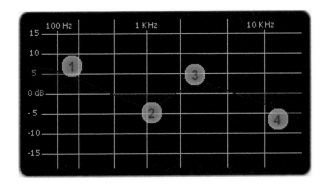

　　等化器頻率的路徑會以圖表顯示，頻率以水平延展，頻率的增加或減少會以垂直表示。藍色 1~4 的點代表四個波型頻段，您可使用滑鼠移動，直到您調整至您想要的頻率為止。

8.1.2 音量表（Peakmeter）

　　您可使用音量表控制等化器輸出的音量，旁邊的的控制器可用來平衡等化器的音量。

8.1.3 編輯（Edit）

EDIT 鈕可開啟四個頻段的微調功能：

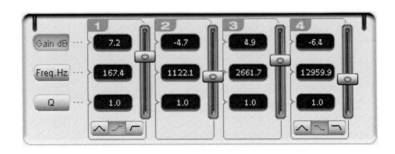

8.1.4 參數選擇

使用右方的按鈕，您可選擇要調整頻段的推桿。另外，您也可以使用數字鍵輸入每個頻段參數的數值。

Gain dB	這些控制器可讓您提高或降低濾波器，將控制器設定為 0 時，則會關閉濾波器，並且不再使用 CPU 資源。
Freq. Hz	每個單獨的濾波器都可在 10Hz 到 24KHz 間設定，您可自由調整頻率，將多個濾波器設為同一個頻率，將會獲得意想不到的效果。
Q（頻寬）	您可在此設定個別濾波器的頻寬為 10Hz 到 10kHz 之間的數值。

小秘訣——頻段 1 到 4 間仍有其差異性：

　　濾波器曲線可能是「尖端型」、「連接型」（此為基本設定）、「低音截頻型」（頻段 1）或是「高音截頻型」（頻段 4）。當使用「連接型」濾波器時，所有頻率會平順地增加或減少，Q 值在此處並沒有作用。使用低音截頻型或高音截頻型濾波器時，所有低於低音截頻點與高於高音截頻點的頻率均會被消除。

8.2 MultiMax

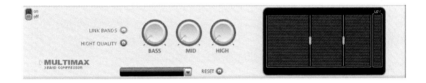

　　MultiMax 為具有三個獨立頻段的壓縮器，動態範圍可獨立由每個頻段調整。

　　相對於一般的壓縮器，多頻段壓縮器的好處是當您編輯動態時，雜音及其他副作用會大幅度地降低。例如，可避免為了降低低音訊號而影響整體訊號。

LINK BANDS ◎	當啟動此功能而調整其中一個推桿時，所有的推桿會等比例變化，不會影響編輯中的動態形式。
HIGHT QUALITY ◎	當啟動「High quality」設定時，會使用更精確的演算法，需要更多的運算效能。建議您在匯出專案前開啟此設定。

8.2.1 設定頻段

可透過圖表直接進行頻段設定，只要點選並移動分隔線即可。

8.2.2 Bass/Mid/High

這些旋鈕可控制每個頻段的壓縮量。

8.2.3 預設值（**Presets**）

在 MultiMax 中，您可使用預設值以開啟進階特殊功能。

Dynamic expander	太高的壓縮比會導致可聽到的雜音，尤其是廣播電台的聲音是以極高的壓縮比錄製，以增加接收的音量。但是壓縮會降低動態範圍（音量最大與最小之間的範圍），Expander 可增強錄音的動態範圍。
Cassette NR-B Decoder	MAGIX「酷樂大師」在沒有其他杜比音效支援的情況下，可模擬杜比 B+C 解碼。使用杜比 B 或 C 錄製的卡帶，若沒有使用正確的杜比音效解碼，聽起來會渾濁不清。
Noise Gate	此清除功能可將噪訊在某一設定值範圍內完全去除，可讓您在做曲目轉接時完全沒有雜音干擾。
Leveler	會自動設定整個素材的音量，而不需要使用音量控制旋鈕，您可使用此功能等化歌曲裡的音量差異。您也可以使用「Effects」功能表中的「Normalize loudness」功能等化音量。
De-Esser	可移除演講錄音中過多的嘶嘶聲。

8.3 Stereo FX

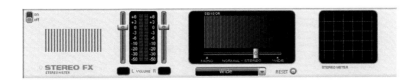

使用立體效果增強器，您可設定音訊素材在立體平衡中的定位。若立體聲錄音不清楚或是不具有差異性，延伸立體聲頻段通常可提供較佳的立體感。

8.3.1 Bandwidth control

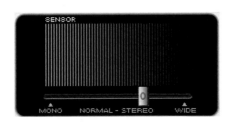

在單音（極左）、本位（中間）及極大值（「寬廣」，極右）間調整，降低頻寬可增加音量。在極端的例子中，當左右聲道均包含可辨識的素材，而頻寬控制設定為極左的「單音」時，可將音量提高 3dB。

增加頻寬（值為 100）會減少單音的相容性，也就是說錄音若以此種方式編輯，當以單音模式播放時，聽起來會顯得空洞。

8.3.2 Volume control

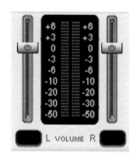

調整每個單獨聲道的音量，可調整整體音量平衡。左右聲道的音量會顯示在控制鈕下方，不分左右聲道的錄音可被移動到左聲道或右聲道中。

8.3.3 Stereo meter

以圖表顯示音訊的相位，您可使用此功能檢視訊號在立體聲中的位置，以及立體增強器的效果。

212

為了與單音模式達到極佳的相容性，應調整至接近對角線，否則若立體訊號在單音裝置上播放時，有些頻率範圍可能會被消除。

8.4 限制器（Limiter）

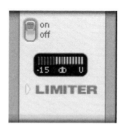

Limiter 可自動降低音量、避免破音的限制器，較小聲的部份不會受到影響。不像其他壓縮器，此限制器並不會改變原始聲音。

8.5 數位音訊表（Digital Audio Meter）

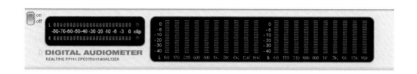

它是一個可分別控制每個聲道十個頻段的數位音訊表。可用來編輯特定的等化器。

第九章

用心「看」音樂

◀◀ 視訊與字幕製作 ▶▶

9.1 視訊及點陣圖（**Bitmap**）格式

　　MAGIX「酷樂大師」可載入並輸出下列視訊格式：AVI、MPEG1/2（.mpg, .mpeg）、Windows Media(.wmv, .asf)及 Quicktime Movie（.mov）。它還支援 BMP 及 JPEG 格式圖片，.RTF 文字檔則可載入作為字幕。

　　您可在光碟中本軟體隨附的安裝光碟中找到現成的影像及視訊檔，當然也可使用您自己的檔案，還能錄製視訊後立即將其作為您編輯的素材。

　　為了獲得最佳的顯示效果，請以全彩模式（24 位元色彩深度）儲存 AVI 及 BMP 檔。

9.1.1 調整視訊螢幕

視訊螢幕可放在軟體介面的任一地方,也可以自由調整視訊螢幕的大小。要調整視訊螢幕位置,請先利用【window】功能選單來關閉標準版面檢視模式(Standard layout),接著您便可移動視訊螢幕的位置。

要改變視訊螢幕大小,在視訊框中按下滑鼠右鍵,選擇您所要的尺寸(Resolution presets):

160 x 120	Ctrl+Shift+1
✔ 320 x 240	Ctrl+Shift+2
360 x 288	Ctrl+Shift+3
640 x 480	Ctrl+Shift+4
720 x 480	Ctrl+Shift+5
720 x 576	Ctrl+Shift+6
768 x 576	Ctrl+Shift+7

也可以使用您自訂的尺寸(user-defined resolution),輸入您想要的視訊螢幕寬度和高度:

請注意,尺寸愈大的視訊螢幕需要愈多運算效能。

9.1.2 載入並編輯視訊及點陣圖

視訊及影像物件如同其他音訊物件可載入本軟體中。為了能更迅速的找到需要載入的檔案，您可使用視訊螢幕上的預覽功能，在載入前先行預覽。您只需點選媒體庫（Media Pool）中的視訊或圖片檔，就可在視訊螢幕上看到預覽影像。

在媒體區空白處上按右鍵，您可選擇多種檢視模式（「List」、「Details」、「Large Icons」）。在「Large Icons」檢視模式中，您可很方便地直接透過圖示看到預覽影像。

若您想在作品中加入視訊，請按住滑鼠左鍵，將視訊或點陣圖檔拖動到編輯區中的軌道上。在播放編輯區中的內容時，所有軌道上的視訊以及影像素材（包含特效）都會以即時的方式播放。

視訊及影像物件可像音訊物件一樣進行編輯：您可用滑鼠點選並移動視訊及影像物件、調整物件上方兩側的控制點製造影像漸入或漸出的效果，或者以物件上方中間的控制點調整亮度等。

9.1.3 精簡物件顯示

您可利用「TAB」鍵切換兩種物件顯示模式。精簡顯示物件的模式並不會將每個畫格顯示出來，可節省作業所需的記憶體並提昇整體效能。以 TAB 模式顯示時，能大幅提升在編輯區中捲動或縮放的速度。在視訊螢幕裡的畫面將不會因為變更為精簡模式而有所影響。

9.1.4 視覺效果

您可以在本軟體中載入所謂的視覺效果檔（.vis files）。程式是依據聲音來源創造出視覺效果的圖形，圖形會依據音樂的波形而變化。

就像音訊物件一樣，您可用相同的方法載入視覺效果物件。「Audio & Video Effects」的按鈕就位於媒體庫（Media Pool）上方的功能表中。

「Visual」子選單中包含了許多新增的演算法，能夠自動建立許多變化豐富的動畫。您可以將其拖動到編輯區中的音訊物件上，試試全新的播放效果。如果用滑鼠點選不同的視覺效果，您可在視訊螢幕上看到電腦動畫是怎麼依據音樂的內容而有所變化。

視覺效果物件可被用來做為視訊或是影像物件，您可將視覺效果從媒體庫（Media Pool）中拖動至編輯區中，並以您喜愛的方式編排。

9.1.5 搜尋視訊畫面（Video scrubbing）

滑鼠操作模式中搜尋視訊畫面的功能，能非常方便地尋找視訊物件中的畫面。按下滑鼠操作模式工具列中的「scrub」模式：

將滑鼠移至視訊物件上方，會發現游標變成「擴音器」圖樣，若按住滑鼠左鍵向左右拖動，視訊物件及所有特效將依滑鼠移動的速度及位置播放。如此就能快速找到需要編輯的位置。

9.1.6 分離音訊及視訊素材

若匯入的視訊檔也帶有聲音,但想要解除視訊檔的影音同步,您可使用【Edit】功能表中的「Ungroup」功能使其分離成兩個獨立的物件,這樣您就能分別單獨編輯音訊及視訊物件。若您要重新群組視訊及音訊,選取您要群組的視訊及音訊檔,接著使用【Edit】功能表中的「Group」功能,即可把視訊及音訊物件群組在一起。

9.1.7 視訊效果

當您在視訊或點陣圖物件上方按下滑鼠右鍵時,您可透過跳出的功能表選擇視訊效果。您也可以利用視窗上方的【Effects】>「Video」選擇此功能。一般來說,您可指定視訊或點陣圖物件所套用的效果組,例如混合模式中的「stamping」、「additional color cycle」效果及「double speed」等。

如果數個視訊或點陣圖重疊時,MAGIX「酷樂大師」會以從上到下的方式進行運算。**接近頂端的視訊軌作為背景,根據設定不同,此背景視訊會被下方的物件重疊或是混合。**

要做出舞者在景物前跳舞的畫面,您應將景物檔放在第一軌,而舞者在第二軌。在舞者的畫面上套用 Blue Box 效果,讓舞者的畫面能在景物前看起來更加清楚。

9.1.8 視訊效果操作

視訊效果儲存在【Video FX】目錄中,您可使用媒體庫中的按鈕開啟。所有的視訊效果均有預覽功能,並且可拖放至編輯區中的視訊及圖片上。

9.2 視訊控制器(**Video Controller**)

在您經由【Effects】功能表,或進階功能選單(對視訊物件按右鍵)選擇視訊效果(Video effect),就會開啟視訊控制器(Video controller)視窗:

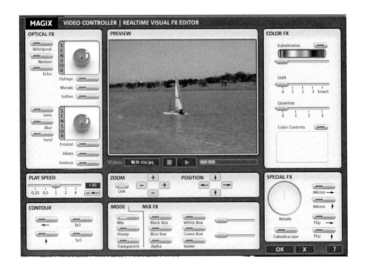

視訊控制器可用來編輯並組態視訊效果。第一個畫面會顯示在視訊控制器的螢幕中。

　　使用播放及停止鍵開始或停止播放視訊物件，若您有設定視訊混合效果，整個物件會與編輯區中的背景視訊循環播放。您能使用滑桿快轉或反轉視訊到您想要的位置。

9.2.1 基本按鍵說明

OK	視訊控制器直到按下「OK」鍵後才會套用設定，並會關閉視訊控制器。
X	按下「x」鍵放棄設定並關閉視訊控制器（中斷處理）。
?	會開啟視訊控制器的說明檔。

9.2.2 OPTICAL FX 功能區塊與效果按鍵說明

SENSOR	您可使用滑鼠以直覺式的方式改變感應區，圖表及其效果設定會隨著改變。
Whirlpool	將影像以 S 型扭轉。
Motion	增強影像中移動的部份。
Echo	移動中的影像會產生視覺化的「回聲」，先前的影像會靜止不動並會變淡，直到完全消失。
Fisheye	畫面被轉變為魚眼鏡頭失真的影像。
Mosaic	視訊由不同的影像組成，並將其重組為馬賽克形式。

Soften	將影像加上柔焦效果。
Lens	影像的邊緣會極度失真。
Blur	使影像模糊。
Sand	為影像加上顆粒效果。
Erosion	影像被分解為小的矩形，並以「磁磚藝術品」的方式重組。
Dilate	影像會被分解為類似細胞的元素。
Emboss	強化影像邊緣。

9.2.3 Play Speed 功能區塊

可使用滑桿調整播放速度，當設定值為負時，視訊會反向播放。若播放速度增加，則編輯區裡的物件長度會自動縮短。

※ 小提示

由於影片的音軌無法反向播放，您必須先將影像及聲音分離。

9.2.4 Contour 功能區塊

影像會被縮減成兩種輪廓尺寸（3×3 或 5×5），可選擇垂直或水平輪廓。

9.2.5 Zoom/Position 功能區塊

在「Zoom」下方，您可以水平或垂直縮放影像。啟動「Link」，可同步進行水平及垂直縮放，而不改變畫面比例。「Position」可將影像朝任一方向移動（您也可直接使用滑鼠點選視訊移動）。

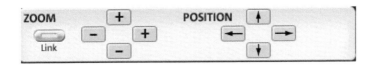

9.2.6 Mix FX 功能區塊

此部分具有可用來混合前景與背景影像，以製造重疊效果的功能。作為背景視訊的物件必須放在前景物件的上方軌道。所有的位於藍色區域的混合效果，均可使用兩個滑桿控制器調整設定。

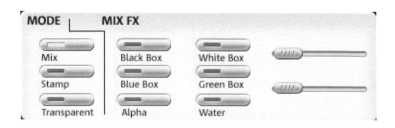

Mix	此按鈕可混合兩個視訊，使用此控制器，可製造非常細微的漸變效果。
Stamp	目前所選取的物件會覆蓋在軌道中的視訊上，當下方視訊只佔用部分畫面時，此功能才有作用，否則只看得到下方的視訊（目前所選擇的）。應該先縮小物件，或使用編輯功能移動物件。
Transparent	可改變透明度。可透過下方軌道看到上方視訊。
Black Box　White Box　Blue Box　Green Box	此功能可將兩個視訊合而為一，被選取的視訊會套用在軌道上，並去除黑色／藍色／白色／綠色的區域，使其變成透明狀態。使用此功能，您可將事先在藍幕（或為綠色、白色或黑色）前拍攝的人像與風景合成。
Alpha	此效果可將鄰近的兩個視訊軌道，透過視訊的明亮度控制漸變效果。新增的視訊應直接放置於 alpha 合成軌的上方或是下方。若 alpha 合成物件為黑色，則會顯示上方的視訊，然而若是白色，則會顯示下方的視訊，灰色則可同時顯示兩個軌道，混合兩個視訊軌。若為其他顏色，則由顏色的明亮度控制。

9.2.7 Color FX 功能區塊

Substitution	以 RGB 的混色法為基礎，藉由紅、藍、綠的交換，產生超現實的效果。
Shift　0 1 2 3 Invert	顏色更大幅度地對比，藍色會變成紅色，而綠色則變為紫色。
Quantize　0 1 2 3	根據設定不同，顏色會被調整至較接近的色彩，會降低整體的色彩數，可產生格線及圖案的效果。
Color Controls	使用四個滑桿控制器，可個別調整每個物件的焦距、明亮度、對比及色彩強度，就像在調整電視一樣。

9.2.8 Special FX 功能區塊

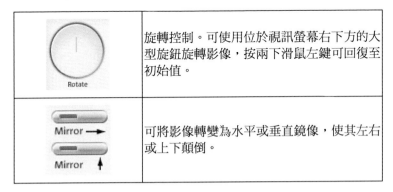

Rotate	旋轉控制。可使用位於視訊螢幕右下方的大型旋鈕旋轉影像，按兩下滑鼠左鍵可回復至初始值。
Mirror →　Mirror ↑	可將影像轉變為水平或垂直鏡像，使其左右或上下顛倒。

	將上方或左半邊的物件摺疊至下方或是右半邊。
	左上角的影像會以水平及垂直的方向鏡射。

9.3 擷取視訊

　　MAGIX「酷樂大師」支援所有 USB 視訊攝影機、繪圖卡、視訊卡或是相容於 DirectShow 的視訊卡。

　　請將視訊錄影機或其他裝置連接至視訊卡、電視卡或是繪圖卡的視訊輸入端子。若您的介面卡有音訊端子，則可作為擷取或是播放聲音之用。如此在播放或擷取冗長的視訊時，不會發生影音不同步的情形。

　　錄製類比訊號的方法如下：

1. 選擇【File】功能表中的「Video recording」，會開啟視窗：

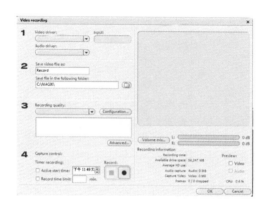

2. 若您有多張視訊卡或音效卡，在視訊錄製對話框裡，選擇正確的視訊卡及音效卡驅動程式。視訊預覽框會馬上顯示出來。

3. 命名擷取的檔案，以便稍後能方便找到檔案。

4. 您現在可以用下拉式選單選擇錄影品質，預設值為您的電腦系統能支援的最高品質。

5. 現在請按下「Record」鍵開始擷取，錄製完畢請按下「Stop」停止。請留意掉格（Drop Frame）通知，例如若每分鐘超過 10 個掉格，視訊品質將下降，電腦也將負荷過大。

6. 按下「OK」結束視訊擷取對話框，您可在編輯區中檢視您擷取的
檔案。

7. 要確認擷取內容，可按下空白鍵播放視訊。

9.3.1 視訊壓縮

壓縮過的視訊資料以 AVI 的格式儲存，AVI 代表了「音訊及
視訊交錯」（Audio and Video Interleaved），也就是混合影像及
聲音。當您想獲得高品質檔案同時不佔太多空間時，您需要使用
高壓縮比。當您處理一秒 20 MB 資料量的視訊檔時，使用 1:10
的壓縮比，可將檔案壓縮至一秒 2 MB 左右的大小。高品質視訊
系統只支援二到三倍的壓縮比，也就是說一秒 10 MB 的檔案大
小，同時本軟體也可使用未壓縮的檔案。MAGIX「酷樂大師」也
可完整處理高解析視訊資料。使用 MAGIX「酷樂大師」，視訊
資料將以未壓縮的格式處理—所有特效、場景混合等均以高品質
格式處理。當播放許多視訊和即時運算特效時，視訊可能以較小
的畫面顯示，然而這並不會對最後輸出產生影響，影片輸出時是
一格一格運算的。

9.3.2 播放時出現雜訊或不正常播放

當播放時，若您的螢幕閃爍或是不正常，請不要擔心，最後
完成的成品將不會出現這些雜訊，並正常播放。別忘了 MAGIX
「酷樂大師」以即時運算方式處理所有特效，這可讓您即時看到
套用在影片上的特效，有些特效即使在配備良好的電腦上，也需

要大量的系統資源，您的個人電腦因此並無法獲得穩定而持續的視訊串流。唯有在您運算並輸出燒錄至 DVD 等媒體上之後，您才能獲得沒有雜訊的完美視訊。因此，您應先在本軟體中編輯處理未加上特效的原始版本，如此您將可快速地編輯您的影片。到了製作後期，您可在視訊上加上特效，賦予影片有如好萊塢般的視覺效果！

9.3.3 使用 AVI 影片時的提示

AVI 格式（Audio Video Interleaved）並不是一個最適合的影片格式，其傳輸影音資料至程式的協定並不精確。編碼（編碼器／解碼器）實際上定義了您所使用的格式，編碼可用特殊的格式壓縮音訊／視訊，並以特殊的編碼讀取，在影片播放時進行解碼。

具體來說，電腦所產生的 AVI 檔只能在安裝相同編碼的電腦上載入並播放。

許多像是 Intel Indeo Video 的編碼已經成為 Windows 標準的安裝選項，但並不包含其他如 DivX 等現在流行的編碼格式。如果您想在其他電腦上播放利用這種格式進行編碼的檔案，您需先在其他電腦上安裝此編碼，最好的方法就是當您在製作視訊光碟時，把您所使用的編碼器安裝檔一起燒錄在光碟中。

當您使用舊型的視訊剪輯卡時或許會遇到一些編碼上的問題，有些編碼只能與特定的硬體搭配使用，像是 AVI 檔與能在製作檔案的電腦上播放。如果可能，請避免使用此類編碼。

9.3.4 建立網路視訊

在【File】功能表裡的「Export arrangement」子功能表中，可找到如 RealVideo、Windows Media 以及 Quicktime Movie 等網路視訊格式編碼。當您選擇其中一種編碼時，您的作品就會被轉換為您所選的編碼格式。

網路視訊格式在下列兩方面與 AVI 格式不同：

（1）**支援視訊串流**：現今的網路瀏覽器可邊下載邊播放 RealVideo、Windows Media 以及 Quicktime 等影像格式，然而一般的 AVI 檔必須完整下載後才能開始播放。

（2）**較低的資料量**：網路視訊格式，尤其是 Real Video，均已針對網路播放進行最佳化，大幅縮減資料量。在輸出格式設定對話框裡，您可選擇視訊的資料傳輸量（如撥接數據機或是寬頻網路）。若您使用 Windows Media 或是 Quicktime 格式，請選擇一個適合的編碼，並選擇較低的解析度降低資料傳輸量。

9.3.5 使用 TV-out 輸出視訊

具有 TV-out 功能的視訊卡及繪圖卡可直接將視訊輸出到外部的錄影裝置上，當您使用外部裝置錄影時，請以全螢幕播放您的作品。

 小叮嚀

有些繪圖卡在電腦啟動前連接電視或是錄影機才會啟動 TV-out 功能。

按下 Alt+Enter 鍵將視訊螢幕切換至全螢幕模式，並按下空白鍵開始播放視訊。您可以直接播放作品中的視訊，然而當 CPU 因即時運算音訊及視訊特效時，負載過重可能會導致錯誤。

若無法直接播放視訊而避免發生錯誤，建議您將作品輸出成 AVI 格式，並新開一個檔案，載入 AVI 檔案，如此可順利播放視訊。您可使用【Edit】功能表中的「Audio mixdown」功能，將多個音訊軌合併成一個軌道。

9.4 字幕編輯器（Title editor）

9.4.1 文字物件及字幕預設格式

MAGIX「酷樂大師」的字幕功能讓編輯及加入字幕變得非常簡單！此功能可讓您能非常輕鬆地使用在「Audio FX」頁面中，製作卡拉 OK 或是為影片加上字幕的功能。

本功能中最基本的是 Titles 目錄，此資料夾可在 MAGIX 酷樂大師主程式資料夾下面找到。您可透過媒體庫（Media Pool）下方的「Titles」按鍵存取此目錄，此目錄中包含了數種字幕預設範本。若要在您的作品裡加入並編輯字幕，請依循下列步驟：

1. 選擇一個 RTF 檔，並將其拖動至編輯區中的軌道上，軌道上將顯示一個 RTF 文字物件。您可透過此物件看到字幕的外觀以及字幕所使用的效果。

2. 一旦您找到適合的字幕格式範本，拖動到編輯區中的軌道上，軌道上將出現一個代表字幕物件的區塊。

3. 字幕編輯器（Title Editor）將自動開啟。您關閉視窗之後，可用滑鼠左鍵在物件上方雙擊打開此視窗（或按下滑鼠右鍵，選擇進階功能表中的「Title Editor」）。

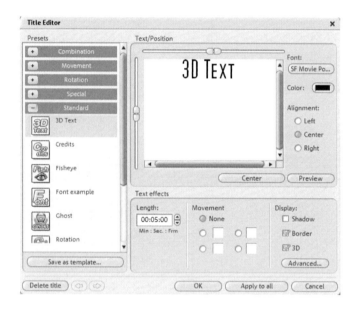

　　字幕編輯器能讓您製作字幕或是工作人員名單，以各種不同字型及顏色顯示。

　　選單預設：選單中包含媒體庫（Media Pool）中「title」目錄的字幕範本，您可試試這些樣本中不同的效果及字樣設計。這些預設範本放在不同的子資料夾中，您可透過圖示及解說找到您想要的範本。

9.4.2 功能鍵說明

Save as template...	您可儲存您自訂的設定為範本，這將使您日後可輕鬆地從媒體庫中（Media Pool）套用設定。
文字／位置	在編輯器裡輸入您所需要的字幕內容，使用文字框左方及上方的捲軸調整文字於畫面中的位置，您可任意調整垂直或是水平的位置。若您選擇了動態字幕，這個位置代表起始的位置。請注意，動態文字起始點的預設位置在視訊框外，但您也可以調整起始的位置。
Font: SF Movie Po...	您可在這裡選擇字型、大小、顏色或字型樣式。
Color:	您可使用此按鈕選擇您要的顏色。如果您想要單獨改變個別文字的顏色，請用滑鼠選取您要改變的文字，接著選擇您要的顏色。如果沒有選取特定文字，整段文字的顏色都會被改變。
Alignment: ○ Left ◉ Center ○ Right	指定字幕靠左、靠右對齊，或是置中。
Center	按下「Center」鍵可將字幕回到畫面正中央。
Preview	此按鈕可啟動視訊螢幕中的字幕預覽功能，視訊軌中的影像將同步播放。若您選擇動態字幕，結果也將呈現在預覽視訊框中。您可隨時按下「Stop」中斷預覽。

9.4.3 文字效果（**Text effects**）區塊

　　您可增加動態、3D 陰影及 3D 特效等效果，也可以增加文字外框。這些設定皆可利用「Advanced」做細部調整。

您可在這裡設定顯示字幕的時間長度。

若完成設定，請按下「OK」關閉字幕編輯器。

第十章

合音天使就在身旁

‹‹ Harmony Agent 和弦感應器 ››

　　「Harmony Agent」和弦感應器是用來分析和弦的工具。可由【Effects】功能表＞「音訊」＞「Harmony Agent」來開啟。當開啟「Harmony Agent」時，會先分析音樂的軌道。「Harmony Agent」會試著自動辨認出音樂中每一拍的和弦。因此，正確的拍子資訊對「Harmony Agent」而言是很重要的。

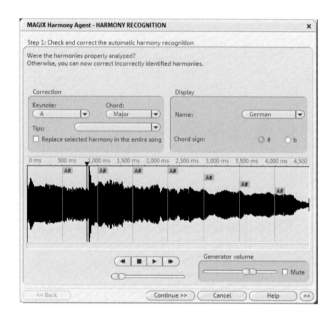

10.1 步驟 1：檢查並修正自動和弦辨識（automatic harmony recognition）

接下來會自動播放，以進行和弦確認工作。基本的操作如下：

Generator volume / Mute	調整 Generator 音量，用「Mute」取消 Generator 的和弦聲。
播放控制按鈕	控制音樂軌道的播放與停止。
滑桿	讓您快速移動到某一個段落。

在分析之後，您可以手動修正那些不正確的和弦。以下是注意事項：

（1） 在 wave 中以滑鼠左鍵選取要修改的綠色和弦標記，若您想選擇多個和聲標記，請按住 shift 鍵不要放＋滑鼠來選取。

（2） 在選取的和聲記號上按右鍵，就會顯示一個轉換和弦調性選單，最初認可的和聲會用一個「＊」來標記。修改後和弦標記會由原先的綠色改為黃色。

（3） 若您要的調性沒有出現在選單中，您可以從清單的「Correction」這部分選取正確的 Keytone 和 Chord：

若您確定整首歌曲中的和弦都是正確的，您可以使用「Replace selected harmony in the entire song」這個選項。其實 major 和 minor 和弦弄混淆是很常見的錯誤。

（4） 您可以在不同的和弦記號顯示方式（Display）中做選擇：

您能使用德文（German）、英文（English）或是羅馬記號（Romanian）來為音符命名。利用「#」鍵，所有的音符會以「升記號」來顯示（C#、D#、F#），利用「b」鍵則會顯示降記號。

一旦您確定所有的和聲都設定正確，請點選「Continue」。

10.2 步驟 2：使用和弦辨識（harmony recognition）

在輸出選項（Output Options）有兩個選擇：

Create chord symbols in arrangement	在作品建立和弦記號。
Save harmony information in the audio file	在音訊物件中儲存和弦資訊。

若您覺得已經調整完畢，按下 ⬭ Apply ⬭ 就能套用設定。

還有兩點注意事項：

1. 您可以在作品中創造圖片物件，在視訊螢幕（video monitor）中，圖像化的和弦顯示會和音樂同步。

2. 您可以用音訊檔案來儲存資訊，這能使本次的和弦在以後也能使用。例如，您想在時間軸中顯示和弦的資訊（【Edit】＞「Display Object Maker」＞「Harmony」）。

第十一章
聚集全場焦點

◀ Live DJ 秀 ▶

11.1 現場演出模式（Live mode）

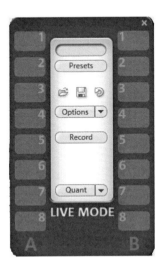

MAGIX「酷樂大師」的「Live Mode」，能讓您即時編排作品：在播放期間，您可以由電腦鍵盤來設定作品中取樣的位置，將 MAGIX「酷樂大師」變成可直覺操作的樂器。

11.1.1 如何操作？

您能將循環樂段（loop）放在兩個虛擬播放台上，虛擬播放台上可放入多達 16 個音色。鍵盤樂器就能立即現場演奏，當您在錄音時，這些循環樂段（loop）就會自動放在空軌道上。

11.1.2 現場演出模式 A（**Live Table A、B**）

您可以在兩個播放台（或取樣台）上編排您的歌曲，就像 DJ 將兩個轉盤混音一樣：

Live A 和 Live B，每個模式都能容納 8 個循環樂段（loop）。

11.1.3 創作一個短作品

（1）選擇循環樂段（**Selecting loops**）：從媒體庫（Media Pool）中選擇您想要使用的取樣，將他們分別拖動到播放台的介面上，再放開滑鼠鍵。您可以交替點選「Live A」和「Live B」按鈕，將選取的循環樂段（loop）放在播放台上。

（2）播放（**Playing**）：在播放之前，試一試不同的取樣素材，如此您就會知道那個取樣素材放在那個位置。利用鍵盤字母區上方的數字鍵 1-8，您可以控制左邊的控制面板——Live A。用鍵盤右方的數字區控制右邊的控制面板（Live B）。

（3）**錄音（Record）**：現在啟動錄音鈕，當您按下控制左右面板的數字時，所使用的取樣素材會被放在作品裡。您馬上就會有一個軌道的基本架構，即使在作品播放時，您也可以啟動現場演出模式（Live Mode）的錄音功能。

11.1.4 使用 MIDI 鍵盤控制

外部的 MIDI 鍵盤也能用來操作播放控制面板，C1-G1 的 MIDI 音符，用來操控控制面板左邊（Live A）的 1-8 按鈕，C5-G5 的 MIDI 音符，用來操控控制面板右邊（Live B）的 1-8 按鈕。

您可由【File】>「Settings」>「Playback parameter」（或按「P」鍵）來選取使用的 MIDI 驅動程式播放。

11.2 現場演出模式（**Live Mode**）的設定

11.2.1 選項（**Options**）

Reset	將選項設定回到最初的數值。
Track per table	在此能設定軌道最大的數量，或設定為不限制（Free）。
Synch（preset）	在此能切換同步模式（synch mode），同步模式（synch mode）能使由面板按鈕啟動的取樣，自動對準格線（grid）。若取消同步模式（synch mode），則可移動循環樂段（loop）的開頭到任何您想要的位置。

11.2.2 預設（**Preset**）

在 MAGIX「酷樂大師」裡提供許多不同的預設音樂素材組合，依照不同的速度來區分（100, 125, 135, 140, 90 bpm），就能由此將預設的素材組合載入。不過首先您必須先從媒體庫（Media Pool）中的「Sounds & Videos」選取一種音樂風格，再來由這裡選擇素材組合的速度。

11.2.3 按鍵說明

📂	此按鈕能讓您載入您自己或是已做好的現場設定。
💾	此按鈕能儲存您當前的音樂素材組合設定。
↩	恢復上個動作。
Record	錄音鍵。
Quant ▼	有四分音符和八分音符兩種對拍校正選擇。

11.2.4 錄製現場的混音

若啟動「Write real-time audio to wave file」這個選項，整個作品就能同時現場混音和錄製。（【File】＞「Settings/Information」或 P 鍵）。

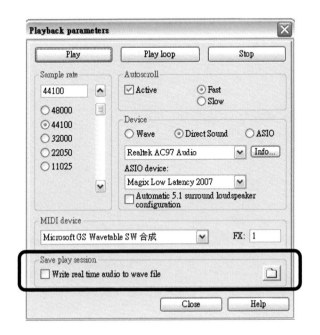

附錄一

Music Manager 音樂總管

1.1 主操作畫面介紹

首先請按下桌面「Magix Music Manager」小圖示來啟動程式：

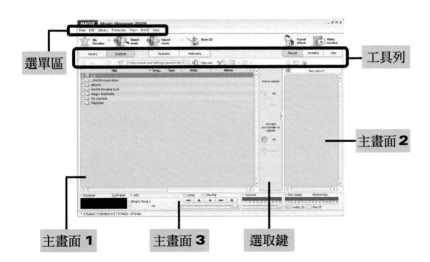

選單區　　工具列

主畫面 2

主畫面 1　　主畫面 3　　選取鍵

最常使用的功能應該是播放音樂的功能，只要三步驟就可完成：

1. 從主畫面 1 中（如同檔案總管）找到欲播放的歌曲。

2. 利用選取鍵將歌曲加入至主畫面 2（播放清單）。

3. 利用主畫面 3（播放台）的播放鍵就可以播放音樂了。

1.2 【File】功能表

New playlist	開啟新的播放清單。
Load playlist	載入舊的播放清單。可載入*.PLR 和*.ALB 格式的播放清單。
Save playlist	儲存播放清單。接著會開啟視窗，您可更改儲存路徑（Target path）、檔案名稱（File name），填寫相關資訊如藝人（Artist）、專輯名稱（Album）、發行年份（Year）、相關註記（Comment）。還有下拉式選單可以選取音樂類型。
Save playlist as	另存播放清單。
Import playlist（m3u）	匯入播放清單。可匯入*.M3U 和*.MPL 格式的播放清單。
Create m3u playlist	建立（匯出）播放清單。
Export playlist	匯出播放清單，選擇「Export playlist as audio files」，接著會開啟下列編碼器設定視窗：您可輸入欲儲存的檔案名稱，並選擇要匯出的檔案格式（下拉式選單），之後按下開始（Start）就會開始轉檔儲存。
Print center	列印中心。在本軟體不提供這項功能。
Burn CD	燒錄光碟。隨後會開啟視窗，您可選擇要燒錄的光碟格式，共有四種：Audio CD （音樂 CD）、Data CD（資料 CD）和 Data DVD（資料 DVD）、CD copy（CD 複製）。以 CD Audio（音樂 CD）為例，會再開啟次視窗，選擇您要燒錄之最大速

	度（下拉式選單）。確認後按下 Write 開始燒錄。燒錄完畢會出現以下已成功完成燒錄的訊息框。
CD recorder	CD 燒錄器。又有兩個選項，CD Drive Info（光碟機資訊）和 CD Disc Info（光碟資訊）。
FreeDB	有兩個選項-「Get track information from FreeDB」和「freedb.org CD /info/submit」。其中「Get track information from FreeDB」是您可透過這個指令，從 FreeDB 網站來獲得音軌資訊；「freedb.org CD /info/submit」則是上傳光碟資訊至線上音樂資料庫（freedb.org），您可以透過這個功能，將您的音樂專輯相關資訊上傳至免費的線上音樂資料庫（freedb.org）
Options	這裡共提供了十三種設定，包括一般選項（General options）、瀏覽器（Explorer）、資料格式（Data formats）、路徑設定（Path settings）、音訊（Audio）、視訊（Video）、數位版權管理（Digital Rights Management）、網路電台（Webradio）、播客（Podcast）、CD 設定（CD Settings）、可攜式播放器（Portable players）、網路資料庫（Internet database）、資料庫（Library）。詳細敘述見後續說明。
Exit	代表要關閉程式，會先出現以下對話框，詢問是否要將現行之播放清單存檔，您可視情況需要動作。結束前會啟動一個提示視窗，告知本程式的進階軟體--「MP3 maker」的相關功能提示。下方有兩個按鍵:「Buy Now」會自動連結至至 MAGIX 公司 MP3 maker 產品介紹頁；「Continue」會離開 Music manager 程式。

關於 Options 之頁面說明如下：

1.2.1 一般選項（**General options**）

Load the playlist that was last opened when starting the program	當開啟程式後載入上次使用的播放清單。
Show tool tips over the function keys	使用功能鍵時同時顯示工具提示。
Close convert dialog automatically	自動結束轉換（convert）視窗。
Open encorder settings dialog before converting	轉換前開啟編碼器設定對話框。
Switch off manual animation	切換關閉選單動畫。

1.2.2 瀏覽器（**Explorer**）

Show ID3 tags as names in Explorer	於瀏覽器中之名稱以 ID3 Tags 顯示。
Show ID3 tags as names in Playlist	於播放清單之名稱以 ID3 Tags 顯示。

1.2.3 資料格式（**Data formats**）

下拉式選單中有三種選項，每個選項中列出許多種檔案格式，當您選取一些格式後，將來當您開啟這些格式的檔案時，就會由「音樂總管」來開啟。

Audio file type	當中有 14 種檔案格式。
Photo file type	當中有 38 種檔案格式。
Video file type	當中有 5 種檔案格式。
Filetype MAGIX	當中有 6 種檔案格式。

1.2.4 路徑設定（**Path settings**）

這是關於暫存檔（temporary file）、同步化檔（Sync-folder）、播放清單（Playlist）、轉檔的標準資料夾（Standard folder for converting）、Podcast 下載目標資料夾（Target folder for Podcast Downloads）的預設存檔位置，若您希望另設儲存位置，可以按下 📁 按鍵來變更路徑。

1.2.5 音訊（**Audio**）

您可利用「＋」、「－」鍵來調整音訊緩衝（audio buffer）和硬碟緩衝（harddisc buffer），並可以滑桿調節延遲度（latency）的大小。緩衝愈大可讓電腦運行愈順暢，延遲度愈小可讓操作過程聲音不受遲緩。但須視您電腦的等級而定。Sound device Master 可讓您選擇要使用的音效卡。

1.2.6 視訊（**Video**）

Play video	播放視訊。
Automatic Video Playback Optimization	自動視訊播放最佳化（不使用音頻／影片效果來改善呈現方式）。
Correct aspect ratio	校正外觀比率。
Increase half frams to dull frams, if possible（deinterlace）	盡可能補償半個畫格成整個畫格（去交錯）。
Freferred resolution for DV-video	DV 視訊最愛之解析度；利用下拉式選單來選擇視訊解析度。
Photo settings	相片設定。

Stretch small pictures	縮放小圖片。
Save photo optimization (*.jpx)	儲存相片最佳化（存成 .jpx 檔）。
Show tools list in fullscreen mode with a mouse click	以滑鼠讓全螢幕模組顯示工具列。

1.2.7 CD 設定（**CD Settings**）

CD Drive	CD 光碟機。
Access Mode	有 normal、sector sync 和 burst 三種選項。
Maximum sectors per read	每次讀取皆為最大區段。
Number Sync Sectors	同步區段數目。
Test audio capabilities	有 always、first title 和 never 三種選擇。
Spin Up Mode	也有 always、first title 和 never 三種選擇。
Spin Up Time	設定 spin up 時間。
Enhanced error detection	進階錯誤偵測。
allow Spin D own on error	允許 Spin Down 錯誤。
no strict error checking	無限制錯誤檢查。
generate statistic analysis of read attempt	建立嘗試讀取之統計分析。
minimum read attempts	最低嘗試讀取。
maximum read attempts	最高嘗試讀取。
format	格式。

1.2.8 可攜式播放器（**Portable players**）

Device properties	裝置屬性。
Intensify search for portable devices（only recommended if your device is not recognised）	搜尋更多更好的隨身裝置（建議當您的隨身裝置無法被辨認出時才啟動它）。
Conversion while transporting data to the portable player	當傳送資料至隨身器時轉換。
None	不轉換。
Conversion only in case of non-supported types	僅發生未支援之類型時就不要轉換。
Convert always	永遠都轉換。
Encorder options	編碼器選項。

1.2.9 網路資料庫（**Internet database**）

Manual search selection	手動搜尋選擇。
Acknowledge found CDs	感謝發現 CD。
Automatic Freedb.org online search	自動於線上 Freedb.org 網站搜尋。
Advanced settings	進階設定。
Minimum reliability（0-100）	最低可靠度。
Length of fingerprint（sec.）	音樂指紋長度（秒）。
Position deviation（sec.）	位置偏差（秒）。
Select the best entry automatically	自動選擇最佳輸入。

1.2.10 資料庫（**Library**）

Behavior of new file	新檔案反應。
Automatically updating Magix Media database	自動更新 Magix 媒體資料庫。
Backup of files	檔案備份。
Start the assistant for supporting backup copies	開始支援備份複製助理。
Manually excluded files are made available once again for backup copies	再次為備份複製來手動製作唯一的檔案。
Searches for older program versions in order to add their database information and favorites	搜尋較舊版本的程式以加入它們的資料庫資訊和我的最愛。

1.2.11 數位版權管理（**Digital Rights Management**）

Automatically purchase /activate DRM licenses	自動獲得／啟動 DRM 授權。
Purchase/activate license without opening a browser window	無需打開瀏覽器視窗就獲得／啟動授權。
File path to the backup of the DRM	備份 DRM 授權之路徑。
Play exclusive protected audio files（for example, with sudden silence during playback of lists of protected audio files）	播放唯一受保護之音樂檔案（以避免因播放授權保護之音樂檔案時突然無聲）。
Writing the protected audio file before burning to a cache （reduces the risk of errors that can occur when burning real-time DRM protected audio file）	在燒錄前將受保護之音樂檔案寫入電腦快速緩衝儲存區（當進行受 DRM 保護之音樂檔案之即時燒錄時，可減少造成之錯誤風險）。

1.2.12 網路電台（**Webradio**）

Internet connection	網路連結。
Standard (like Internet Explorrr)	標準（如同網路瀏覽器）。
Direct Internet connection	直接進行網路連結。
Proxy	直接輸入 proxy 伺服器。

1.2.13 Podcast

Podcast subscription	Podcast 申請。
Automatically download new titles immediately	當有新節目時自動下載。
Notify when new titles are available	當有新節目時先通知我。
Search for new titles for xxx Miniutes	xxx 分鐘就搜尋新節目一次。

1.3 【Edit】功能表

Properties（ID3）	屬性。您可以在此輸入歌曲的所有相關資訊。
Search title info online (Audio ID)	線上搜尋歌曲資訊。您須先將網路連線裝置連接好，再執行本指令。等待搜尋後，若有搜尋到歌曲資訊，就會出現訊息視窗。
Cut titles	本程式並未提供此功能。MAGIX「MP3 Maker」才具有此功能。
Save/export selected	僅儲存／匯出選取。
Save/export all	儲存／匯出全部。
Send as mail	以 mail 傳送。
Auto DJ	本程式並未提供此功能。「MP3 maker」才具有此功能。

DRM license	DRM（Digital Right Management）授權。共有三種指令：Acquire/activate license（獲得／啟動授權）、Create license back-up（建立授權備份）、Restore license（恢復授權）。
Select all	選擇全部。
Cut	剪下。
Copy	複製。
Insert	插入。
Delete	刪除。
Rename	重新命名。
New folder	新增資料夾。
Copy into folder	複製到資料夾。
Show playlist in Explorer	於瀏覽器顯示播放清單。
Open higher level folder	開啟更高等級資料夾。
Open windows explorer	開啟 windows 瀏覽器。
Compare ID3 tag	比較 ID3 tag。

1.4 【Library】功能表

Create Playlist from database	本程式並未提供此功能。MAGIX「MP3 Maker」才具有此功能。
Search in database	本程式並未提供此功能。「MP3 Maker」才具有此功能。
Add folder	加入資料夾。您可變更資料夾路徑。
Monitor folder	監控資料夾。按下 Add 按鍵就能將欲監控的資料夾加入，當資料夾內的檔案變更時，程式就會自動辨識這些檔案。

Optimize database	資料庫最佳化。本程式並未提供此功能，「MP3 Maker」才具有此功能。
Export for print	列印輸出。本程式不支援此功能。
Statistics	會自動統計出來您的資料庫中多媒體檔案的相關資訊。
Load database	載入既有的資料庫。
Save database	儲存資料庫。
Restore	您可以選擇恢復先前使用的某個日期。
Delete entire database	刪除全部資料庫。

1.5 【Protection】功能表

Create backup copy CD/DVD	建立備份複製 CD/DVD 光碟。
Settings	選項。本程式並未提供此功能，「MP3 Maker」才具有此功能。

1.6 【View】功能表

Video monitor	會開啟影片螢幕。
Equalizer	會開啟等化器。
Minimode	縮小模式。會關閉整個主程式畫面，縮小成一個播放器。
Always on top	永遠置頂。

1.7 【iPACE】功能表

1.7.1 MAGIX iPACE Service overview

會開啟 MAGIX 公司的 iPACE 線上服務網頁。

iPACE Online Services

iPACE Online Services from MAGIX - easy and convenient
Discover the possibilities of the iPACE Online Services. No matter
if it's photos, music or special content - we have just the right solution for you.

iPACE Online Services can be accessed directly from your running MAGIX product.
Simply navigate to the menu item "iPACE"* to launch the service of your choice or
find out more details about the advantages provided by our iPACE Online Services.

MAGIX Online Album

Your photos & videos on the Internet
Impress your friends and family with your own album website.
It's easy!

- **Website** with your photos & videos in a design of your choice
- Impressive **photoshows with effects, music, and text**
- View **photos** on your mobile phone, send **e-cards**, and more
- Incl. **MAGIX Online Media Manager**, the unique online software
 for managing and organizing your digital content and albums.

Launch service ▶□

MAGIX Online Print Service

Prints from your digital photos
Order your favorite digital photos with a simple click as high value
photo prints or printed as great photo gifts.

- Impressive prints on **high-quality photo paper**
- **Superb image quality**
- Extensive range of **photo gifts** (T-shirts, cups, calendars and

MAGIX 的 iPACE 共提供數種服務，例如：

· Online album —— 線上相簿。

· Online Print Service —— 線上列印服務。

· Online Content library —— 線上資料庫。

· Podcast service —— Podcast 服務。

· D：Magazine —— 電子雜誌。您可以在此找到 MAGIX 各
種產品的使用教學說明。

1.7.2 MAGIX Online Photo Album

MAGIX 線上相簿，有三種指令 Send selected（傳送選取）、
Send all（全部傳送）和 Send photo album（傳送相簿），無論選
擇哪一種，都會連接上 MAGIX 的線上服務網頁。請先開啟您的
網路連線設備，再選取這項功能，會開啟以下視窗：

電腦音樂認真玩
Music Maker 酷樂大師完全征服

請先進行註冊，按下上圖圈選的部份後會開啟以下視窗：

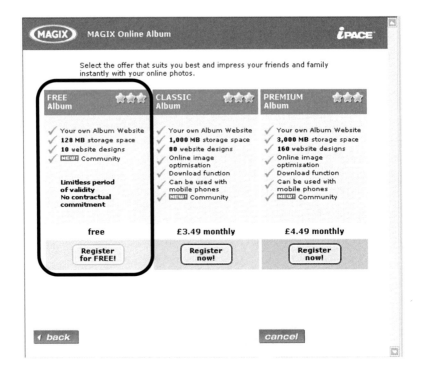

260

MAGIX 提供三種使用的方式：免費、月付 3.49 英鎊和月付 4.49 英鎊。付費愈高享有的功能愈多，您可依自己的需求來選擇。以下是選擇免費的介紹（擁有 128MB 的使用空間），選擇後出現下列畫面：

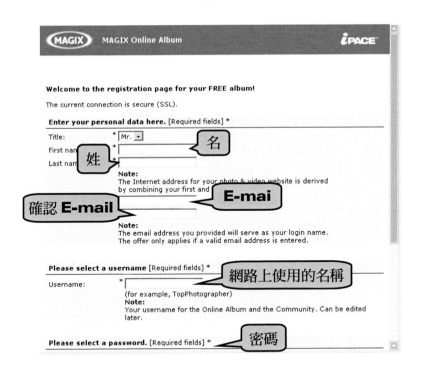

電腦音樂認真玩
Music Maker 酷樂大師完全征服

填寫完畢後按下 Continue 繼續：

顯示註冊成功！按下 Continue 繼續；並請按下「是」繼續：

您可以選擇要上傳的檔案品質，選取後按下 Continue 繼續：

　　您可以選擇相片是要在 My album（我的相簿）下的 My vocation（我的假期）資料夾內，或是為資料夾建立新的名稱，還可為資料夾加上註記（Description）。填寫完畢按下 continue 繼續：

當中有三個選項：

1. Open my MAGIX Online Media Manager：開啟我的線上媒體總管，按下後會開始連線，您就可以開始使用這個線上媒體管理工具——線上媒體總管（Online Media Manager）了！

電腦音樂認真玩
Music Maker 酷樂大師完全征服

2. View my photo & video website：觀看我上傳的相片和影
片網頁，會開啟您的專屬網頁～

3. Open the MAGIX online portal：開啟 MAGIX 線上服務
網頁。

266

1.7.3 MAGIX Podcast service

Podcast 服務。您可以免費使用這項服務。您能透搜尋引擎找到您所想要的節目類型，甚至於登記您自己的 Podcast URL。

1.8 【Help】功能表

Help	說明。點選後會出現關於本軟體的使用英文說明。
Links	連結到四個地方： # MAGIX——MAGIX 官方網站 　# Register online——產品線上註冊 　# Online workshops——線上教學 　#　freedb.org——連結到　http://www.freedb.org/ 網站
Upgrade to MAGIX MP3 Maker 11 e-version	升級至　MP3 Maker。
Search for update	更新搜尋。會先開啟下列視窗，請先開啟您的網路連線裝置，再按下 Start 開始檢查，接著輸入您註冊產品的 email 信箱後，按下 Continue 開始搜尋更新。若發現並未有更新版本，會出現對話框告知。
About MAGIX Music Manager	關於本程式的基本資訊。

1.9 「工具列」

在畫面左上方有四個快速鍵：

My favorites	我的最愛。使用方式和 windows 相同，有數種分類方式。
Search music	搜尋。但在本軟體不提供這項功能。
Export music	共有三種指令，Save/Export selected、Save/Export all 和 Export Playlists as audio files。
Burn CD	會出現燒錄對話框。

在畫面右上方有兩個快速鍵，分別是：

| Sound effects | 開啟等化器，您可以依照音樂特性，事先調整播放音樂時的等化器（EQ），這裡提供十波段的調整滑桿。或者您也可以取用預設的效果，只要按下 Preset 鍵就會出現效果清單。 |
| Video monitor | 會開啟視效螢幕，在播放音樂時您也可以同時播放視覺特效。您可按下右下方的 ID3 Info 按鍵，就可在螢幕上顯示歌曲的相關資訊。在預設(Presets)中提供了 36 種視覺特效可使用。 |

1.10 Library 資料庫

在畫面最左側會出現一排類型選單，分別是 Artist（藝人）、Album（專輯）、Year（年份）、Genre（本軟體無提供此功能）、Category（分類）、My playlist（我的播放清單），您的資料庫就能依照這些類型來歸類。

1.11 Explorer 瀏覽器

功能和介面與 windows 相似。

1.12 Podcasts

這是 MAGIX 新增的服務，您可以免費使用這項服務。

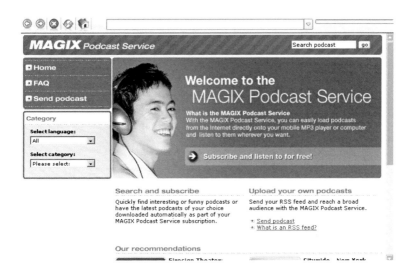

當您尋找到想要收聽的 Podcast 後，能有三種選擇：

- Listen to —— 直接開始線上收聽。
- Download —— 將檔案下載下來收聽。按下後會出現以下訊息視窗：

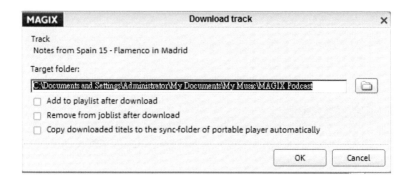

您可以在此變更要存檔的路徑。有三個選項：

Add playlist after download	當下載後加至播放清單中。
Remove from joblist after download	當下載後自工作清單中移除。
Copy downloaded titles to the sync-folder of portable player automatically	自動複製已下載的檔案至可攜式播放器的 sync 資料夾中。

按下「OK」就會開始下載。您可以在螢幕上看到下載的進度。完成下載後，可以在「我的文件」>「我的音樂」>「MagixPodcast」資料夾（這是預設的儲存路徑）中找到剛才錄下的 MP3 檔案了！

● Subscribe —— 將該 podcast 的所有節目都下載至您的電腦中。按
　下後會出現以下訊息：

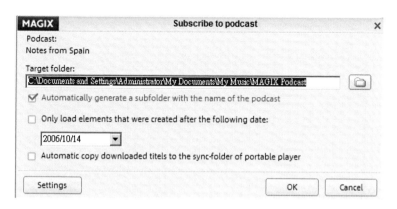

您可以在此變更存檔路徑。下面還有三個選項：

Automatically generate a subfolder with the name of the podcast	自動建立以該 podcast 為名之次資料夾。
Only load elements that were created after the following date	僅載入下列日期以後建立的節目。您可以按下這個下拉式選單，會出現以下日曆讓您選擇日期。
Automatic copy downloaded titles to the sync-folder of potable player	自動複製已下載的檔案至可攜式播放器的 sync 資料夾中。

按下「OK」後就會開始下載！

1.13 Webradio 網路電台

請先打開您的網路連線後，一段時間後就會出現網路電台列表，本軟體中提供了全球 150 個網路電台供您收聽！

Channel	▲	Genre	Type	Tra...	URL
Favorites					
104.6 RTL		top 40	WM	40 kBit	http://lsd.newmedia.tiscali-
106!8 Alsterradio		mix	WM	64 kBit	http://www.alsterradio.de/:
40 Principales		mix	WM	16 kBit	mms://a876.l783938875.c78
747AM		mix	WM	64 kBit	http://www.omroep.nl/live,
89.9 FM Chicago		mix	MP3	48 kBit	http://64.202.98.51:7240
94? r.s.2		top 40	WM	44 kBit	http://lsd.newmedia.tiscali-
98.2 Radio Paradiso		pop	WM	64 kBit	http://www.surfmusik.de/n
Antenne 1		mix	WM	40 kBit	http://lsd.newmedia.tiscali-
Antenne Niedersachsen		mix	WM	20 kBit	http://lsd.newmedia.tiscali-
Antenne Th ingen		mix	WM	32 kBit	http://lsd.newmedia.tiscali-
Antenne West		mix	WM	128 kBit	http://lsd.newmedia.tiscali-
Arrow Rock Radio		rock	WM	32 kBit	mms://arrowstream.atinet.i
B5 aktuell		info	WM	32 kBit	http://www.br-online.de/st
Bayern 1		mix	WM	32 kBit	http://www.br-online.de/st
Bayern 2		talk	WM	32 kBit	http://www.br-online.de/st
Bayern 3		mix	WM	32 kBit	http://www.br-online.de/st
Bayern 4 Klassik		classic	WM	32 kBit	http://www.br-online.de/st
Beacon FM		pop	WM	20 kBit	http://audio.musicradio.cor
Berkelstroom FM		mix	MP3	128 kBit	http://82.193.77.16:8065
BFBS Web Radio 1		mix	WM	32 kBit	mms://62.25.96.7/bfbs1
C-89.5 - Seattle's Hottest Music		mix	MP3	32 kBit	http://67.19.109.186:8000
Cadena Cien 100		mix	WM	20 kBit	mms://live.c100.edgestrean
Capri Radio		mix	MP3	128 kBit	http://212.129.204.139:8000

您可以滑鼠左鍵點選電台兩下，會出現連結視窗。但由於並非所有網路電台都有 24 小時的節目，因此可能會碰到無法連接上的現象，建議您可以試試收聽其他的電台！此外，若您想要錄下節目或是歌曲，只要按下右下角播放控制台的紅色錄音鍵，就能開啟錄音視窗。

您可以選擇錄製時間為 10 分鐘、20 分鐘、30 分鐘、60 分鐘，或數直接輸入要錄製的數字（時：分：秒），或是手動停止錄音（Manual recording stop）。若設定完成，就按下「Recording」鍵開

始錄音，若要停止錄音則再按一次「Recording」鍵就能停止錄音，最後按下「Close」關閉視窗。

　　接著您可在電腦的「我的文件」>「我的音樂」>「Magix WebRadio」資料夾中找到剛才錄下的 MP3 檔案，很方便吧！您可以隨時將來自全球網路電台的節目，或是好聽的歌曲錄下存成 MP3 檔案，再轉存到 iPod 或是 MP3 隨身碟中收聽。如此一來您不需要再使用付費的 P2P 軟體，就可以接收到來自全球最新的資訊和音樂，甚至可以讓 MP3 隨身碟搖身一變成為語言學習機，錄下節目隨身收聽學習語言！

1.14 Playlist 播放清單

　　當您將曲目加入時，播放清單中就會顯示該曲目名稱。可使用播放清單選取鍵將位於主畫面 1 中之音樂檔案選入清單中。其中 Selection 是單筆檔案選取，All 是資料夾中之所有檔案全部選取：

播放清單選取鍵

歌曲清單

1.15 Portable 隨身裝置

當您把隨身裝置（如 Flash 隨身碟或 MP3 隨身碟）與電腦連接後，就可以使用這個介面來傳輸檔案。您可使用隨身器選取鍵，將位於主畫面 1 的檔案傳至隨身器內。其中 Selection 是單筆檔案選取，All 是資料夾中之所有檔案全部選取。

隨身器選取鍵

1.16 Job

若您有訂 podcast，則會在此顯示出來。

1.17　主畫面 3

音樂播放台

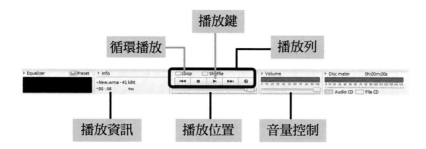

附錄二

Photo Manager 相片總管

首先按下您電腦桌面上的小圖示，接著會出現主程式畫面：

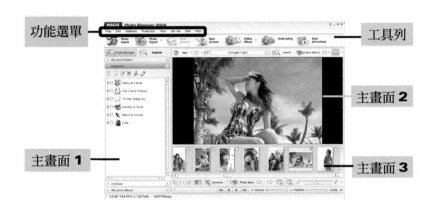

它的使用方式和音樂總管（music manager）類似，能夠以這個軟體做相片秀播放功能，也是三個步驟就能完成：

1. 從主畫面 1 中找到要播放的相片資料夾。
2. 從主畫面 2 中顯示檔案，可由主畫面 3 中確認相片是否正確。
3. 按下主畫面 4 中的播放按鍵，就會開始播放相片秀。

2.1 【File】功能表

New photo album	新增相簿。
Load photo album	載入相簿。可載入兩種格式- *.alb（MAGIX 專屬相簿檔）和 *.PLR（MAGIX 專屬播放清單檔）。
Save photo album	儲存相簿。還可為相簿註記。
Save photo album as...	另存相簿為……。
Scan	掃描。當中又有三個選項。
Scan with XXXX	這裡 XXXX 表示您的掃描機，即以您的掃描機來進行圖片掃瞄。
Select source	若您連接數個掃描器，就可以在這裡選擇其中一個掃描器。
Save automatically	表示掃描後會自動儲存掃描圖片檔案。
Export photo album	匯出相簿，當中又有兩個選項，分別為 Export photo album 和 Photo album to video。
Export photo album	匯出相簿。
Photo album to video	相簿轉成影片。相簿需含有聲音檔案才能執行此功能。
Burn CD	燒錄 CD。首先您須選擇至少一個欲燒錄的相簿，接著選取本功能後，會出現選擇視窗，您可以選擇光碟格式是 CD 或是 DVD，按下 OK 後會再出現設定視窗，按下「Burn CD/DVD」就會開始燒錄光碟。燒錄完畢會出現成功燒錄訊息框。
CD recorder	顯示 CD 燒錄器資訊。本軟體不提供這項功能。
Options	選項。在這裡提供了八種選擇頁面，分別是一般選項（General options）、瀏覽器（Explorer）、檔案格式（File formats）、路徑設定（Path settings）、音訊（Audio）、

	視訊選項（Video Options）、幻燈秀（Slideshow）、資料庫（Database）。
General options	一般選項。
Load the latest opened photo album on program start	當開啟程式後載入上次使用的播放清單。
Show tool tips over the function keys	使用功能鍵時同時顯示工具提示。
Close convert dialog automatically	自動結束轉換（convert）視窗。
Use Windows XP Photo Assistant for printing pictures	使用 Windows XP Photo Print 助理來列印相片。
Open encorder settings dialog before converting	轉換前開起編碼器設定對話框。
Switch off menu animation	關閉選單動畫。
Optimization in the photoshow monitor	相片秀螢幕最佳化。
Reset	重新啟動所有已關閉之資訊和檢查提示。
Online Service	您可在此設定其他的線上服務。
Explorer	瀏覽器。
Show ID3 tags as names in Explorer	於瀏覽器中之名稱以 ID3 Tags 顯示。
Show ID3 tags as names in Photo album	於播放清單之名稱以 ID3 Tags 顯示。
Thumbnails	小圖示區塊。
Show thumbnail	顯示小圖示。
Create thumbnails from JPGs without EXIF-Tag	無需 EXIF-Tag 就從 JPGs 建立小圖示。
For faster loading store thumbnails in separate files（cache）	於個別檔案（電腦快速儲存緩衝區）儲存小圖示以能快速載入。
Store thumbnails from external media （CDs） infollowing directory	從外部媒體（CDs）儲存小圖示至下列資料夾。

Audio comment	音訊註記區塊。
Hide audio commentary	隱藏音訊註記。
File operation（copy, move, delete…）also for linked audio comments	在檔案操作時（如複製、移動、刪除時）也連結音訊註記。
Always play with pictures	總是與相片一起播放。
Only play in photo album	僅於相簿播放。
Never play audio commentary	不再播放。
File formats	檔案格式。下拉式選單中有四種選項，每個選項中列出許多種檔案格式，當您選取一些格式後，將來當您開啟這些格式的檔案時，就會由「相片總管」來開啟： Photo file types 有 38 種檔案格式 Audio file types 有 11 種檔案格式 Video filetype 有 8 種檔案格式 Filetype MAGIX 有 7 種檔案格式。
Path settings	路徑設定。這是暫存檔（temporary file）、相片編輯器（Photo editor）和標準轉換資效夾（Standard conversion folder） 的預設存檔位置，若您希望另設儲存位置，可以按下 🗀 按鍵來變更路徑。
Audio	音訊。您可利用「＋」「-」鍵來調整音頻緩衝（audio buffer）和硬碟緩衝（hard disc buffer），並可以推桿調節延遲度（latency）的大小。緩衝愈大可讓電腦運行愈順暢，延遲度愈小可讓操作過程聲音不受遲緩。但須視您電腦的等級而定。Sound device Master 可讓您選擇要使用的音效卡。
Video options	視訊選項。
Play video	播放視訊區塊。

Automatic video playback optimization (without audio/video effects for improved perfoermance)	自動影片播放最佳化（不使用音頻/影片效果來改善呈現方式）。
Correct aspect ratio	校正外觀比率。
Increase half frames to full frames, if possible (deinterlace)	盡可能補償半個畫格成整個畫格（去交錯）。
Preferred resolution for DV-video	DV 影片最愛之解析度，利用下拉式選單來選擇影片解析度。
Photo settings	相片設定。
Stretch small pitctures	縮放小圖片。
Save photo optimizations (*.jpx)	儲存相片最佳化（存成 *.jpx 檔）。
Slideshow	幻燈秀。您在播放歌曲的同時也能播放相片秀；change pictures 的空格能輸入幾秒變換一次相片。
Soft picture fade	播放圖片柔順地漸入漸出；可自行輸入 duration（維持時間）要多少毫秒（ms）。
Propotional render	按原始圖片比例來播放。
When finished, restart from the beginning	當結束後，再從頭開始。
Database	資料庫。
Behavior of new file	新檔案反應區塊。
Automatically updating Magix Media database	自動更新 Magix 媒體資料庫。
Start	開始助理來支援備份複製。
Reset	包含手動的全部檔案將再提供一次備份。
Older program versions	較舊版程式。
Start	搜尋較舊版本的程式，以獲得它們的資料庫資訊和我的最愛。
Exit	離開。按下 Close 即可離開程式。

2.2 【Edit】功能表

File info	檔案資訊。上面記載這張相片的基本資訊。
Optimize photo	相片最佳化。在畫面右側會開啟相片播放螢幕，同時在左側會有四種編輯選項：Exposure（曝光）、Color（色彩）、Advanced（進階）、Edit creatively（創意編輯）。
Exposure	曝光程度，您可調整相片的明亮度（Brightness）和對比（Contrast），也能按下「Auto lighting」自動完成。
Color	色度，您可讓彩色相片變成黑白相片（Black & white）以及消除紅眼（Red eyes），也能按下「Auto color」自動完成。
Advanced	進階設定，您可調整相片的水平位置（Horizon）和修剪相片（Crop），可利用下拉式選單來選擇。
Edit creatively	創意編輯，有 8 種指令：Edit in detail（詳細影像編輯）、Lighten areas（選取位置亮度較亮）、Correct picture errors（校正相片錯誤）、Crop object（修剪物件）、Artistic distortion（藝術變形）、Transform into painting（轉換為圖畫）、Design title of picture（建立相片字幕）、Create panorama picture（建立全景式相片）、No preselection（無預先選擇）。
Start Photo Clinic	若您電腦經由其他軟體有安裝 MAGIX 程式，就能在此開啟它。
Record audiocomments	本程式未提供這項功能。
MAGIX Photo Clinics	若您電腦經由其他軟體有安裝 MAGIX Photo Clinics 程式，就能在此開啟它。
Save/Export selected	會開啟選取轉換視窗，可勾選多種選項。
Save/Export all	全部轉換。

Print selected	選取列印。會先出現以下提示視窗，您可依照需要勾選選項，按下 Print 就可開始列印。
Send as email	以 emai 傳送。
Show photo album in Explorer	於瀏覽器顯示相簿。
Select all	全部選取。
Crop	剪下。
Copy	複製。
Paste	貼上。
Delete	刪除。
Rename	重新命名。
New folder	新資料夾。
Copy into folder	複製到資料夾，您可選擇要複製相片的目標資料夾。
Open Windows Explorer	開啟 Windows 瀏覽器。
Rename categories	分類重新命名。
Slideshow-options	幻燈秀選項。 您可輸入相片顯示的間隔（Duration）每張要停留幾秒（s）。 若要按照原來相片比例播放，請在 Proportional render 選項打 V。 轉場（Transitions）間格設定，預設為 1000 毫秒（ms）。要啟動需在 Active 選項打 V。 若要反覆播放，請在 When finished, restart from the beginning 前面打 V。 最後按下 OK 就完成設定。

2.3 【Protection】功能表

Search in database	在資料庫內搜尋
Search the database	即僅在您定義的 database（資料庫）內搜尋。您可利用下拉式選單來選擇搜尋的條件就是搜尋自己電腦中的全部檔案。您可以先設下幾種條件再開始搜尋，按下 Start search 就開始動作。
Search hard drives	
Create database	新建資料庫。您須先規定檔案存在的資料夾位置，還有兩個選項，按下 Add 就開始新建資料庫。（注意：您以瀏覽器功能找到的資料夾會自動匯入和上傳。）
Include subfolders	包含次資料夾。
Monitor permanently	永遠監控。
Monitor folder	監控資料夾。當中會顯示所有被監控的資料夾，當檔案新增或改變時會被自動辨識出來。（注意：為儘可能提高效率，請避免監控許多次資料夾或是整個電腦硬碟。您以瀏覽器功能找到的資料夾會自動比較。）

2.4 【View】功能表

PhotoShow monitor	會開啟相片秀播放器。
FX（EQ）	本程式未提供這項功能。
Transport console	選取後操作畫面就會出現顯示播放台。
Media center	本程式未提供這項功能。
Always on top	選取後操作畫面就會永遠置頂。

2.5 【Service】功能表

在使用前請先開啟網路連線裝置：

MAGIX iPACE Service overview	會開啟 MAGIX 公司的 iPACE 線上服務網頁。
MAGIX Online Photo Album	MAGIX 線上相簿，有三種指令 Send selected（傳送選取）、Send all（全部傳送）和 Send photo album（傳送相簿），無論選擇哪一種，都會連接上 MAGIX 的線上服務網頁。
MAGIX Online Print Service	線上列印服務，同樣也有三種指令，無論選擇哪一種，都會連接上 MAGIX 的線上服務網頁。請注意本服務需付費使用。

2.6 【Jobs】功能表

當您遇到不知如何開始使用本軟體的功能時，就可以使用這個任務功能表。在這裡列出常使用的功能選項，您也可以直接由這裡使用這些功能。

1. Import	匯入。
⇨ Transfer photos from digital camera	從數位相機匯入相片。
⇨ Scan print photos	掃描紙張列印。
⇨ Create new photos automatically	自動建立新的相片。
2. Organization	組織。
⇨ Search for keywords etc.	以關鍵字搜尋檔案。
⇨ Adjust picture information	變更影像資訊。
3. Optimizing	最佳化。

⇨ Improve picture quality	改進影像品質。
⇨ Rename photo series	相片系列列重新命名。
4. Archive	存檔。
⇨ Archive picture files on CD/DVD	儲存影像檔案於 CD/DVD 中。
⇨ Burn PC photoshows CD/DVD	燒錄相片秀至 CD 或 DVD 中。
5. Share	分享。
⇨ View picture series as a PC photoshow	以電腦相片秀來檢視相片系列。
⇨ Save/Export pictures and albums	儲存／匯出影像和相簿。
⇨ Send picture files as email attachment	以 e-mail 夾檔方式傳送影像檔案。
⇨ Print pictures and albums	列印影像和相簿。
⇨ Create your own photo website	建立您的專屬相片網頁。
⇨ Get your photos developed online	線上處理您的相片。

2.7 【Help】功能表

Help	點選後會出現關於本軟體的使用英文說明。
Links	連結。有 3 個次選項，您須先將網路設備連接好才能使用。
MAGIX	會直接連接上 MAGIX 公司的官方網站。
registering online	會連接至 MAGIX 公司的註冊網頁。
online Workshops	會連接至線上教學區，您可以觀看 MAGIX 產品的教學文章。
Upgrade to MAGIX Digital Photo Maker deluxe	本程式未提供這項功能。

Search for update	更新搜尋。依照指示操作，會自動偵測 MAGIX 網站上是否有發布更新版本程式，如果有，就會自動下載至您的電腦內。
About MAGIX photo manager	關於 MAGIXPhoto Manager 的資訊

2.8 工具列介紹

在選單區的下方是快速鍵列。

2.8.1 Photo Import 匯入相片

請先連接您的數位相機，接著會開啟視窗，依照步驟操作：

1. 選擇您的相機。
2. 選擇您要儲存相片的位置。
3. 選擇您要全部將相片匯入、僅匯入新相片、或是僅匯入選取的相片；按下後就會開始匯入相片動作。

2.8.2 Photo Export 相片匯出

Save/Export selected……	儲存／匯出選取相片。
Save/Export all……	儲存／匯出全部相片。
Export photo album	匯出相簿。
Photo album to video	相簿轉成視訊：需有加入背景配樂才行執行本功能。

2.8.3 Print pictures 列印相片

請先選取要列印的相片後，再按下按鍵就會開啟列印設定視窗。

2.8.4 Burn pictures 燒錄相片

按下按鍵後會開啟光碟燒錄指定視窗，先選擇燒錄光碟種類(CD 或 DVD)，按下 OK 後，出現以下燒錄設定視窗，請依照步驟來做：

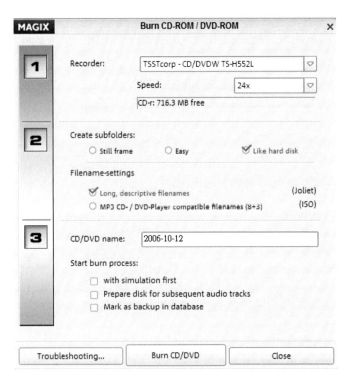

1. 選擇燒錄器。

2. 選擇建立次資料夾和檔案設定。

3. 輸入光碟名稱和選擇燒錄光碟方式。

With simulation first	先以模擬方式燒錄。
Prepare disk for subsequent audio tracks	燒錄成含有音樂音軌之光碟。
Mark as backup in database	於資料庫中標記成備份光碟。

設定完畢按下「Burn CD/DVD」就能開始燒錄。

2.8.5 Online Album 線上相簿

Send selected	僅傳送選取的相片。
Send all	傳送全部相片。
Send current photo album	傳送現行的相簿。

2.8.6 Order Prints 相片列印

指令與「Online Album」完全相同。

2.8.7 Start photoshow

按下按鈕就能開始播放相片秀。

2.9 主畫面介紹

2.9.1 主畫面 1

有「Photo Manager」和「Explorer」兩種切換選項。

2.9.1.1 Photo Manager

共有 My photo folder（我的相片資料夾）、Categories（分類）、Database（資料庫）、My photo album（我的相簿）四種瀏覽視窗可供切換：

My photo folder	會顯示電腦中含有相片的資料夾。
Categories	預設有六種不同的分類。
Database	預設有三種分類——Photos、Videos 和 Audio。
My photo album	您可自行命名。

2.9.1.2 Explorer

	所有瀏覽器選項。
	建立新的資料夾。
	選取的資料夾重新命名。

✗	刪除選取的資料夾。
☆	將選取的資料夾加到我的最愛中。
▽	顯示所有選取檔案資料夾。

2.9.2 主畫面 2：「操作選項」位於操作介面的右上側：

◀ Back ▽	上一步動作。
◉ ▽	下一步動作。
◈	向上一層。
j:\Image\72dpi\　　　　▽	檔案位置路徑。
🔍 Search	搜尋。
👁 Current album	現行相簿。
⇕ ▽	排列原則。
▭	顯示方式。

「操作指令」位於操作介面的右下側～

	選取相片逆時針旋轉90度。
	選取相片順時針旋轉90度。
	刪除選取檔案和資料夾。
Optimize	選取相片最佳化。
Photo albur	將選取相片加入相簿中。
	前一個檔案或資料夾。
	後一個檔案或資料夾。
1:1	以原始比例顯示相片。
fit	符合螢幕大小顯示相片。
	縮放視野；推桿向右移視野放大，推桿向左移視野縮小。

2.9.3 主畫面 3：位於操作介面右下，為播放控制台：

⏮	移到起始位置。
⏹	停止。
▶	開始播放。
⏭	移到結束位置。
Volume	音量推桿。
Position	位置推桿。
EQ	EQ（本程式未提供本功能）。

附錄三

GOYA BurnR 燒錄程式

「GOYA BurnR」是一個多功能的燒錄軟體，無論是音樂、資料、相片、影片，都能利用它來燒錄或製作 CD/DVD，還能利用它來製作幻燈秀（Slideshow）喔！

首先從「開始」＞「程式集」＞「MAGIX」＞「MAGIX Goya burnR」就能開啟使用視窗：

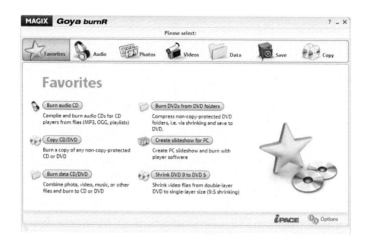

可以見到最上面有一排工具列，分別是「Favorites」（我的最愛）、「Audio」（音訊）、「Photos」（相片）、「Videos」（視訊）、「Data」（資料）、「Save」（儲存）和「Copy」（複製）：

點選其中的一個按鈕，就會切換到該功能頁面。以下就分別為您介紹各個頁面的功能：

3.1 【Favorites】功能表

和 Windows 的「我的最愛」功能相似，會出現您常用的六個功能指令，一開始預設的六個選項如下：

Burn Audio CD	從 MP3、Ogg、播放清單等檔案匯集並燒錄成可在 CD 播放器播放的音訊 CD。
Copy CD/DVD	為無版權保護的 CD 或 DVD 製作備份。
Burn data CD/DVD	將含有相片、視訊、音樂或其他不同格式的檔案燒錄至 CD 或 DVD。
Burn DVDs from DVD folders	壓縮無版權保護之 DVD 資料夾，例如濃縮並儲存至 DVD。
Create slideshow for PC	建立 PC 電腦幻燈秀，並將播放程式燒錄進來。
Shrink DVD9 to DVD5	從雙層 DVD 濃縮視訊檔案至單層 DVD 中（9：5 壓縮比）。

3.1.1 Burn Audio CD

會開啟下面視窗：

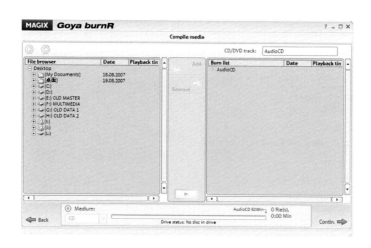

　　分為左右兩大區塊，左邊是類似 Windows 的「檔案總管」，您可由左邊來找到欲燒錄的檔案，再點擊中央的「Add」，就能匯入右邊的視窗中。最下方能顯示您當前匯入的檔案總容量。選取完畢請按右下角「Contin.」繼續下一步，會再開啟下面視窗：

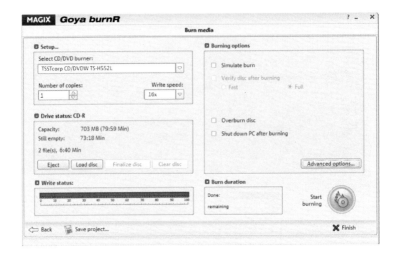

　　請在左上方檢查燒錄光碟機是否正確，在右方「Burning options」燒錄選項底下有四個選擇項：

Simulate Burn	模擬燒錄。
Verify disc after burning （Fast or Full）	燒錄後進行確認(快速或完全檢查)。
Overburn disc	製作超燒光碟。
Shot down PC after burning	燒錄後關閉 PC 電腦。

　　若一切沒問題，按下右下角的橘色圓形按鈕「Start burning」，就能開始燒錄了！

3.1.2 Copy CD/DVD

　　會開啟設定視窗，其中右側中央區塊的「Copy method」（燒錄方式）有兩種選擇：

- Sector copy （standard）──這是預設的標準區段燒錄模式，會以 1：1 的速度來進行燒錄。
- File copy── 能允許日後再將其他內容燒錄進光碟內。

3.1.3 Burn data CD/DVD

　　會開啟和「Burn Audio CD」相同的視窗。操作方法也相同。

3.1.4 Burn DVDs from DVD folders

　　一般市售的 DVD 光碟容量有時會超過 6 GB，但一般空白 DVD 的容量大多為 4.7 GB，若您遇到這種情形，但又不想分成兩片 DVD 來燒錄時，就需要先壓縮無版權保護之 DVD 資料夾，濃縮後才能儲存至一片 4.7 GB 的 DVD 中。

3.1.5 Create slideshow for PC

　　會開啟 Photo Manager 「相片總管」來處理。使用方式請參閱附錄二。

3.1.6 Shrink DVD9 to DVD5

同樣地，DVD9 的容量較大，若要直接進行燒錄是沒有辦法的，因此須先濃縮視訊檔案（9：5 壓縮比），才能把內容燒錄至單層 DVD 中。

3.2 【Audio】功能表

Copy audio CD/DVD	建立無版權保護之音訊 CD 或 DVD。
Burn Audio CD	從 MP3、Ogg、播放清單等檔案匯集並燒錄成可在 CD 播放器播放的音訊 CD。
Burn MP3 CD/DVD	建立並燒錄 MP3 CD 或 DVD。
Listen to music （Playlists）	收聽來自電腦的播放清單或 CD 的音樂並燒錄它。
Convert music	將音樂轉換成選擇的格式，並傳輸至攜帶式裝置，或是燒錄它。
Burn license-protected music	將 DRM 保護之音訊軌道燒錄至 CD 或 DVD 內。

3.2.1 Copy audio CD/DVD

出現之視窗和「Copy CD/DVD」相同，操作方式也一樣。

3.2.2 Burn Audio CD

前面已說明不再贅述。

3.2.3 Burn MP3 CD/DVD

出現之視窗和「Burn Audio CD」相同，操作方式也一樣。

3.2.4 Listen to music　（Playlists）

會開啟 Music Manager「音樂總管」程式。使用方式請參閱附錄一。

3.2.5 Convert music

會開啟 Music Manager「音樂總管」程式。使用方式請參閱附錄一。

3.2.6 Burn license-protected music

同樣也會開啟 Music Manager「音樂總管」程式。使用方式請參閱附錄一。

3.3 【Photos】功能表

Create photoshow for PC	建立 PC 相片秀，並把相關的播放程式燒進 CD 或 DVD 中。
View photos	檢視數位相片或掃描進 PC 電腦的圖片，如果需要可燒錄至光碟。
Optimize & burn photos	將相片或圖片最佳化，並燒錄到 CD 或 DVD 中。
Edit & burn photos	相片掃描、列印、編輯或燒錄至 CD 或 DVD 中。

3.3.1 Create photoshow for PC

會開啟 Photo Manager 「相片總管」來處理。使用方式請參閱附錄二。

3.3.2 View photos

會開啟 Photo Manager 「相片總管」來處理。使用方式請參閱附錄二。

3.3.3 Optimize & burn photos

會開啟 Photo Manager 「相片總管」來處理。使用方式請參閱附錄二。

3.3.4 Edit & burn photos

會開啟 Photo Manager 「相片總管」來處理。使用方式請參閱附錄二。

3.4 【Videos】功能表

Copy video CD/DVD	建立 1：1 無版權保護之 VCD、SVCD、DVD 或 miniDVD。
Burn DVDs from DVD folders	壓縮無版權保護之 DVD 資料夾，例如濃縮並儲存至 DVD。
View video（s）	檢視您的視訊或是視訊檔案。

3.4.1 Copy video CD/DVD

出現之視窗和「Copy CD/DVD」相同，操作方式也一樣。

3.4.2 Burn DVDs from DVD folders

前面已說明不再贅述。

3.4.3 View video（s）

會開啟 Photo Manager 「相片總管」來處理。使用方式請參閱附錄二。

3.5 【Data】功能表

Burn data CD/DVD	將含有相片、視訊、音樂或其他不同格式的檔案燒錄至 CD 或 DVD。
Burn DVDs from DVD folders	壓縮無版權保護之 DVD 資料夾，例如濃縮並儲存至 DVD。
Load and burn image File	將影像檔案（ISO、IMG、NRG）載入並燒錄至 CD 或 DVD 中。
Load burning project	載入已儲存之專案檔並燒錄至 CD 或 DVD 中。

3.5.1 Burn data CD/DVD

出現之視窗和「Burn Audio CD」相同，操作方式也一樣。

電腦音樂認真玩
Music Maker 酷樂大師完全征服

3.5.2 Burn DVDs from DVD folders

前面已說明不再贅述。

3.5.3 Load and burn image File

出現之視窗和「Burn Audio CD」相同，操作方式也一樣。

3.5.4 Load burning project

若您先前有儲存燒錄的專案檔，可以由此將檔案匯入，再次燒錄。

3.6 【Save】功能表

Burn backup CD/DVD

以自動恢復功能來燒錄一或多片備份 CD 或 DVD。出現之視窗和「Burn Audio CD」相同，操作方式也一樣。

3.7 【Copy】功能表

Copy CD/DVD	燒錄無版權保護之 CD 或 DVD。
Copy audio CD/DVD	燒錄無版權保護之音訊 CD 或 DVD。
Copy video CD/DVD	建立 1:1 無版權保護之 VCD、SVCD、DVD 或 miniDVD。
Shrink DVD9 to DVD5	從雙層 DVD 濃縮視訊檔案至單層 DVD 中（9：5 壓縮比）。

3.7.1 Copy CD/DVD

前面已說明不再贅述。

3.7.2 Copy audio CD/DVD

前面已說明不再贅述。

3.7.3 Copy video CD/DVD

前面已說明不再贅述。

3.7.4 Shrink DVD9 to DVD5

前面已說明不再贅述。

3.8 【Options】功能表

當 MAGIX「Goya BurnR」開啟後，在畫面右下角可見【Options】選項按鈕：

按下會開啟設定視窗，有四大設定區塊：

1. Favorites

◎Automatic configuration

　　在程式開啟的「Favorites」頁面中的選項，會依照您使用的頻率多寡，自動顯示在「Favorites」頁面。

◎User-defined configuration

　　本選項經測試並無法使用。

2. Individual program settings

Parallel opening of programs

　　若啟動這項功能，您就可以在不關閉本程式之視窗下，同時使用其他的軟體。建議您將本功能啟動。

3. Reset dialog

　　如果您之前在某些跳出視窗中選擇「Do not display this dialog again」（不要再顯示這個對話框），但現在又想讓視窗出現，就可按下右下角的「Reactivate dialogs」按鈕，這樣該視窗又能被再次啟動跳出。

4. Start directly

(1)Select Task：

　　您可由下拉式清單中，選擇要修改的指令選項。

　　按下「Link」按鈕，選擇您要開啟哪個程式，這樣您以後按下指令後，就會直接開啟您指定開啟的程式。

　　或是按下「Start directly」，直接開啟指令相對應之程式。

(2)Select manual：

由下拉式清單選擇使用說明手冊檔。

按下「Open directly」，直接開啟指令相對應之檔案。

(3)Select program or application：

由下拉式清單選擇相容的 MAGIX 程式。

按下「Start directly」，直接開啟指令相對應之程式。

※小提示

若您按了頁面右上角的「最小化」按鈕（ － ），會將整個面隱藏起來，若要讓頁面再次出現，只要在 Windows 右下角的小圖示中，找到 上午11:01，再滑鼠左鍵雙擊「Goya BurnR」的小圖示，就能再次將頁面呼叫出來。

國家圖書館出版品預行編目

電腦音樂認真玩： Music Maker 酷樂大師完全征服
溫智皓, 呂至傑著. -- 一版. -- 臺北市：
飛天膠囊數位科技出版：秀威資訊發行
, 2007 .10
　　面；　公分

　　ISBN 978-986-83731-1-2(平裝)

　　1.電腦音樂　2.電腦軟體

919.8029　　　　　　　　　　　　96019520

電腦音樂認真玩
──Music Maker 酷樂大師完全征服

作　　者 / 溫智皓、呂至傑
出 版 者 / 飛天膠囊數位科技有限公司
執行編輯 / 林世玲
圖文排版 / 郭雅雯
封面設計 / 林世峰
數位轉譯 / 徐真玉　沈裕閔
圖書銷售 / 林怡君
法律顧問 / 毛國樑　律師
編印發行 / 秀威資訊科技股份有限公司
　　　　　台北市內湖區瑞光路 583 巷 25 號 1 樓
　　　　　電話：02-2657-9211　　　傳真：02-2657-9106
　　　　　E-mail：service@showwe.com.tw
經 銷 商 / 紅螞蟻圖書有限公司
　　　　　台北市內湖區舊宗路二段 121 巷 28、32 號 4 樓
　　　　　電話：02-2795-3656　　　傳真：02-2795-4100
　　　　　http://www.e-redant.com

2007 年 10 月 BOD 一版
定價：350 元